KB126378

한·중 문화창의산업과 클러스터

■ 한 손에 잡히는 중국, 차이나하우스

한·중 문화창의산업과 클러스터

위군

차이나하우스

머리말

21세기다. 더는 좁은 내수시장만으로 지속가능한 성장이 불가능하며 수많은 기업들은 글로벌화에 사활을 걸고 있다. 그리고 글로벌화와 더불어 글로컬라이제이션은 이미 세계 경제와 문화를 견인하는 하나의 방식이 되었다. 글로벌 시장경제 안에서 글로벌화는 기업과 기업, 그룹과 그룹 간의 경쟁 관계에서 벗어나 지역과 지역, 사회와 사회 간의 다각적이고 종합적인 경쟁력으로 진화하고 있는데, 이는 클러스터라는 하나로 묶인 집단 간의 싸움 형태로 표출되고 있다.

10년이라는 지난한 기간 동안 치열하게 논의한 결과 2015년 드디어 극적으로 '한중자유무역협정(FTA)'이 체결되었다. 한중 FTA는 양국의 경제체제를 하나의 공동체로 묶는 역할을 담당할 것이며, 경제나 무역 분야뿐만 아니라 정부 교류, 민간교류를 통한 문화소통이 빈번히 이루어질 것이다.

문화창의산업 클러스터는 중국의 문화창의산업 발전 과정에서 핵심 기간산업이며, 짧은 기간 동안 거대하고 화려한 날개를 펼칠 수 있게 되었다. 수업이 많은 기업과 연구소, 젊은 인재들이 국내는 물로 해외에서 대거 몰려오면서 문화창의산업 클러스터 개발 대군(大軍)의 물결을 만들었다. 하지만 정부의 전폭적인 지원과 인재들의 참여만큼 결과는 신통치 않았으며, 성장세는 둔화하고 말았다.

　　중국에는 '위기가 곧 기회'라는 말이 있다. 문화창의산업 클러스터도 수많은 시행착오를 겪으면서 문화창의산업 속에서 클로스터의 위상과 지위를 다시 냉철하게 바라보기 시작했으며 새로운 희망과 기회를 모색하게 되었다. 이러한 희망과 기회는 결코 중국만의 기회는 아니다. 양국이 한중 FTA를 계기로 글로벌 시장에 진출하고, 또는 중국에 진출하는 교두보로 삼는 새로운 계기와 실험이 될 것이다.

　　이 책은 한중 양국에서 왕성하게 활동하고 있는 신진 연구자로서 중국의 시각으로 한국의 문화산업과 중국의 문화창의산업의 미래를 조망하고 있다. 그 중에서 중국 문화창의산업 클러스터의 의미와 기능, 그리고 발전할 전망과 우리에게 부여할 기회에 대해 질문을 던지고 있다. 때로는 돌발적으로 때로는 진중하게 문제를 진단하고 독특한 시각으로 문화창의산업 클러스터를 뒤틀어 보기를 시도하고 있다. 이러한 시도와 실험은 계속되어야 한다. 이 책이 계기가 되어 보다 심도있는 중국 문화창의산업 클러스터 연구가 지속하길 바란다.

목차

프롤로그

PART 1

프롤로그

인류가 태동하고 발전해 온 과정에 관한 연구는 무수한 학자들에 의해 진행되었다. 찰스 다윈이 『종의 기원』에서 말하고 있는 진화론은 가장 일반적으로 인류생명체가 어떻게 시대사적 변화에 맞추어 발전해 왔는지를 설명하지만, 한편으로 좀 더 세밀하게 그 면면을 확인해보고자 많은 학자들이 다양한 노력을 기울여 온 것이 사실이다. 이러한 노력들은 인류의 탄생과 발전이 시대사적 필요에 의한 일련의 과정을 통해 끊임없는 발명과 창조의 시기를 거치면서 현재의 모습을 드러내고 있다는 시각을 가지게 한다.

미국의 인류학자 루이스 헨리 모건(Lewis Henry Morgan)은 『고대사회(Ancient Society)』[1]에서 인류는 미개시대에서 야만시대로, 그리고 문명시대로 발전해 오면서 지능적 발전, 정치 관념의 발전, 가정 관념의 발전 및 재산 관념의 발전 등 네 가지의 축을 가지고 다양한 발명과 발견을 이루면서 발전해 왔다고 주장하고 있는데, 이는 인류사회가 낮은 단계부터 높은 단계로 발전해 온 모습을 설명하고 있다. 마르크스(Karl Heinrich Marx)와 엥겔스(Engels, Friedrich)[2]는 일정한 사회의 발전 규칙 및 사회 계급의 성질(性质)을 가지면서 인류사회가 발전해 왔다고 지적하면서, 이러한 요인을 바탕으로 원시사회, 노예사회, 봉건사회, 자본주의 사회 및 공산주의 사회 등 다섯 단계로 인류사를 구분하고 있으며, 18세기의 산업 혁명이 일어난 이후의 인류사회를 다시 농업형 사회와 산업형 사회로 구분하고 있다.

이러한 인류사회의 발전을 이끌었던 모든 구분 가운데에는,

과거에서 현재로 이어지는 과정에서 새로운 개념의 발명, 창조가 이루어졌음을 설명함과 동시에, 이를 다시 사회체제 속으로 자리매김하기 위한 문화와 경제의 개념들이 내재하고 있다고 볼 수 있다. 특히 구분되어진 시대마다 이루어진 발명과 창조는 인류사회가 비약적인 발전을 추진할 수 있는 원동력이 되었다. 시대를 조금 거슬러 올라가다보면, 문자의 발명으로 동시대 커뮤니티가 함께 정보를 공유하고 소통하는 계기를 마련함과 동시에, 인류사적으로 후대에 누적된 문화유산을 바탕으로 현재적 필요를 계승할 수 있는 기회를 가지게 되었다고 할 수 있다. 원시적인 창조물로 불의 사용, 도구의 창조 및 사용은 현재 인류가 '인류'라는 구분을 통해 사회적 발전을 가능하게 했던 이정표들이다. 이외에도 우리의 삶과 직간접적으로 연관된 다양한 발명과 창조가 거듭되면서 문화적인 진화를 이루어 왔다고 할 수 있다. 이는 작금의 디지털을 바라보는 시각을 단지 시대기술의 차원을 넘어서게 한다. 빌 게이츠(Bill Gates)의 마이크로소프트와 스티브 잡스(Steve Jobs)의 애플은 인간의 생활 방식만을 바꿔주는 것뿐만 아니라 인류사회의 전반적인 지식 기반, 사회 산업 구조, 그리고 발전의 방향 등에 까지 커다란 영향을 미치는 창조물이다. 이렇듯 인류사회의 발전은 창조의 역사와 함께하는 문화의 역사라고 할 수 있을 것이다. 문화와 창조의 융합을 통해서 사회와 경제의 발전을 함께 추진해온 것이다.

인류가 농업 사회, 산업 사회, 그리고 지식 정보 사회 등을 지나 이제 문화 창의 사회로 진입했다는 것은 한편으로 그간에 누적된

가치들을 바탕으로 지금의 시대가치가 필요로 하는 요인들을 구체적으로 파악해 보아야 한다는 것을 의미한다. 문화 창의 사회는 그야말로 '문화'와 '창의'의 개념을 전면에서 설명하고 있다. 즉 국가 및 지역 사회와 경제의 발전을 도모하면서 문화와 창의의 역할을 최우선의 가치로 내세우고 있으며, 인간의 삶에 있어서도 의식주와 같은 기본적인 생활문화를 소비하는 수준을 넘어 우리의 일상을 문화의 관점에서 소비하는 시대에 접어들었다고 할 수 있다. 이는 또한 일상생활의 근간을 이루는 기존의 산업군들을 '문화의 가치로 설명하고자 한다.[3]'고 보는 것이 좀 더 보편적이라 할 것이다. 문화공업, 문화산업, 문화콘텐츠산업, 창의경제, 창의산업, 저작권산업, 그리고 문화창의 등 기존의 산업적 틀 속에 문화적인 가치를 더해 설명하고 있다는 것은 이제 문화는 '인류가 일상을 살아가는 모습[4]'이라는 문화인류학적 개념위에, 현재적 시점의 산업화, 경제화의 개념을 포괄해야 한다는 것을 의미한다. 또한 우리가 일상적으로 사용하고 있는 문화산업, 문화창의산업, 문화콘텐츠 산업 등의 의미가 단순한 명칭상의 차이점을 가지는 것이 아니라 인류가 살아온 문화의 원형적 모습 속에서 각 지역의 문화자원, 경제발전 현황 및 사회 현황과 정부의 발전 계획 등과 밀접한 관계를 포함하면서 발전해 왔으며 이것이 시대기술과 접목하면서 그 시대적 가치를 반영하고 있다는 사실을 읽어내야 한다는 것을 의미한다.

문화창의산업의 성장은 하루아침에 완성되지 않는다. 사회와 경제체제가 생산을 통한 성장의 과정을 거치면서 외형적으로 늘어

난 발전을 수용할 수 있는 기본적인 인프라를 구축해야 한다. 동시에, 이를 일상 속에서 수용하는 과정에서 소비자들의 소비력 및 소비의식, 그리고 문화적 수양 등 내적인 기반 또한 함께 발전해야 하기 때문이다.[5] 전 세계 도시가 경제적인 측면의 급성장을 이루면서 대중문화의 급속한 발전이 이루어진 탈공업화 사회(post-industrial society)의 전형을 20세기 내내 경험하였다. 그리고 이러한 경제발전이 문화수용과정을 거쳐 일상화 되는 과정 속에서 무수한 시행착오를 거친 것 또한 사실이다. 이렇듯 산업 생산이 문화 향유 및 배분의 개념으로 전이하면서, 생산이 중심이 된 제조 산업 형태에서 서비스업과 창조 및 연구개발이 중심이 된 산업 형태로 변모하게 되었다. 사회는 곧 문화적 발전의 단계를 지나게 된다. 현재의 시스템을 포용할 수 있는 문화적 범주가 한계에 이르면 무한대로 발전할 수 있을 것 같았던 공간자원의 사용이 포화에 이르게 된다. 이러한 상태에 이르게 되면 양적인 팽창을 주도하는 생산위주의 제조업은 더 이상 도시의 발전을 주도할 수 없게 되며 이러한 현상들은 현재 시점에서 문화수용의 틀을 확대시킬 수 있는 방향으로 사고의 전환을 필요로 하게 된다.[6] 이러한 맥락에서 현재의 디지털 기술이 보여주고 있는 첨단의 모습들은 디지털 기술 이전 사회의 가치로는 더 이상 설명하지 못하는 일상의 의미들을 공유하면서 현재 우리가 가진 지식과 정보를 좀 더 집약시켜 그 부가가치를 높여 나간다. 동시에, 좀 더 효율적으로 우리의 일상을 설명할 수 있도록 그 역할을 수행하고 있다고 볼 수 있을 것이다. 이렇듯

문화수용의 틀을 높이기 위한 제반 작업은 우리의 삶을 구분하는 혁명적인 발명의 개념으로 받아들이기 보다는 기존의 가치들을 현재화하는 시점에 이 모든 가치들을 최적화 시키는 과정, 즉 '융합'의 개념으로 이해하는 것이 옳은 것이다. 이는 또한 문화의 관점과 그 필요는 사회전반에 내재되어 있는 요소들을 현재적 쓰임에 맞게 그 용도를 확산해 나가는 과정에서 찾아 볼 수 있다. 이러한 맥락에서 문화와 경제, 그리고 현재의 기술을 융합시킨다는 것은 오늘날의 시점에서 문화를 정의하는 주요한 개념이 됨과 동시에 이를 구성하는 중요 요인들로 구분할 수 있다.

이처럼 문화와 경제, 그리고 현재 시점의 기술을 집약화 하는 과정, 즉 문화융합을 현재적 시점에서 문화수용을 위한 일련의 과정으로 인식해야한다. 문화창의산업은 제반분야에서 기존의 가치들이 개별 특성을 최대화하면서 상생의 관계를 효율적으로 연계할 수 있는 산업사슬과 네트워크의 개념을 통해 그 실체를 가시화 할 수 있는 장치를 필요로 한다. 따라서 기존의 산업구조를 현재 시점에서 문화 집합체 형태로 연계하면서, 공동의 산업 사슬과 네트워크로 발전시킨 복합형태가 '문화창의산업 클러스터'이다.[7] 이렇듯 기존의 산업들을 문화적인 맥락에서 집적화 시키면서 또한 새로운 가치를 생성할 수 있는 관점으로 승화시켜나가야 한다는 필요성은 정부를 비롯한 문화 창의 산업 관련 주체들이 모두가 공유하고 있는 바이다. 또한 한국과 중국이 이러한 인식을 공유한 상태에서 오래전부터 문화창의산업 클러스터의 설립 및 개발에 대한

정책과 실행 방안들을 내놓고 이를 상생 발전시키려는 다양한 노력을 기울여 왔으며, 지난 십 수 년 동안 많은 시행착오를 겪으며 현재에 이르고 있다. 하지만 그간의 수많은 경험들을 체계화 시켜 보편적으로 설명할 수 있는 이론적 기반이 부족하고, 실질적으로 문화창의산업의 설립과 구성, 그리고 발전을 지도할 수 있는 지침의 부재로 그간의 시행착오를 점진적으로 보완할 수 있는 장치가 부족한 것 또한 사실이다.

이와 같은 문화창의산업 클러스터에 관한 연구는 앞서 문화와 그 산업적 특성에 관심을 가지고 추진해 온 영국과 미국 등에서 상당부분 진척이 이루어졌다. 그러나 아직까지 한국과 중국에서 진행되고 있는 문화창의산업 클러스터에 관한 연구들은 이러한 서양의 문화연구의 기반을 바탕으로 각국의 현실에 맞게 수용하려는 노력이 진행되고는 있으나, 아직 대부분의 연구가 서구적 이론을 그대로 답습하는 수준을 벗어나고 있지 못한 실정이다.

뿐만 아니라 문화창의산업 클러스터의 유형을 구분하는 데 있어서도 매우 복잡한 현황이다. 현재는 주로 테마별, 그리고 구성의 주체별로 구분하고[8] 있지만 아직 고정된 구분 기준은 없다. 이 때문에 다양한 유형들의 모호한 구분 기준은 문화창의산업 클러스터를 연구하는데, 더욱 어려운 과제를 준 것이다. 따라서 문화창의산업 클러스터의 발전 방식 및 구성 공간을 바탕으로 정부의 주도하에 현지 지역민과 학계가 적극적으로 참여한 도시 공간 형식인 클러스터를 의미하는 정부 주도형 클러스터에 중점을 두었다.

중국은 무수한 문화유산과 무형문화유산을 가지고 있다. 그러나 이 중에서 문화유산의 범주에서 벗어서 일상생활에까지 영향을 미칠 수 있는 가장 대표적인 문화는 유교문화라고 할 수 있다. 이것은 중국의 주변 국가까지 커다란 영향을 미치고 있는 주요한 문화요소이기 때문이다.

이 책에서는 바로 유교문화를 테마로 설정하는 문화창의산업 클러스터에 대한 구체적인 활성화 방안을 모색하는 것에 핵심 목표를 두었다.

현재 중국의 많은 지역에서 유교문화를 바탕으로 다양한 축제와 행사를 개최하고 있다. 또한 영화, 드라마와 애니메이션 등과 같은 영상 기획에 있어서 유교문화란 테마를 많이 사용하고 있다.[9] 그리고 그것의 근원은 중국 취푸에서 비롯된 것을 알 수 있다. 취푸는 유교문화의 창시자인 공자의 고향이자, 유교문화에 관한 최초의 연설을 개설했고 공자의 제자인 안자와 맹자도 현 취푸 지역에서 살았기 때문이다. 취푸는 중국에서 일찍 지역문화를 활용해서 문화관광을 시작한 도시이며 중국의 첫 번째 문화경제특구로 선정된 지역이다. 하지만 1980년대의 문화관광 전성기를 지나 지금까지 당시에 개발한 기본 문화산업의 기반을 유지하면서 창의적인 아이템을 산출하지 못하고 있는 현황이다. 특히 최근 몇 년 동안 중국에서 문화창의산업의 급속한 발전으로 인해 이미 다른 많은 지역에서 중국의 가장 대표적인 문화 중의 하나인 유교문화를 가지고 새로운 아이템을 개발하고 있는 것은 취푸에 위협적인 요

소이다. 취푸 정부에서도 이러한 상황을 알고 새롭게 시도를 하려
고 했지만 기획대로 잘 이루어지지 않고 있다. 이 중에서 과연 어
떠한 문제점이 존재하고 있는지, 그리고 이 문제점들을 어떤 방법
으로 해결하고 활성화 시킬 수 있는지에 관해 살펴본다.

장주 ···

1) Lewis Henry Morgan(written), Robin Fox (preface), Transaction Publishers; New edition, 2000, c1877, pp.18~66. 참조.
2) Karl Heinrich Marx, Friedrich Von Engels(written), 中共中央马克思恩格斯列宁斯大林着作编译局(역), 『马克思恩格斯全集』, 人民出版社, 2007.08, pp.59~64 참조.
3) 张京成, 『中国创意产业发展报告(2014)』, 中国经济出版社, 2014, P.6 참조.
4) 위와 같음, P.5 참조.
5) 杨建龙, 韩顺法, 『文化的经济力量:文化创意产业推动国民经济发展研究』, 中国发展出版社, 2014, pp.18 참조.
6) 陈漓高, 杨新房, 赵晓晨『世界经济概论』, 首都经济贸易大学出版社, 2006, pp.23~25 참조.
7) 刘蔚, 『文化产业集群的形成机理研究』, 暨南大学, 2007, pp.30~31 참조.
8) 蒋叁庚, 『文化创意产业集群』, 首都经济贸易大学出版社, 2010, P.57 참조.
9) 魏群, 「孔子文化资源开发的重要性及现状分析」, 『北大文化产业评论』, 2012, P.112 참조.

PART 2

문화창의산업
클러스터

●●● 제1절

문화창의산업 클러스터의 개념

1. <u>문화창의산업이란?</u>

문화창의산업 클러스터의 개념은 크게 문화창의산업의 개념과 산업 클러스터의 개념으로 구분할 수 있다. 먼저 문화창의산업의 개념에 대해서 살펴보도록 하겠다. 문화산업이 처음 언급된 것은 20세기 초 호르크하이머(M.Max Horkheimer)와 아도르노(Theodre Wiesengrund Adorno)가 작성한 『계몽의 변증법(The Dialectic of Enlightenment)』[10]에서이다. 호르크하이머와 아도르노는 문화산업을 'Culture Industry'로 처음으로 소개하면서 자본주의체제 속에서 대량생산된 대중문화(Mass Culture)의 개념을 언급하였다. 이후 대중문화의 개념은 각 나라가 처한 상황과 자신들이 규정하는 문화 산업의 특징에 맞게 새롭게 명명(命名)되면서 자의적으로 그 개념을 확장하고 발전시켜 나갔다. 예를 들면 미국은 민간 영역의 자유로운 상행위를 강조하면서 '상업적 창조 산업(Commericial Creative Industry)'으로, 영국은 창조의 개념을 강조하면서 '창조산업(The Creative Industry)'이라고 부르고 있다. 그리고 한국에서는 내용

〈표 2-1〉 세계 주요 문화 산업 정의 및 포함업종

국가	명칭	정의	포함 업종
미국	상업적 창조 산업 (Commericial Creative Industry)	Culture is itself is big business, and one of the healthiest industries in this country. Commercial creativeindustries, which include publishing, movies, televisions, music, recording and entertainment businesses, are among the nation's leading exports[11]	**협의적 내용:** 저작권이 핵심요소가 되는 출판, 발행, 신문, 방송, 인터넷서비스, 소프트웨어, 정보 및 데이터서비스업 등. **광의적 내용:** 저작권과 관련된 내용 외에는 또한 문화예술(공연예술, 박물관, 예술창작, 공연오락 등), 공익(公益)성 산업(공원, 도서관, 박물관 등) 및 스포츠사업 등.
영국	창조산업 (The Creative Industries)	Define the creative industries as those industries which have their origin in individual creativity skill and talent and which have a potential for wealth and job creation through the generation and exploitation of intellectual property[12]	광고, 건축, 예술 및 예술품 거래, 공예품, 디자인, 패션, 영상, 음반, 공연예술, 출판, 소프트웨어, 방송, 그리고 관광, 박물관, 미술관, 유적지 및 스포츠 등.
한국	문화콘텐츠	"문화상품의 개발, 제작, 생산, 유통, 소비 등과 이와 관련된 서비스를 행하는 산업"으로 정의하고 있으며, '문화상품'은 다시 "문화적 요소가 체화되어 경제적 부가가치를 창출하는 유, 무형의 재화(문화관련 콘텐츠 및 디지털문화콘텐츠 포함)"와 서비스 및 이들의 복합체[13]	영화, 음반, 비디오, 출판, 인쇄, 방송, 문화재, 예술품, 공예품, 영상, 의상 및 식품 등.
중국	문화산업	사회 및 대중에게 문화와 오락 상품과 서비스를 제공하는 활동, 그리고 이 활동과 관련된 활동들의 집합[14]	신문, 방송, 영화, 음반, 문화예술, 문화오락서비스, 문화관광, 정보, 전시전람, 광고, 교육 등.
유네스코	문화산업	일반적으로 한 기업이 문화상품이나 그 서비스를 생산, 재생산, 저장, 배포하는 활동이 상업적이고 기업적인 방식으로, 즉 문화의 발전보다는 경제적인 목적을 위해서 대규모로 이루어질 때 이를 문화 산업[15]	

출처: 문화관광부, 한국문화콘텐츠진흥원 공편,「한국 문화산업의 국제 경쟁력 분석: 미국, 영국, 프랑스, 일본, 중국, 한국 6개국 비교분석」, 한국문화콘텐츠진흥원, 2004. 문화관광부 편,「문화산업진흥기본법령집(제1장제2조)」, 문화관광부, 1999. 国际统计局, 「文化及相关产业分类」, 2004. UNESCO, 「Culture, Trade and Globalization」, 2000.

물(contents)을 표현하는 콘텐츠란 단어를 사용해서 '문화콘텐츠'로 명명하면서 새로운 개념을 도출하였다. 중국은 최초의 문화를 통칭하는 개념에 산업적인 특징을 더한 '문화산업'으로 그 개념을 규정하였다. 각국에서 사용되고 있는 구체적인 내용은 〈표 2-1〉처럼 명칭, 정의 및 포함한 업종 등에 대해서 정리할 수 있다.

〈표 2-1〉은 각 나라마다 처한 환경이나 특성에 따라 문화 산업에 대한 정의 및 명명을 특징적으로 다루고 있음을 보여주고 있다. 다시 말해 문화산업을 규정하는 개념이 다양하다는 것은 각 나라마다 문화산업을 추진하는 방식과 주목해야하는 핵심요소, 그리고 이에 따라 정의를 내린 범주가 다양하다는 것을 의미한다.

문화창의산업이라는 개념은 대만에서 먼저 사용하기 시작한 개념이었는데 2004년에 중국 베이징(北京)과 선전(深圳) 지역에서 발표한 『2004~2008, 베이징시 문화산업발전계획(2004~2008年北京市文化产业发展规划)』[16]과 『선전시문화발전규획강요(2005년~2010년)(深圳市文化发展规划纲要(2005年~2010年)』[17]는 중국에서 문화창의산업이라는 개념을 사용하기 시작한 이정표로 볼 수 있다.

서구에서는 흔히 문화창의산업보다 창의산업이라는 용어를 사용한다. 따라서 우선 서구에서 사용하는 창의산업의 탄생 배경과 변천 과정을 통해 어떻게 현재에 이르렀는지에 관해 연구한 후, 중국에서 문화창의산업을 어떤 식으로 수용하고 개념을 발전시켜 나갔는지 분석하고자 한다.

서구에서 말하는 창의산업은 사회·경제적 배경과 정치적 배경

으로 나눌 수 있다. 우선, 사회·경제적 배경을 살펴보면 20세기 후반, 서구의 선진국들은 이미 공업화에서 서비스산업과 부가가치가 높은 타 산업으로 체제를 전환했고, 원시적인 생산 분야는 노동력과 원자재가 저렴한 제3국가로 이전했다. 그러나 산업 이전을 못하거나 더딘 지역은 옛 산업시설로 인해 지역 발전의 정체가 가속화되었다. 그래서 서구 국가 및 지역의 정책 기획자들은 창의산업이라는 새로운 시장에 주목하기 시작했고, 정책 차원에서 적극적으로 지원하기 시작했다. 서구 지역은 점차 탈공업화 사회(Post-Industrial Society)로 진입하게 되었고 문화상품에 대한 요구도 증가했다. 자연스럽게 짧은 시간 안에 창의산업은 일종의 문화경제의 아이덴티티로 널리 알려지게 되었다.[18) 창의산업을 통해 풍부한 문화상품을 창조하고 탈공업화 사회에 필요한 정신적 소비의 부족함을 보충하는 역할을 한 것이다.

정치적인 배경을 보면, 당시 유럽과 미국은 다양한 거버넌스 운동이 일어난 시기였고 전통적인 공업사회의 구조는 이러한 복잡하고 다양한 욕구를 충족하기에 부족했다. 서구 사회는 점차 개성이 강하고 다양한 문화를 향유하는 문화 풍조가 만연하였고, 사회도 다양한 문화를 인증하기 시작했다. 이러한 배경 아래서 개인의 창조력을 충분히 발현할 수 있는 기반이 마련되었다. 20세기 말 미국과 영국은 시장의 자유화는 물론 개인과 기업의 창의적인 무한 경쟁을 추진하게 되는데 오히려 이러한 배경이 창의산업을 발전시키는 원동력이 된다.

21세기로 넘어 오면서 영국의 블레어 정부가 영국의 경제 부흥을 꾀하기 위해 DCMS를 설립했다. 이 조직이 발표한 「영국 창조산업 전략보고서」는 영국을 세계 창의산업의 리더로 만들었다. 이러한 서구의 창의산업 변천은 마런펑(马仁锋)과 량셴쥔(梁贤军)에 의해 아래 〈표 2-2〉로 정리할 수 있다.

〈표 2-2〉 서구 주요 창의산업 개념

학자	문헌 이름	주요 내용
Department For Cuture, Mediaf Sport	Creative Industry Mapping Document(1998)	창의산업은 개인의 창의성과 기술, 재능, 능력 등을 활용하여 지적재산권을 설정하고, 이에 따라 경제적 부가가치와 고용 창출의 원천으로 하는 산업이다.
제프 보그스 (Jeff Boggs)	Cultural Industries and the Creative Economy -Vague but Useful Concepts	창의산업은 문화산업과 다르고 보다 높은 창조적인 의도를 지닌 산업이다.
피터 코이 (Peter Coy)	The creative economy	창의산업은 가상가치를 생산하는 산업이자 핵심 가치는 창조자의 새로운 아이디어이다.
존 호킨스 (John Howkins)	The creative economy: How people make money from ideas	창의산업은 창조력을 기반으로 상품과 서비스를 생산하고 진행하는 활동이다.
그라함 드레이크 (Graham Drake)	This place gives me space - place and creativity in the creative industries	창의산업은 개인의 상징적 가치를 만족시킬 수 있는 상품을 생산하는 산업이다.
앤디 프랫 (Andy Pratt)	Creative cities: the cultural industries and the creative class	창의산업은 생산, 소비, 제조 및 서비스를 연결하여 일체화로 만든 플랫폼이다.

출처: 马仁锋, 梁贤军,「西方文化创意产业认知研究」,「天府新论」, 2014(4), P.60

〈표 2-2〉를 살펴보면 대표적인 창의산업 연구자가 바라보는 문화창의산업에서 강조하는 포인트가 서로 다르다. 피터 코이와 존 호킨스는 창조력을 강조했고, 제프 보그스는 창조력을 강조하면서 더불어 창의산업은 기존의 문화산업과 명백히 다른 개념임을 부각시켰다. 그리고 DCMS와 그라함 드레이크는 창의력을 발휘할 수 있는 개체의 중요성에 대해 강조했다. 앤디 프랫은 창의산업의 공동체적 특성, 즉 제한을 받지 않고 옛 산업이나 새로운 산업 모두 창의산업의 범위에 속할 수 있다고 강조했다.

위의 개념들을 보면 서구의 학자들은 대체로 '창조력', '개인의 능력', 그리고 '창의산업의 포용성' 등에 대해 집중적으로 언급하고 있으나 문화와 융합된 내용은 상대적으로 적다. 즉, 창의산업을 호르크하이머와 아도르노가 제시하는 문화산업을 구분할 수 있는 핵심 포인트에 주목한 것이다.

창의산업과 문화산업을 구분하기 위한 서구 학자들의 노력처럼 중국에서도 문화산업이 발전하면서 자국의 상황에 맞는 산업 형태가 등장하는데, 이것이 바로 문화창의산업이다. 그러나 세계적으로 수많은 문화산업과 관련된 개념들이 사용되듯 중국에서도 문화산업, 문화경제, 창의경제, 문화창의산업 등 다양한 개념들을 혼용해서 사용하고 있다.

이 중에서 가장 많이 사용하고 인증을 받고 있는 개념은 문화산업과 문화창의산업이다. 우선 〈표 2-3〉을 통해서 중국에서 사용하고 있는 문화산업과 문화창의산업의 개념을 비교했다.

<표 2-3> 중국의 문화산업과 문화창의산업 개념 비교

구분	문화산업	문화창의산업
Department For Cuture, Mediaf Sport	Creative Industry Mapping Document(1998)	창의산업은 개인의 창의성과 기술, 재능, 능력 등을 활용하여 지적재산권을 설정하고, 이에 따라 경제적 부가가치와 고용 창출의 원천으로 하는 산업이다.
제프 보그스 (Jeff Boggs)	Cultural Industries and the Creative Economy −Vague but Useful Concepts	창의산업은 문화산업과 다르고 보다 높은 창조적인 의도를 지닌 산업이다.

출처: 王莉荣,「文化政策中的经济论述：从箐英文化到文化经济」,「文化研究」, 2005, pp.169~194.

그뿐만 아니라 중국의 주요 문화창의산업 지역에서도 이에 대한 정의와 범위는 서로 다르다.

<표 2-3>과 <표 2-4>를 통해 보면 중국에서 현재 문화산업과 문화창의산업의 개념을 혼용하고 있다는 현황을 알 수 있다. 문화창의산업의 창의는 앞에서 설명한 바와 같이 창조경제의 요소를 참고로 발전해온 개념으로 볼 수 있다. 위치우(于启武)와 장산겅(蒋叁庚)[19]은 문화산업과 창조산업을 비교하면서 "문화산업이 산업의 범위를 강조하는 개념이고, 창조산업은 산업의 원천이 강조하는 개념이다."라고 설명했다. 이 두 개념에 대한 내용에 동의한다. 즉 문화산업과 창조산업은 충돌 되는 두 형식의 산업이 아니라 강조하는 요점만 따를 뿐 실질적으로 추진하는 산업의 형태가 크게 다르지 않다는 것이다. 문화창의산업이란 문화산업의 범위에서 산업의 원천을 더 강조하는 산업 개념이며 이 개념의 원천을 통해서 산업의 범위도 넓혀진 것으로 볼 수 있다. 왜냐하면 문화창의산업은 다

〈표 2-4〉 중국 주요지역 문화창의산업 개념 비교

지역	명칭	정의	범위
베이징	문화창의산업	창작, 창조 그리고 창신 등 기본적 방식을 통해서 문화내용물과 창의적 결과물을 핵심 가치로 설정된 산업이고, 지식재산권의 실천과 소비는 주요 특징이며, 사회 구성원들에게 문화체험의 기회를 제공할 수 있는 산업 공동체	문화예술, 신문출판, 방송, 라디오, 영화, 소프트웨어, 광고, 전시, 전람, 예술품, 디자인, 문화관광 및 기타 보조 서비스업
상하이	창의산업	창조력과 기술 등 지식과 능력의 집약형 생산 형식을 통해서 일련의 경제 활동을 실천하고 사회적과 경제적 가치를 창조하여 취업기회를 만들 수 있는 산업	디자인, 문화예술 창의, 패션, 문화 계획
광저우	문화창의산업	문화, 창의 그리고 기술로 구성된 산업 공동체	문화예술창작, 공연, 회화(绘画), 조형물, 예술품, 골동품, 매체, 음반, 영화, 방송, 드라마, 출판, 광고, 전시, 전람, 디자인, 정보
홍콩	문화창의산업	문화예술적 창조력과 상품 생산의 융합.	공연예술, 방송, 영화, 드라마, 출판, 예술품, 음악, 건축광고, 디지털, 소프트웨어, 애니메이션, 패션, 디자인

출처: 余霖,「文化产业、创意产业和文化创意产业概念辨析」,「厦门理工学院学报」, 2013(3). P.75 참조.

른 업종, 다른 영역에 대한 재조직 기능과 다양한 산업 내용을 융합할 수 있는 형태이다. 문화창의산업은 제조업과 서비스업뿐만 아니라, 원자재의 연구 및 개발, 그리고 유통산업까지 모두 영향을 미치고 있기 때문이다. 예를 들면 의상제조업에 있어서 새로운 창의와 차별화 요소를 부여하면 일종의 패션산업과 브랜드 산업으로

성장할 수 있다. 식당과 호텔 같은 외식산업과 숙박산업도 색다른 서비스 콘텐츠와 만나면 자신의 분야에서 대표 브랜드로 재탄생하는 것 역시 문화창의산업으로 속할 수 있다는 것이다.

하지만 문화창의산업이 중국에서 발전하는 과정을 보면 항상 문화산업과 혼용해 왔기 때문에 문화창의산업의 이론적 발전에 대해 설명할 때에는 문화산업을 피할 수 없다. 중국에서 문화산업에 대한 연구는 1990년대부터 시작되었다. 2000년 10월, 『중공중앙 국민경제와 사회발전의 열 번째 오년계획을 세우는 건의에 관한 의견(中共中央关于制定国民经济和社会发展第十个五年计划的建议)』에서 중국 정부가 처음으로 '문화산업'에 대해 공식적으로 언급했다. 그이후로 '문화산업'에 관한 정책과 법률을 지속적으로 발표해 왔고 점차 중국 인민대표대회의 주요 논제가 되어 중국 경제발전의 주요 추진력이 되었다.

2014년 10월 1일에 중국 건국기념일(建国记念日) 행사에서 시진 핑(习近平)의 발표문을 살펴보면 "개혁은 국가발전의 추진력이고, 창신은 민족 진보의 영혼이다. "Made in China"가 전 세계에서 파급된 것으로부터 중국 창조가 시작하는 시사점에 우리는 개혁과 창조가 만든 성과를 공유하고 있으며, 창신이 중국 진보에 대한 커다란 추진력을 느끼고 있다."[20]라는 표현을 통해서 창조력의 중요성을 강조했다. 앞의 내용을 종합적으로 살펴보면 중국의 문화창의산업 개념은 아래와 같이 정리할 수 있다.

‘개체(기업, 개인 등의 연구 및 개발, 그리고 경제활동을 진행할 수 있
는 실체를 의미함)가 창의를 통해 문화 자원과 기술을 융합하여 새로운
문화 상품을 창조하는 자원에 대한 발굴, 연구 및 개발, 그리고 상품의 생
산, 유통 및 재창조하는 경제적 활동’

2. 산업 클러스터의 발전

　산업 클러스터 현상은 현대사회에 들어와서 시작된 것이 아니
다. 역사적으로 살펴보면 상품의 생산, 분배 및 소비 등 경제활동
이 시작함과 동시에 산업 클러스터의 현상도 이미 시작되었다. 고
대의 티그리스강와 유프라테스 강 유역, 그리고 고대 나일 강 유역
및 중국의 고대 황하(黃河)유역 등 집중 관개농업구역들은 원시적
인 산업 클러스터의 형식으로 볼 수 있다.

　공업과 경제의 발전, 그리고 경제의 글로벌화에 따라 미국의 실
리콘 밸리와 디트로이트의 자동차 공단 등은 산업 클러스터의 새
로운 지평을 열었다. 경제학의 발전에 따라 이론을 정리할 수 있
는 사회 및 학문적 배경을 부여한 것이다. 산업 클러스터의 개념
이 어떻게 발전해 왔고 현재 이에 관한 연구는 어떻게 진행되고 있
는지 살펴보았다.

1) 서구 산업 클러스터의 주요 개념

1990년대부터 산업 클러스터를 조성하는 붐이 불기 시작하자 세계 경제발전을 견인하는 주요 산업구조 및 경제구성 요소로 자리매김하였다. 이것은 선진국이든 개발도상국이든 모든 나라의 경제발전에 있어 큰 역할을 수행하고 있다. 산업 클러스터의 가장 기본적인 특징은 바로 유사한 테마를 가진 산업체들이 공동의 발전을 도모하기 위해 어느 특정한 구역에 모여 서로의 장점을 공유하면서 산업을 발전시키는 구조이다. 이에 대한 개념은 우선 산업 클러스터의 이론이 발달한 선진 서구의 이론적 정리를 통해 다음과 같이 살펴볼 수 있다.

〈표 2-5〉 서구 산업 클러스터 주요 이론

구분	이론 명칭	주요 연구자	주요 이론
고전적 산업 클러스터 연구 이론	외부경제이론 (Externale Conomy)	알프레드 마셜 (Alfred Marshall)	Principles of Economics (경제학 원리)
	산업입지론 (Industrial Location Theory)	알프레트 베버 (Alfred Weber)	Industrial location theory (산업입지론)
	성장극이론 (Growth Pole Theory)	프랑수아 페로 (Francois Perroux)	A new concept of development
현대적 산업 클러스터 연구 이론	신 경제지리 이론 (New Economic Geography)	폴 크루그먼 (Paul Krugman)	Rethinking international trade
	국가경쟁우위이론 (The Competitive Advantage of Nations)	마이클 포터 (Michael E Porter)	The Competitive Advantage of Nations (국가경쟁우위)

출처: 李舸,「产业集群的生态演化规律及其运行机制研究」, 经济科学出版社, 2011, pp.21~26, 龙开元, 「产业集群演进与企业全球技术导入的互动机理研究」, 科学技术文献出版社, 2011, pp.48~52 참조.

〈표 2-5〉에서 살펴보았듯이 서구에서 산업 클러스터에 대한 주
요 연구이론은 고전적 산업 클러스터 연구 이론과 현대적 산업 클
러스터 연구 이론으로 구분할 수 있다. 우선 알프레트 마셜(1999)[21]
의 외부경제론은 경제를 외부경제와 내부경제로 구분해서 외부경제
와 산업 클러스터 간의 연관성을 발견했다. 그는 산업 클러스터가
외부경제 때문에 일어난 현상이라고 언급했다. 즉 같은 종류의 상품
을 생산하거나 판매하는 기업, 혹은 그 상품의 생산과 판매에 관련
된 기업들이 어느 특정한 구역에 모여 전문적 기구, 인력 및 원자재
를 활용하는 효율을 높이는 모델이다. 이러한 모델을 활용하는 것
은 서로 분리된 산업 형태가 한자리에 모여 시너지를 높일 수 있다.

산업입지론은 알프레트 베버(1997)[22]가 처음으로 제시한 이론이
며 산업입지의 각도를 통해서 산업 클러스터의 현상에 대해 설명
하는 이론이다. 알프레트 베버는 이 이론에서 클러스터 구역의 발
전 모델을 제시했다. 또한, 기술설비의 발전, 노동력 구성의 발전,
시장화 및 기업의 일상지출 등 네 가지 요소가 산업 클러스터의 생
산과 발전에 영향을 미치고 있다는 의견을 제시했다.

성장극 이론은 프랑스의 경제학자 프라수아 페로(Francois
Perroux)[23]가 제시한 경제 공간에 관한 이론이다. 그는 경제 공간
의 발전은 그 시기, 그 지역의 경제가 가진 핵심요소를 인해 발전
된 것이다. 공간의 발전은 한 부서의 발전과 마찬가지로 모든 곳
에서 동시에 성장하는 것이 아니라 서로 다른 정도의 발전 속도
로 성장하는 모델이며, 성장의 과정은 다양한 경로를 통해 확장되

면서 전반적인 경제에 최종적으로 다양한 영향을 미치는 것이라고 언급했다.

또한, 그는 산업 클러스터에 관해 정부의 역할과 지역 경제 성장의 입장에서 설명했다. 정부가 하나의 주요 산업을 어느 구역에 세운 후에 이 산업을 핵심 자리에 놓아 산업 사슬이 형성되고, 그 지역의 경제발전을 일으킬 것이다. 즉 한 지역이 경제 성장을 원할 경우 현지에서 일련의 주요 산업을 세워야 하고, 이러한 일련의 산업을 통해서 산업의 응집력을 활용해서 지역의 경제 성장을 추진한다. 이 과정 중에서는 국가의 정책이 하나의 커다란 추진력이 될 수 있다.

현대적 산업 클러스터 이론에서는 폴 크루그먼(Paul Krugman)의 신경제지리이론과 마이클 포터(Michael Porter)가 제기한 국가경재우위이론을 가장 대표적인 사례로 들 수 있다. 폴 크루그먼(1994)[24]이 대표자가 된 신경제지리이론은 공간 경제의 사고방식을 경제 분석에 도입했다. 신경제지리이론은 인간의 차이가 큰 선호도 및 생산 수익의 체증은 산업 클러스터의 양대 근본이라고 언급했다. 인간은 개성이 매우 강한 존재이기 때문에 선호도도 다양하다. 소비자들은 다양한 상품이 가득 있는 곳에 쉽게 모이게 되고 생산업체는 대규모의 생산방식을 통해 다양한 상품을 생산하는 것을 선호한다. 보수체증 원칙에 따라 생산업체는 보통 특화된 지역에서 관련된 활동을 진행하는 특성을 지니고 있다. 따라서 산업의 공간적 모임과 지역의 전문화 현상이 공존할 수 있도록 만든 것이다.

마이클 포터(Michael Porter)(1990)[25]는 경제경쟁우위의 각도에서 산업 클러스터의 경제적 현상을 연구했다. 그는 미국, 영국, 프랑스, 독일 등 여러 나라의 산업 클러스터의 현상에 관해 연구한 후 다이아몬드 모델을 통해 산업 클러스터에 대하여 분석했다. 그는 산업 클러스터가 세 가지의 기본 요소를 갖고 있어야 한다고 본다. 첫 번째, 어느 특정한 산업 영역과 관련이 있어야 한다. 두 번째, 산업 클러스터 안에 있는 기업과 기구는 밀접한 상관성을 유지하고 있다. 세 번째, 산업 클러스터는 하나의 일체화된 복합체이다. 포터는 산업 클러스터의 경쟁력에 대해 그 특정화 지역에 있는 기업의 생산율, 기업 상품의 개발 방향 및 개발 능력, 그리고 새로운 기업의 지속적 설립 등 세 가지 요소가 산업 클러스터의 경쟁력에 영향을 미치고 있다고 본다.

2) 중국 산업 클러스터의 개념

다음은 중국의 산업 클러스터에 관한 연구에 대해 알아본다. 중국에서 산업 클러스터에 관한 연구는 크게 세 가지로 구분할 수 있다. 산업 클러스터의 개념과 분류에 관한 연구, 산업 클러스터가 형성할 수 있는 기본 요소 및 메커니즘에 관한 연구, 그리고 산업 클러스터의 경쟁우위에 관한 연구 등이다.

중국 산업 클러스터 자체의 복합성 및 연구자의 입장이 많이 다르기 때문에 산업 클러스터의 개념에 대한 이해도 다양하다. 왕지츠(王緝慈)는 "새로운 산업단지는 지역 기업이 모이는 특징으로 구

성된 구역이다. 중소기업들이 어느 일정한 구역에서 모여 밀접한 합작 네트워크를 형성하여 현지의 사회 문화 환경을 지속적으로 창조할 수 있는 것은 오늘날의 산업 클러스터라고 볼 수 있다."[26] 고 정의를 내렸다. 그 전에는 리샤오지안(李小建)이 1997년도에서 1990년대의 국제경제지리학의 관점에서 산업 클러스터와 경제활동의 글로벌화 등 이론을 기반으로 산업 클러스터가 형성된 시간, 규모, 그리고 기업들 간의 관련 정도 등을 통해서 산업 클러스터에 대한 이론을 체계화했다.[27]

중국 산업 클러스터를 형성할 수 있는 기본 요소 및 메커니즘에 대해서는 추바오싱(仇保興)이 중국 해안도시의 산업 클러스터의 사례를 중심으로 중국 중소기업 산업 클러스터의 내부적 메커니즘과 외부적 요소에 대해 분석 했다. 그는 클러스터 안에 있는 모든 중소기업들은 그 구역 외의 기업들이 얻을 수 없는 경쟁 우위에 있다고 주장했다.

여기서 중소기업들이 모이는 것은 스스로 발전 환경을 마련하기 위한 선택이기 때문에 사람, 즉 인재의 중요성을 동시에 강조했다.[28] 그리고 안후썬(安虎森)은 정보사회의 배경에서 경제활동의 공간적 모임 체제에 대한 연구를 했다. 그에게 공간적 거리는 정보의 생산 원가를 높이는데 있어 정보의 양은 정보에 대한 구별 능력, 발전 방향의 선정 및 정보의 확실성 등과 밀접한 관련이 있다. 또한, 이것은 경제의 공간적 활동에 있어서 기본적인 내용이라고 언급했다.[29]

또한, 예지안량(叶建亮)은 성장극 이론과 중국 사례에 대한 분석을 통해 지식 스필오버(Knowledge-Spillover)는 산업 클러스터가 형성된 주요 원인이라고 진단하고 있다.[30] 푸증핑(符正平)은 산업 클러스터가 형성한 내부적 원인에서 부터 클러스터의 메커니즘에 대해 분석했다. 그는 산업 클러스터의 생산 사슬은 공급 조건, 수요 조건 및 사회 조건 등이 필요하다고 언급했으며, 오늘날 산업 클러스터에 있어서 네트워크 시스템은 관건이 될 수 있다고 강조했다.[31] 류스진(刘世锦)은 구체적인 사례를 통해서 중국식 산업 클러스터의 형성 방식을 분석 했다. 그는 중국 절강성에 있는 두 실질적 사례 비교를 통해 중국의 산업 클러스터는 산업과 시장이 상호 작용을 하고 있다고 보았다. 먼저 어느 지역에서 일종의 상품에 관한 클러스터가 형성된 후에 시장이 형성되고 그 시장은 다시 클러스터의 생산에 적극적인 영향을 주는 것이라고 진단했다.[32]

산업 클러스터를 경쟁우위 관점에서 보는 학자로는 왕지츠(王缉慈) 등이 있다. 한 구역으로 모인 산업 클러스터는 경제학 및 사회학 등 다양한 경로를 통해 지역 경쟁력을 높일 수 있다.[33] 이에 대해서 장휘(张辉)는 산업 클러스터는 기업들이 같은 지리적인 공간에 모이고 공통적인 발전 모델을 추구하는 일종의 자신의 능력보다 더 높은 경쟁력을 얻을 수 있는 지역 내 경제 모델이라고 정의를 내렸다.[34]

종합적으로 살펴보면, 중국에서 산업 클러스터에 관한 연구는 다양한 관점에서 연구되고 있다. 그러나 서구의 연구에 비하면 여

전히 초보적인 단계에 머물고 있다. 또한, 서구의 선진적인 연구 성과에 큰 영향을 받고 있으나 여전히 부족하고 미흡한 부분이 상존하고 있다. 이러한 부분을 요약하면 세 가지로 압축할 수 있다.

첫째, 중국 현황에 맞는 창의적, 또한 혁신적 이론이 부족하다. 해외, 특히 서구의 이론을 활용해서 중국의 상황을 전개하고 분석하는 것이 대부분이다. 그리고 몇몇 학자들은 특정한 지역의 산업 클러스터나 하나의 클러스터에 대해 구체적인 사례분석을 시도하고 있지만, 아직 연구 성과물이 보편적인 이론으로 성장하기에는 부족하며 혁신적인 콘텐츠가 부족하다.

둘째, 정량적인 연구의 부족이다. 대규모 산업 클러스터의 형성 현상은 중국에서 20여 년의 짧은 역사를 지녔다. 많은 산업 클러스터가 아직 발전 초기 단계에 있기 때문에 중국적인 발전 모델과 규칙을 규정하기 힘든 상황이다. 게다가 정확한 통계자료를 기반으로 한 연구 성과가 절대적으로 부족하고 따라서 정량 연구가 미흡하다.

셋째, 학제적 연구가 부족하다. 현재 중국에서 산업 클러스터에 관한 연구는 주로 경제학 기반에서 이루어지고 있다. 몇몇 학자들은 사회학 및 생태학의 관점에서 해석하려고 시도하고 있지만 아직 소수의 연구자들이 시도하는 초기 단계이다.

3. 문화창의산업 클러스터의 정의

산업의 발전 배경 및 원칙, 그리고 문화창의산업의 발전 현황에 따라 문화창의산업의 클러스터화는 산업발전의 중요한 방법이 되었다. 앞에서 정리한 것처럼 산업 클러스터에 대한 연구는 이미 비교적 완성도가 높은 연구 분야이다. 하지만 문화창의산업 클러스터에 관한 연구는 선진국이나 개발도상국이나 모두 초보단계이다. 심지어 일부 지역에서는 공백 상태이다. 하지만 문화창의산업이 급속하게 발전하고 있기 때문에 문화창의산업 클러스터도 이미 여러 지역에서 볼 수 있으나, 실체에 비해 이에 관한 이론적 기반은 매우 부족한 현실이다.

문화창의산업 클러스터에서 클러스터의 개념은 문화창의산업의 개념과 마찬가지로 아직 통일된 정의가 없다. 클러스터(Cluster)는 옥스퍼드 영영사전에서는 '1. 유사한 성질을 가진 사물들이 함께 성장하는 것, 2. 사람, 동물 혹 다른 사물들의 집합체[35]'라고 정의하고 있다. 즉 비슷한 성향, 그리고 성장과정을 지닌 사물들이 밀접한 관계를 통해서 형성된 집단을 의미한다. 클러스터는 중국에서 집군(集群)이라는 단어를 사용하고 있다. 집군은 모을 집(集)자와 무리 군(群)자를 쓰는데 그야말로 모아서 한 떼가 된다는 의미를 가진다.

앞에서 검토한 산업 클러스터의 다양한 해석을 통해서도 알 수 있듯이 산업 클러스터는 '특정 지리적 공간 안에서 어느 특정한 테

마와 연관성을 지닌 산업 실체들이 모여서 서로 보조를 하며 공동적인 발전을 도모하는 산업 형태'이다. 그럼 문화창의산업은 바로 이 개념에서 언급된 테마로 볼 수 있다. 하지만 문화창의산업의 개념조차 통일되지 않았기 때문에 문화창의산업의 확실한 개념과 정확한 범위를 지정하는 것이 중요하다.

앞에서 살펴본 세계 각국의 문화창의산업에 관련된 용어를 보면 창의산업이나 문화산업을 여러 곳에서 사용하고 있지만 문화창의산업이라는 용어는 주로 중국에서 사용하고 있다.

문화창의산업 클러스터의 개념에 있어서 장싼경(蔣叄庚)과 장제(张杰) 등은 "문화창의산업의 영역에서 독립적이면서도 서로 연관성이 있는 기업이나 기구들이 모여 각자의 장점을 발휘할 수 있도록 분업해서 공동적인 발전을 추진하기 위해 모인 공동체다."라고[36] 정의하고 있다. 이에 대해서 왕지츠(王缉慈)와 천첸첸(陈倩倩)(2005)은 "글로벌 시대에서 로컬문화의 중요성이 점차 강화되고 있는 데 문화창의산업은 또한 지역의 문화적 창조력과 발전 환경에 많이 의지해야 한다."는 주장을 했으며 문화창의산업 클러스터가 "기업들에게 독특한 발전 환경을 제공하고 산업 발전의 적극적인 역할을 수행할 수 있는 플랫폼인 존재"라고 했다.[37] 그리고 리레이레이(李蕾蕾)와 펑수잉(彭素英)(2008)은 문화창의산업 클러스터를 "예술가와 창조력을 갖춘 인력, 문화예술회사, 프로젝트 생산, 지식 정보 및 창의적 체제 등의 요소들로 구성된 복합적인 시스템이다."라고[38] 주장했다. 또한 류위(刘蔚)(2007)는 "문화창의산업 클러스터는 많은 관련이 있

는 문화회사(영화, 방송, 광고, 출판, 음반, 매니저 등), 개인(예술가) 및 관련 시스템(대학, 협회, 금융기구, 서비스업, 정부기구) 등이 어떠한 구역과 범위 내에서 모인 공동체이다."[39]라고 정의를 내렸다.

여기서 학자들의 문화창의산업 클러스터에 대한 이해도가 서로 다르지만 이 중에서 특정한 지역, 관련 테마, 기업들 간의 연관성, 공동체 등 몇몇 문화창의산업 클러스터를 구성하는 주요 키워드를 찾을 수 있다. 이러한 주요 구성요소에 대해서는 클러스터의 형성 테마, 공간적 모임, 경제적 연관성, 산업 사슬과 구조, 그리고 클러스터의 주체 등 다섯 가지의 주요 구성요소를 선정했다.

첫 번째 요소는 클러스터의 형성 테마이다.[40] 클러스터 안에 있는 기업과 기구들이 의지하고 존재할 수 있는 가장 기본적인 요건이며, 또한 경제 활동을 진행할 수 있는 근원이다. 문화창의산업 클러스터는 안에 있는 기업들에게 관련된 목표를 선정해야 공간적 집합이 가능하고 기업들 간의 응집력이 생길 수 있다. 만약 이러한 공통적인 테마 혹은 목표가 사라지면 클러스터 구성원들 간의 합작 동력이 없어지고 클러스터도 더 이상 존재하지 않는다.

두 번째 요소는 공간적 모임이다.[41] 클러스터를 구성할 수 있는 구성원들은 테마를 둘러싸고 있거나 테마와 관련된 특정한 구역에서 모이게 된 것이다. 여기에서 구성원은 기업 외에 정부 기구, 금융 기구, 그리고 교육 기구 등도 포함하고 있다.

세 번째 요소는 경제적 연관성이다. 산업 클러스터의 모든 구성원들은 자신의 발전을 위해서 모이는 것이며 이 발전의 기반은 바

로 경제적 이익이다. 문화창의산업 클러스터도 마찬가지이다. 클러스터에 있는 기업은 업종의 분업, 서로간의 합작 및 거래, 그리고 정보의 교류 등 모두 경제적 연관성이 있기 때문이다. 공통적 테마는 클러스터의 핵심이고, 공간적 모임은 기본형식이라고 한다면 경제적 연관성은 기업들을 묶을 수 있는 밧줄이다.

네 번째 요소는 클러스터의 산업 사슬과 구조이다.[42) 문화창의산업 클러스터는 다양한 업종이 모이는 일종의 '생산−판매−소비−생산'의 구조를 가진 작은 사회로 볼 수 있다. 즉 구성원 중에서 관련된 테마 혹은 테마 상품의 계획 및 생산 제조기업, 또한 생산하기 위한 원자재를 제공하는 업체들, 그리고 도매 혹은 소매하는 판매업체, 다시 이 상품을 구입하고 재창조하여 다시 클러스터 밖으로 판매를 하는 업체들 등 다양한 산업 사슬들로 구성된 산업 구조가 문화창의산업 클러스터의 뼈대가 된다.

다섯 번째 요소는 클러스터의 주체이다. 이는 클러스터 안에 있는 활동을 진행하는 실체를 의미한다. 주체는 동질성과 이질성 두 가지로 구분한다. 동질적인 기업들은 동정경쟁(Homogeneous Competition)의 관계를 갖고 있고, 이질적 기업들은 서로의 협조와 합작 관계를 유지한다. 이러한 주체들 간의 관계를 통해서 클러스터의 활성화와 상호 작용을 유지할 수 있다. 문화창의산업 클러스터의 라이프 사이클에 있는 각 단계 별 주체들도 수시로 바뀔 수 있다. 그러나 클러스터가 형성된 테마와 지리적 공간, 그리고 주체들 간의 관계는 변하기 힘들다.

문화창의산업 클러스터의 특징을 정리하면 크게 다섯 가지로 개괄할 수 있다. 첫째는 인문학적 요소가 뚜렷하다.[43] 문화창의산업 클러스터는 문화자원, 그리고 지리 공간의 모임일 뿐만 아니라 현지의 자원 및 정책 외에 지역 문화, 사회적 분위기, 그리고 이 지역의 역사 및 인문적 특징 등도 밀접한 관계를 유지하고 있다. 이러한 점은 전통산업 클러스터가 가지지 않은 특징이다. 왜냐하면 전통산업 클러스터보다는 문화창의산업 클러스터는 노동력과 원자재에 대한 비중이 상대적으로 적기 때문이다. 지식을 강조하는 집약형 산업 클러스터로서 주변 인문환경에 대한 요구가 엄중하다. 그래서 문화창의산업 클러스터는 보통 독특하거나 차이성이 있는 문화 분위기를 지니고 있는 지역에서 형성된다. 그리고 다시 그 지역의 문화와 관련된 내용물을 활용하여 재창조된다. 그래서 지역의 역사적 전승(传承)과 인문학적 사회 환경은 문화창의산업 클러스터의 형성에 있어 초석이 된다.

　두 번째는 삶과 일의 일체화가 강하다.[44] 전통산업 클러스터는 삶과 일은 완전히 다른 것이지만 문화창의산업 클러스터는 삶과 일이 일체화되어 구분할 수 없다. 창조 활동은 일을 할 때에 진행할 수도 있지만 생활 속에서도 언제, 어디서든 진행할 수 있는 작업이기 때문이다. 또한 문화창의상품의 생산과 소비는 전통 산업에서 표현한 분명한 경계선이 없어지고 있어서 일을 하는 곳은 또한 생활하는 공간이며, 생활하는 곳에서 일을 진행할 수 있다.

　세 번째는 업종 간의 경계를 뛰어 넘는다.[45] 전통산업 클러스터

는 전문성이 강하다는 특징이 있다. 즉 클러스터 안에 있는 기업 개체의 생산과 서비스는 항상 제한된 상품을 중심으로 진행한다. 그러나 문화창의산업 클러스터는 거대한 연장성과 확장성을 지니고 있다. 문화창의산업의 생산은 문화, 지식 그리고 정보와 기술 등이 핵심 요소이며 단일한 상품이 아니다. 문화창의산업의 상품은 문화와 기술, 디지털, 예술 등이 융합한 결과물이고 이 결과물의 다양한 기반은 생산 요소 또는 다양한 업종으로 까지 산업이 확장될 수 있다.

네 번째는 클러스터 주변 산업과의 연관성이 강하다.[46] 문화창의산업 클러스터는 그 지역에서 하나의 시스템화가 될 경우 지역 내의 모든 자원을 충분히 활용할 수 있는 계기가 된다. 이것을 바탕으로 클러스터 공간 외의 산업까지 연결해서 더 큰 지역적 산업 사슬을 만들어 더욱 완벽한 산업 시스템을 구축할 수 있다. 이러한 확장된 산업 시스템은 커다란 경제적 파급 효과를 통해 지역 경제의 발전을 추진할 수 있고, 또한 지역의 종합적인 경쟁력을 높일 수 있다.

다섯 번째는 위험 요소가 높은 산업 구조[47]이다. 문화창의산업은 새로운 문화상품을 창조하고 개발하는 것이 주요 미션이기 때문에 특화된 지식적 생산 활동이 필요하다. 이와 동시에 첨단적 디지털 기술과 정보 등에 대한 의지가 클수록 다양한 경제적 리스크를 외면할 수 있다. 문화창의상품을 개발하는데 있어 시간적, 기능적, 경제적, 그리고 지식적인 능력이 필요하다. 문화창의산업 클

러스터는 개발에 필요한 요소, 즉 전통 산업에서의 원자재를 서로 제공할 수 있는 시스템으로 구축이 된 것으로 개발 시간을 압축할 수 있다. 그 대신에 자신의 능력이 아니기 때문에 개발을 위한 사전의 산업 검증을 더 엄격히 진행할 필요가 있다. 아니면 새로운 상품을 개발하는 리스크가 일상보다 더 높을 수도 있다.

종합적으로 살펴보면, 문화창의산업 클러스터의 개념은 다음과 같이 정리할 수 있다. 문화창의산업 클러스터는 문화창의산업 영역에 종사하며 독립적으로 서로 관련된 기업, 기구, 정부 기관 및 개인 등이 기본 구성원이다. 첨단 기술을 바탕으로 분업하면서 같이 산업적 파트너십을 지속적으로 유지해 나가며 어느 특정한 구역 공간 안에 모여 구성된 경제적 이익을 추구하기 위한 공간적과 사회적 공동체이다.

문화창의산업 클러스터의 유형

문화창의산업에 대한 개념의 다양성을 바탕으로 실질적으로 문화창의산업 클러스터의 유형도 천차만별이다. 그러나 유형을 구분 짓는 주요 특성은 문화창의산업 클러스터의 형성 주체와 선정된 테마이다. 테마를 보면 각 국가마다 많이 다른 상황이고 한국과 중국의 경우 주로 디지털, 출판, 애니메이션과 문화, 영상과 촬영, 문화관광 그리고 종합 신도시 공간 등의 여섯 가지로 구분할 수 있다. 그러나 테마로 구분 짓는 것은 클러스터의 정체성 및 발전의 산업 사슬과 관련된 연구에는 도움이 되지만 구축의 과정 및 발전의 전략에 있어서는 주체별 구분 방법이 더 의미 있을 것이다. 클러스터가 형성된 주요 계기를 바탕으로 구분하는 방법으로 진행할 경우에는 정부 주도형, 예술가 주도형, 경제 주도형, 그리고 환경 주도형 등으로 구분할 수 있다. 내용을 보면 애니메이션 클러스터, 영상 클러스터, 교육 클러스터 및 예술 클러스터 등으로 구분할 수 있다. 문화창의산업 클러스터의 내용도 중요하지만 클러스터의 산업적 발전에 있어서는 클러스터의 구성 또한 주도적 역할과 시스템 상으로 지속적인 발전에 있어서 더 중요한 의미가 있기 때

문이다. 여기서 클러스터가 시작한 주요 형성 요인 및 주도자 유형을 바탕으로 문화창의산업 클러스터의 유형에 대해서 일차적으로 아래 〈표 2-6〉처럼 유형을 정리했다.

〈표 2-6〉 문화창의산업 클러스터 유형

유형	내용
정부 주도형 문화창의산업 클러스터	처음부터 정부가 현지의 발전 수요 및 자원 환경을 맞춰서 문화창의산업 클러스터의 발전을 계획적으로 기업을 유지하고, 클러스터의 경영 및 구성에 대해서 전반적으로 관리하는 형식이다. 이러한 형식은 대부분이 국가나 지역의 명칭을 붙이는 브랜드를 사용하고 있다.
예술가 주도형 문화창의산업 클러스터	예술가들이 자발적으로 한 구역에서 모인 후에 어느 특정한 문화 상품을 주 상품으로 발전되는 것에 따라 그 구역이 초기 예술가들과 이 예술가들이 창작한 특정한 상품을 중심으로 구성된 클러스터의 형식이다. 대부분 이런 클러스터들은 시작했을 때에 차지하는 공간이 이미 패쇄된 공간이거나 오랫동안 활용 못하는 저렴한 공간에서 시도하는 것이다.
부동산 개발 업체 주도형 문화창의산업 클러스터	이 형태의 클러스터는 대부분이 자금이 충분한 대형 그룹이 주도해서 추진한 것이다. 즉 개발 기업이 클러스터의 테마, 디자인, 또한 관리 등 방면들을 설정하고 실시하는 형식인 클러스터이다.
기술자원 주도형 문화창의산업 클러스터	기술자원 주도형 문화창의산업 클러스터는 구역에 있는 첨단 기술을 활용해서 문화창의상품을 창조하는 것을 테마로 설정한 문화창의산업 클러스터이다. 이러한 크러스터는 다시 지역 주변의 교육기구를 의지하는 형식과 주변의 하이테크 산업 클러스터를 의지하는 두 가지로 구분할 수 있다.
환경 주도형 문화창의산업 클러스터	이러한 클러스터는 자연환경, 훌륭한 시설구축, 편리한 교통시설 등 지리적, 그리고 공간적 환경요소들 때문에 모이는 기업들이 구성한 클러스터를 의미한다.
도시 공간형 문화창의산업 클러스터	도시 공간형 문화창의산업 클러스터는 대부분이 한 구역이나 한 국한된 공간의 전통적인 클러스터의 형태라고 하기 보다는 현지의 핵심 문화자원을 활용한 도시의 전반적인 산업 사슬을 연관할 수 있는 클러스터의 형태이다.

출처: 한국콘텐츠진흥원, 「2011년 지역문화산업 클러스터 실태조사」, 2012. 范柱玉의「北京市文化创意产业集群发展机制研究」, 2009. 郭梅君,「创意转型-创意产业发展与中国经济转型的互动研究」, 2011. 蒋多庚,「文化创意产业集群」, 首都经济贸易大学出版社, 2010. 참조.

종합적으로 보면 정부 주도형 문화창의산업 클러스터는 정부가 인위적으로 만든 클러스터의 형식이다. 이러한 클러스터는 대부분 정부의 도시 발전 전략중의 일환이다. 정부의 역할과 정책 및 혜택 등에 영향을 많이 받는 형식이다. 정부가 자신이 제정한 도시의 발전 전략에 도움이 되는 테마를 지정하여 문화정책을 통해 관련 문화창의산업 기업들을 유지하고 클러스터를 형성한 것이다. 정부 주도형 클러스터는 보통 튼튼한 경제적 기반과 건실한 정책적 지원을 가질 수 있으며, 시작부터 확실한 발전을 목표로 한다.

정부주도형 문화창의산업 클러스터의 발전과정을 보면 대부분 현지 정부가 사용하지 않는 창고나 옛 공장의 공간을 개조하거나 빈 땅에서 새로운 계획을 통해서 설립한다. 도시의 사회문화와 문화자원을 바탕으로 한 테마를 선정한 다음 문화창의산업을 추진한다.[48] 또한, 정부는 거대한 투자를 통해 클러스터의 기초 시설을 만들어주고 서비스를 제공할 수 있는 플랫폼을 만든다. 정부의 역할을 여기서 충분히 활용할 수 있다. 예를 들면 정부가 출시할 수 있는 정책적인 혜택, 현지의 관련 주요 대기업을 유지하는 것 등의 기능들이 있다. 이 방법들을 통해서 클러스터의 발전을 추진한다.

그러나 이러한 문화창의산업 클러스터들은 문제점도 있다. 일괄된 정부차원의 행정관리 방법은 클러스터 자체의 경제적 선순환에 있어 장애가 되고 클러스트의 발전에 방해가 될 수 있다. 또한 관리 계급과 클러스터의 구성원들 간에도 소통이 부족하고 관련된 법률도 완전하지 않은 상황에서 클러스터의 내부적인 관리를

유기적으로 유지하기는 힘들다.

예술가 주도형 문화창의산업 클러스터는 예술가들의 자발적인 행위로 시작된 것이지만 정부의 개입을 통해서 클러스터에 대한 정책을 세우고 지속적인 발전을 추구하는 방식이 대부분이다.[49] 정부의 개입은 합리적이고 효과적인 관리제도 및 지도를 통해서 클러스터의 전반적인 발전을 추진할 수 있다. 하지만 이것으로 인해 클러스터 구역 공간의 가치가 상승이 될 것이다. 이에 따라 많은 대형 기업이나 부동산 개발 업체들이 이 곳에 입주하기 시작하면 최초의 예술가들이 떠나게 된다. 즉 클러스터 초창기의 테마 상품의 가치와 클러스터의 정체성이 없어질 수 있는 문제점을 안고 있다.

부동산 개발업체 주도형 문화창의산업 클러스터는 클러스터의 관리에 있어서 비교적 편하고 탄력이 있다는 것이 가장 큰 장점이다. 그래서 보다 높은 효율, 물적 그리고 인적 자원의 절감, 좋은 시장 조절 등의 강점들이 있다. 하지만 부동산 개발업체가 주도하고 있기 때문에 지나치게 경제적인 이익을 추구하는 면이 있어서 예술가 주도형 클러스터보다는 사화문화와 테마의 문화적 특성에 대한 주목과 추진 강도가 약한 단점이 있다. 이 중에서 가장 흔히 발생하고 있는 상황은 바로 테마와 관련 없는 기업의 입주이다. 이 기업들의 입주는 기업 자체의 경제적인 행위로 볼 수도 있지만 개발업체는 이익을 추구하는 기업이기 때문에 자금 회전을 위해 이러한 방법을 선택하기도 한다. 그래서 기타 형태의 클러스터보다 더 많은 전문가와 정부의 지원 및 리더가 필요한 형태이다.

기술자원 주도형 문화창의산업 클러스터는 〈표 2-6〉에서 정리한 바와 같이 다시 두 가지로 구분할 수 있다. 주변의 교육기구를 의지하는 형식은 교육기구의 고학력 인력자원 및 신기술 개발 등을 활용하는 시스템으로 구축된다. 하이테크 산업 클러스터를 의지하는 형식은 하이테크 산업 클러스터 안에서 다시 공간을 구성하거나 원래 있는 클러스터의 명칭과 용도를 변경하거나, 주변에 다시 새로운 문화창의산업 클러스터를 구축하는 세 가지의 형태가 있다.[50] 어떠한 형태든지 모든 첨단 기술과 인력을 활용해서 문화의 요소를 바탕으로 문화창의상품을 창조하는 것은 이 형식의 문화창의산업 클러스터를 구축하는 주 목적이 된다.

　　환경 주도형 문화창의산업 클러스터는 항상 어느 문화자원 혹은 특정한 자원이 풍부한 지역에서 관련된 기업들이 모여 형성된 클러스터의 형식이다. 즉 특별한 지리적, 그리고 공간적인 환경이 기업들을 모이게 한다. 이러한 클러스터는 보통 시작 단계에는 자발적으로 모이게 되지만 발전 과정 중에서는 정부의 개입이 필요하다. 정부도 적극적으로 개입해서 클러스터를 관리하고 구성원들을 조절하는 역할을 수행하게 된다.

　　마지막으로 도시 공간형 문화창의산업 클러스터는 다른 문화창의산업 클러스터와의 가장 큰 차이점이 있는데 크게 두 가지로 볼 수 있다. 하나는 클러스터가 형성하는 지리적 공간 범위이다. 대부분의 문화창의산업 클러스터는 한 구역에서 설립하는 개념을 가지고 있는데 도시 공간형 문화창의산업 클러스터는 전통적인 범

위에 대한 개념을 넘어 도시에 있는 산업 사슬을 전반적으로 포함할 수 있는 한 가지 메인 테마를 가진 도시라는 지리적 공간을 의미한다. 또 하나는 클러스터의 형성에 있어서 그 도시가 가진 도시를 상징할 수 있는 대표적인 문화코드를 핵심으로 구성된 산업 사슬들로 구축된 것이다. 이러한 클러스터는 정부의 주도적 정책과 현지 주민의 자발적인 참여가 필요한 매우 복합적인 문화창의산업 클러스터로 볼 수 있다.

앞에서 문화창의산업 클러스터를 여섯 가지 종류로 구분했지만 이 중에서 실질 사례들이 중복된 상황이 많고, 서로 연관해서 변형된 경우가 많다. 예를 들면 중국 국가디지털출판기지(国家数字出版基地)는 중국 국가정부의 주도하에 구축된 첨단 디지털기술을 기반으로 설정한 정부 주도형 문화창의산업 클러스터[51]이다. 또한 현재 구성된 중국디지털출판단지는 모두 현지 기업과 공동개발을 하거나 이미 기업이 개발한 기술형 산업단지 안에서 자리를 잡은 형식으로 진행하고 있는 기술형 문화창의산업 클러스터[51]이다. 다시 베이징에 있는 798문화창의산업 클러스터를 보면 시작 단계에서는 예술가들이 자발적으로 모여 형성된 구역이었다. 그러나 그 지역의 부동산 가치가 올라가고 대형 기업과 정부의 관리가 들어오면서 예술가가 자발적으로 형성된 형태에서 정부주도형으로 변형이 되고 다시 부동산 개발 업체 주도형으로 변형이 된 것이다.[52]

문화창의산업 클러스터는 구성원들이 바뀔 수 있고, 발전 과정 중에서 형태나 구역의 면적이 변할 수 있으며 또한 테마도 필요에

따라 다시 설정할 수도 있다. 그러나 한 문화창의산업 클러스터가 시작한 단계의 주체가 반드시 있을 것이며 설령 그 주체가 발전 과정 중에서 변화가 생길 수 있더라도 전반적인 문화창의산업 클러스터가 포함한 주요 시스템과 요소들은 시작부터 기획한 것이기 때문에 처음으로 구성한 주체와 매우 밀접한 관계를 유지할 것이며 그 사이의 연관성은 쉽게 끊어지지 않을 것이다.

위에서 언급한 구분 유형을 바탕으로 문화창의산업 클러스터를 구축한 초기 주체는 정부가 적극적으로 추진하여 구성한 형식과 인문, 사회 환경을 기반으로 관련 구성원들이 자발적으로 구성한 형식 등 두 개로 볼 수 있다. 즉 **정부주도형**과 **자발형성형**인 최초 구성 주체별 형식으로 구분할 수 있다. 정부 주도형은 대부분이 현지의 문화자원을 활용해서 그 지역 자체를 하나의 문화창의산업 클러스터로 구축한 모델과 현지 기술기반을 의지하는 하이테크를 위주로 형성한 형식이 있다. 즉 정부와 현지 구성원이 핵심이 된 형식이다. 자발형성형은 그야말로 개체들이 자발적으로 형성된 문화창의산업 클러스터이며 주로 예술과 창작이 핵심요소가 된 형식과 주변의 문화환경 때문에 형성되거나 기업이 정책에 의한 투자 목적으로 형성된 모델들로 볼 수 있다.

●●● 제3절

문화창의산업 클러스터의 의미

　문화창의산업 클러스터는 한 지역에서 정부, 산업 및 연구기관을 통합할 수 있는 플랫폼이며 그 지역의 경제와 사회를 활성화할 수 있는 기능을 갖춘 집합체이다. 미국의 경제학자 리처드 플로리다(Richard Florida)는 문화창의산업을 통해 지역의 경제발전을 지속적으로 추진할 수 있는 것은 기본적으로 기술(Technology), 인재(Talent) 및 포용성(Tolerance) 등 세 가지의 조건이 필요하다는 주장을 제시했다.[53] 그리고 사오페이런(邵培仁)과 양리핑(杨丽萍)은 중국의 문화창의산업 클러스터의 발전에 영향을 미칠 수 있는 주요 요소로 사회 환경, 문화 배경, 기술 기원 및 정부 정책 등의 네 가지를 들었다.[54] 정책과 환경은 클러스터의 운영과 관리의 시스템을 지원하고 유지하는 데 있어서 더 큰 영향을 미치고 있고, 인력은 기술과 운영에 있어서의 가장 큰 받침이다. 그리고 경제는 클러스터가 추구하는 주요 목적이기 때문이다. 기본적인 구성 요소로 선정할 경우에는 문화와 창의가 가장 중요하고 창의를 상징할 수 있는 것은 기술로 볼 수 있다.

　앞에서 언급한 산업 클러스터의 경쟁력 요소 모델을 제시한 포

터의 다이아몬드 모델은 문화창의산업 클러스터에 적응할 경우 변형이 필요할 것이다. 우선 마이클 포터의 디아아몬드 모델은 아래 〈그림2-1〉처림 표현할 수 있다.

〈그림 2-1〉 마이클 포터의 다이아몬드 모델

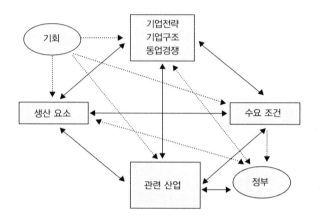

출처: Porter, Michael E,『The competitive advantage of nations』, New York: Free Press, a division of macmillan, Inc, 1990, P.127 참조.

다이아몬드 모델을 통해 마이클 포터가 주장한 한 국가의 경제 환경과 기업의 개발 능력 간의 연관성에 대해 알 수 있다. 이 중에서 가장 크고 직접적인 요소는 생산 요소, 수요 조건, 관련 산업과 기업의 전략 및 구조, 그리고 동업 경쟁 등이 있다. 이외에 정부의 기회 요소는 네 개의 직접적인 요소에 영향을 미치고 있다. 마이클 포터의 다이아몬드 모델을 기반으로 카트라이트(Cartwright)가

뉴질랜드의 경쟁력을 연구하는 과정에서 다원소 다이아몬드 모델을 제시했고, 더닝(Dunning)이 1993년에 경제의 글로벌화를 연구할 때 공업화가 주 산업이 된 선진국의 상황을 바탕으로 글로벌 다이아몬드 모델을 제시했다. 그리고 러그먼(Rugman)과 크루스(Cruz)는 1991년에 더블 다이아몬드 모델을 제시한 후에 1998년에 러그먼과 워버그(Verbeke)는 보편적 더블 다이아몬드 모델을 제시했다.[55]

〈그림 2-2〉 보편적 더블 다이아몬드 모델

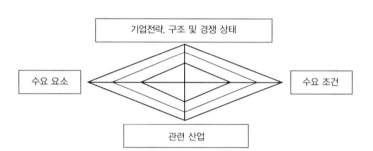

출처: 王小平, 「钻石理论模型评述」, 「天津商学院学报」, 2006(26), P.35

두 모델을 바탕으로 다시 문화창의산업 클러스터의 구성 요소를 보면 내부와 외부 요소로 구분할 수 있다. 문화창의산업 클러스터를 형성할 때 주체가 많지만 형성될 수 있는 방법을 보면 크게 정부가 먼저 주도해서 형성된 형식과 개체(기업과 기구 같은 집단 및 예술가 같은 개인을 포함)와 현지의 자원이나 환경 때문에 자발적으로 모아서 형성된 형식 등 두 가지로 볼 수 있다. 내외부 요소와 두 가지의 기

본 형태를 기반으로 포터의 다이아몬드 모델과 러그먼(Rugman)과 크루스(Cruz)가 제시하는 더블 다이아몬드 모델을 만들 수 있는데, 여기서 징부주도형과 자발 형성형을 나눠서 문화창의산업 클러스터의 경쟁력 요소를 분석하면 아래 〈그림 2-3〉과 같다.

〈그림2-3〉 문화창의산업 클러스터 경쟁력 요소 분석 모델

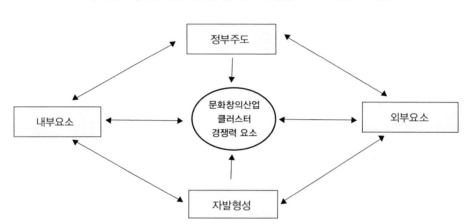

문화창의산업 클러스터의 발전을 추진할 수 있는 요소와 형성된 주체 형태는 물론 그 지역의 사회와 경제 활성화에 영향을 미칠 수 있다. 〈그림 2-3〉에서 표시한 내부요소는 클러스터를 구성하는 기업, 기구(금융, 정부의 서비스 기구, 그리고 내부 교육기구 등 포함) 및 시설, 조성 환경 등 물질적 내용과 산업 사슬, 테마, 그리고 구성원들 간의 네트워크 등 보이지 않은 경쟁력 요소들이 있다. 외부요소를 보면 정부의 자금과 정책 지원, 주변 환경 및 도시 공간의

구성, 그리고 소재 지역의 산업 형태와 주민들의 생활 현황과 지역이 가진 문화자원 등을 포함하고 있다. 즉 문화창의산업 클러스터를 활성화 시키려면 내.외부 요소를 모두 발전 시켜야한다는 의미이며 내부와 외부 요소의 소통도 매우 중요한 역할이 될 것이다.

내부와 외부요소를 따로 발전시키고 유기적으로 두 가지의 요소들을 융합할 수 없다면 문화창의산업 클러스터를 발전시킬 수 있는 추진력이 되기 힘들 것이다. 이 중에서 또한 문화창의산업 클러스터의 지속적인 발전을 유지할 수 있는 첨단 인력자원의 양성, 지역 발전에 맞는 거버넌스의 구축, 그리고 현지 경제 발전 시스템의 적합성 등[56]은 가장 핵심 성공 요인으로 뽑힐 수 있는데 다시 말하자면 정부, 산업 및 학계의 연합이 이루어져야 한다는 의미이다.

문화창의산업 클러스터의 설립은 지역 활성화에 있어서 문화, 경제 그리고 교류의 세 방면을 통해서 그 의미를 찾을 수 있다.

우선 산업 클러스터와 달리 지역 인문 환경의 영향을 많이 받는 독특한 형태이며 이 형태는 또한 다시 지역 사회 문화 분위기의 형성과 발전에 영향을 미칠 것이다. 문화창의산업 클러스터의 발전을 통해서 문화와 지식의 파급효과가 있을 뿐만 아니라 지역 구성원들의 문화에 대한 인지도와 문화소비의 가치관이 무의식중에서 감화될 수도 있다.[57] 문화창의산업을 통해서 지역 문화를 전 세계인의 문화의식을 바꿀 수 있다는 것은 미국 문화가 미국 영화를 통해서 전파하는 것과 한류를 통해서 한국 문화의 파급 효과는 좋은 예시를 보여주고 있다. 지역에서 구성된 문화창의산업 클

러스터는 이러한 문화의식의 변화를 일으키는 것은 구성원이 예전부터 가진 문화공동체의 공감을 찾아 더 좋은 파급과 추진 효과를 보일 것이다. 문화창의산업 클러스터의 발전을 통해 지역 문화의 매력을 창조한다. 또한 문화창의산업 클러스터구역과 주변 지역의 역동 관계를 만들어서 지역 특유 문화의 보호 및 계승을 유지하면서 현지 로컬 문화의 발전을 추진할 수 있다.

창의산업의 특성은 전통산업의 전형(轉形)에 있어서 중요한 경로이다. 창의산업은 인간의 창조력을 발굴하여, 문화적 생산력을 발전해서 산업의 경쟁력을 높이고 지역의 경제 활성화를 발전시킬 수 있는 산업 형태이다.[58] 문화창의산업 클러스터는 지역의 전통문화와 형성된 문화산업 요소, 그리고 첨단 기술과 문화 시장을 융합할 수 있는 플랫폼이다. 지역에서 새로운 지역 문화요소를 지닌 산업 형태를 창조하여 지역 경제 구성의 개선과 발전에 적극적인 영향을 미치는 동시에 지역의 산업 구조를 최적화할 수 있는 산업 형태이다.

문화창의산업을 통해 발전시키는 교류란 것은 매우 많은 내용을 포함하고 있다. 예를 들면 정부와 지역민의 교류, 지역 내부 구성원 간의 교류, 문화창의산업 클러스터와 주변 지역 간의 교류 등이 있다. 그중에서 무엇보다 "정부-기업-지역민"간의 소통과 그 지역 및 기타 지역의 문화적 교류는 가장 중요한 내용으로 들 수 있다. "정부-기업-지역민"간의 소통은 정책, 경제, 그리고 소비 시장의 교류로 볼 수 있으며 이 세 가지 요소들의 원활한 소통과 융

합은 지역 경제 활성화의 중요한 기본이자 문화창의산업 클러스터의 주요 성공 요인 중의 하나이다.[59] 앞에서 정리한 유형과 같이 정부가 주도하는 문화창의산업 클러스터의 유형은 아직까지 한국과 중국의 주요 형식으로 볼 수 있다. 정부가 출시하는 정책은 직접 문화창의산업 클러스터의 성공을 결정하는 요인이 될 것이며 지역 소비 시장과의 소통은 또한 클러스터 구성원들의 수익과 직접적인 관계를 유지하고 있는 요소이기 때문이다. 즉 문화창의산업 클러스터의 성공에 있어서 자체 시스템의 구축은 주변 산업과의 결합, 그리고 기타 지역과의 소통을 통해서 더 큰 타깃과 시장으로 확장해 나가는 것이다.

10) M.Max Horkheimer, Theodre Wiesengrund Adorno, 『Dialectic of enlightenment : philosophical fragments』, Stanford, Calif. : Stanford University Press, 2002, pp.98~103참조.

11) 문화관광부, 한국문화콘텐츠진흥원 공편, 『한국 문화산업의 국제 경쟁력 분석 : 미국, 영국, 프랑스, 일본, 중국, 한국 6개국 비교분석』, 한국문화콘텐츠진흥원, 2004, P.190.

12) 문화관광부, 한국문화콘텐츠진흥원 공편, 『한국 문화산업의 국제 경쟁력 분석 : 미국, 영국, 프랑스, 일본, 중국, 한국 6개국 비교분석』, 한국문화콘텐츠진흥원, 2004, P.192.

13) 문화관광부 편, 『문화산업진흥기본법령집(제1장제2조)』, 문화관광부, 1999, P.8.

14) 国际统计局, 『文化及相关产业分类』, 2004, 제2조 제2항.

15) UNESCO, 『Culture, Trade and Globalization』, 2000, pp.11~12 참조.

16) 北京市新闻出版广电局, 『2004~2008年北京市文化产业发展规划』, P.1 참조.

17) 深圳市文化产业发展办公室, 『深圳市文化发展规划纲要(2005年~2010)』, P.10 참조.

18) J. Curran, M. M. Gurevitch, and J. Woollacoot, Mass communications and society, London: Arnold, 2008, pp.41~42 참조.

19) 于启武,蒋叁庚, 『北京CBD文化创意产业发展研究』, 首都经济贸易大学出版社, 2008~2009, pp.73.

20) 2014년 10월 1일, 시진핑 주석 중요 강연, 신화망(http://news.nen.com.cn) 改革是推动发展的动力,创新是民族进步的灵魂, 从中国製造遍佈世界到中国创造方兴未艾, 我们享受着改革创造的辉煌成就,也感受到创新对于国家进步的巨大推动.

21) Alfred Marshall, 『Principles of Economics』, New York: Prometheus Books, 1997, pp.63~70, 참조.

22) Alfred Weber저, 李刚剑 역, 『工业区位论』, 商务印书馆, 1997, pp.20~22, pp.56~60 참조.

23) francois perroux, 『A New Concept of Development: Basic Tenets』, Routledge, 2010, c1983, pp.39~40 참조.

24) Krugman, Paul R, 『Rethinking international trade』, Cambridge: The Mit Press paperback edition, 1994, c1990, pp.139~145 참조.

25) Porter, Michael E, 『The competitive advantage of nations』, New York: Free Press, a division of macmillan, Inc, 1990, pp.100~107, pp.126~132 참조.

26) 王缉慈, 『创新的空间——企业集群与区域发展』, 北京:北京大学出版社, 2001, p.35.

27) 李小建, 『新产业区与经济活动全球化的地理研究』, 『地理科学进展』, 1997, p.11.

28) 仇保兴, 『小企业集群研究』, 上海:復旦大学出版社, 1999 p.22 참조.

29) 安虎森, 『空间接近与不确定性的降低经济活动聚集与分散的壹种解释』, 『南开经济研究』, 2001, p.15 참조.

30) 叶建亮, 『知识溢出与企业集群』, 『经济科学』, 2001 p.19 참조.

31) 符正平, 『中小企业集群生成机制研究』, 中山大学出版社, 2004, pp.31~32 참조.

32) 刘世锦, 「产业集聚及对经济的意义」, 「改革」, 2003. p.54 参조.

33) 王缉慈, 童昕, 「简论我国地方企业集群的研究意义」, 「经济地理」, 2001. p.26 参조.

34) 张辉, 「产业集群竞争力的内在经济机理」, 「中国软科学」, 2003. p.27.

35) Oxford Learner's Dictionaries online. http://www.oxfordlearnersdictionaries. com. 1. a group of things of the same type that grow or appear close together; 2 a group of people, animals or things close together"

36) 蒋叄庚, 张杰, 「文化创意产业集群研究」, 首都经济贸易大学出版社, 2010. p.49.

37) 王缉慈, 陈倩倩, 「论创意产业及其集群的发展环境」, 「地域研究与开发」, 2005. p.84.

38) 李蕾蕾, 彭素英, 「文化与创意产业集群的研究谱系和前沿:走向文化生态隐喻」, 「人文地理」, 2008. p.23.

39) 刘蔚, 「文化产业集群的形成机理研究」, 暨南大学, 2007. p.14.

40) 张京成, 「文化创意产业集群发展理论与实践」, 科学出版社, 2011. pp.64~66 参조.

41) 위와 같음.

42) 李群峰, 「基于知识溢出的创意产业集群可持续发展研究」, 「江苏商论」, 2009(8). pp.140~142 참조.

43) 宋文玉, 「文化创意产业集群发展研究」, 「财政研究」, 2008. pp.53~55 참조.

44) 曾光, 张小青, 「创意产业集群的特点及其发展战略」, 「科技管理研究」, 2009. pp 447~452 참조.

45) 위와 같음.

46) 马显军, 「文化创意产业集群化发展的区域经济意义」, 「中国经贸导刊」, 2008(14). pp.37~38 참조.

47) 王发明, 「互补性资产:产业链整合与创意产业集群」, 「中国软科学」, 2009(5). pp.24~32 참조.

48) 蒋叄庚, 「文化创意产业集群」, 首都经济贸易大学出版社, 2010. pp.33~34 참조.

49) 范桂玉의 「北京市文化创意产业集群发展机制研究」, 2009. pp.17~19 참조.

50) 위와 같음, pp.22~23 참조.

51) 宫丽颖, 「我国国家数字出版基地建设分析」, 「中国出版」, 2013(20). pp.36~38 참조.

52) 刘明亮, 「对北京798艺术区当下发展困境的分析」, 「文艺理论与批评」, 2011(01). pp.19~25 참조.

53) 马显军, 「文化创意产业集群化发展的区域经济意义」, 「中国经贸导刊」, 2008(14). pp.102~103 참조.

54) 邵培仁, 杨丽萍, 「中国文化创意产业集群及园区发展现状与问题」, 「文化产业导刊」, 2010(5). pp.43~46 참조.

55) 王小平, 「钻石理论模型评述」, 「天津商学院学报」, 2006(26). pp.33~36 참조.

56) 刘蔚, 「文化产业集群的形成机理研究」, 暨南大学, 2007. pp.122~125 참조.

57) 厉无畏, 「发展文化创意产业耳朵全局意义」, 解放日报第六版专栏, 2012.07.01 참조.

58) 杨建龙, 韩顺法, 「文化的经济力量:文化创意产业推动国民经济发展研究」, 中国发展出版社, 2014. pp.220~231 참조.

59) 위와 같음, pp.225~226 참조.

PART 3

한중
문화창의산업
클러스터

산업 클러스터의 발전은 한 지역의 경제 및 사회발전의 결정적인 요소 중 하나이다. 문화창의산업의 급속한 성장에 따라 문화창의산업 클러스터는 이제 전통적인 산업 클러스터보다 더욱 중요한 지역의 발전 요인이 되었다. 전통적인 산업 클러스터보다 문화창의산업 클러스터가 경제 발전을 추진할 수 있을 뿐 아니라 지역 문화의 보호 및 발전, 그리고 사회적 사회 환경 및 문화 분위기의 창조, 그리고 문화소비에 대한 파급적인 효과도 있기 때문이다.

세계에서 가장 일찍 창의산업을 제기하는 영국에서 문화창의산업 클러스터의 형성은 기업체들이 자발적으로 모이는 형식이다. 정부가 주도하는 추진 역할을 수행하고 있지만 클러스터가 형성되기 전부터 어느 지리적 공간이나 건물을 문화창의산업 클러스터로 지정하기 보다는 기업체들이 이 지역의 문화 요소나 환경 때문에 모인 다음에 협조해주는 역할이 더 크다. 그리고 세계에서 가장 큰 저작권산업을 하고 있는 미국의 문화창의산업 클러스터는 지식재산권을 핵심요소로 구성된 부가가치가 높은 클러스터의 구조이다. 기업들의 창조력, 정부가 저작권에 대해서 지속적으로 출시하고 따라하는 정책들, 또한 인력에 대한 양성 등은 미국 문화창의산업 클러스터의 주요 구성 요소들로 들 수 있다.

영국과 미국보다는 한국과 중국의 문화창의산업 클러스터의 시작이 늦고 또한 국가의 정책 및 경제와 사회적 환경이 다르기 때문에 구조와 현황 역시 다를 것이다. 또한 급성장을 하고 있는 가운데 많은 문제점들도 있을 것이다.[60] 그래서 본 장에서는 한국과 중

국의 문화창의산업 클러스터의 현황에 대해 소개하고 비교분석을 진행해서 양국 문화창의산업 클러스터의 유사점과 차이점에 대해서 모색하고자 한다.

●●● 제1절

중국 문화창의산업 클러스터 현황

1. 구성 현황

중국 문화창의산업 클러스터의 유형은 앞에서 언급한 바와 같이 정부의 주도하에 기획 및 개발이 이루어진 정부주도형 문화창의산업 클러스터와 기업 혹은 개인들이 문화 및 도시 공간 환경으로 인해 스스로 형성된 자발형성형 문화창의산업 클러스터로 크게 구분할 수 있다. 그러나 두 가지 유형이 포함한 문화창의산업 클러스터의 규모는 매우 다양하다. 그 이유는 바로 문화창의산업 클러스터를 중국에서 '문화창의산업 집군(集群)'이라고 부르는 명칭에서 찾을 수 있다.

'집군(集群)'은 모을 '집'자와 무리 '군'자로 사용하고 있다. 즉 모아서 하나의 집단이 되는 의미를 지니고 있는 단어이며 공간적 범위의 규정에 있어서 강한 신축성을 가진 단어이다. 예를 들면 산업단지를 산업 집군이라고 부를 수 있고, 정부주도형 문화창의산업 클러스터 중의 도시공간을 바탕을 구성된 클러스터 또한 집군이라고 부를 수 있다. 중국의 문화창의산업 클러스터는 현지의 상황

에 맞춰서 서로 다양한 핵심 콘텐츠를 활용하여 발전하고 있는 현황이다. 그러나 중앙정부에서 출시하고 있는 정책에 따라 또한 유사성을 지니고 있는 문화창의산업 클러스터들이 많이 존재하고 있는 현황이다.[61] 이러한 상황에서 중국 전 지역의 문화창의산업 클러스터의 분포를 분석하는 데 있어서 지리적 경계선을 따라 중국 문화부 소속인 문화산업사의 홈페이지[62] 통계자료 및 중국 통계국 홈페이지[63] 자료를 바탕으로 장징청(张京成)[64]의 『중국창의산업발전보고서(中国创意产业发展报告)(2007)』, 사오페이인(邵培仁)과 양리핑(杨丽萍)[65]의 『중국문화창의산업 클러스터 및 단지 발전현황와 문제점(中国文化创意产业集群及园区发展现状与问题)』, 그리고 샤오옌페이(肖雁飞)와 랴오솽홍(廖双红)[66]의 『창의산업구 신 경제발전 공간 클러스터의 진화 시스템에 관한 연구(创意产业区新经济空间集群创新演进机理研究)』등의 연구 성과들은 중국 문화창의산업 클러스터를 구역별로 구분을 했는데 이에 관한 내용들을 아래와 같이 종합해서 정리할 수 있다.

자세한 내용을 보면 베이징(北京)을 중심으로 한 수도 문화산업 클러스터: 상하이(上海), 남경(南京), 항저우(杭州)와 쑤저우(苏州)를 포함한 장삼각(长叁角) 문화창의산업 클러스터 구역: 광저우(广州)와 선전(深圳)을 중심으로 한 주삼각(珠叁角)문화창의산업 클러스터 구역: 쿤밍(昆明)과 따리(大理) 등의 지역들이 중심이 된 전해(滇海)문화창의산업 클러스터: 시안(西安), 충칭(重庆), 청두(成都) 등 포함한 촨샨(川陕) 문화창의산업 클러스터: 창샤(长沙)가 핵심 된 중부지역 문화산업 클러스터 등이 있다. 여섯 개 문화창의산업 클러스터의 구체적인 내용은 아래 〈표 3-1〉로 정리할 수 있다.

〈표 3-1〉 중국 구역별 문화창의산업 클러스터 구성 현황

문화창의산업 클러스터 명칭	핵심지역	현황
수도권 문화창의산업 클러스터	베이징(北京)	수도권 문화창의산업 클러스터는 베이징과 베이징을 둘러싼 주변 도시까지 영향을 미치는 클러스터이다. 주로 문화공연, 방송, 영상, 골동품 및 예술품 거래 등내용으로 구성되어있다. 현재 베이징지역에는 문화창의산업단지가 10여개와 2만개의 문화창의산업 기업이 있다.
장삼각(长叁角) 문화창의산업 클러스터	상하이(上海)가 핵심이고, 난징(南京), 항저우(杭州)와 쑤저우(苏州) 등 도시를 포함한 문화창의산업 클러스터	상하이는 "국제 문화창의산업의 핵심 지역"을 발전 목표로 설정해서 장삼각문화창의산업 클러스터의 발전을 이끌고 있는 도시이다. 중국의 다른 지역보다는 상하이에 더 많은 고급 인력을 확보된 상황이며 특히 디자인산업 이미 전국의 핵심이 된 것이다. 쑤저우는 상하이 문화창의산업 발전의 영향을 받아 형성된 곳이며 아이디어를 창출하는 것보다는 문화상품의 생산기지로 볼 수 있다. 남경과 항저우 지역에는 공간 디자인, 예술 디자인, 광고, 애니메이션 등 산업을 핵심 산업으로 설정하고 있다.
주삼각(珠叁角) 문화창의산업 클러스터	광저우(广州), 선전(深圳) 두 지역이 핵심 지역이다.	광저우는 홍콩과 가까운 도시로서 중국에서 가장 일찍 문화창의산업을 접하는 도시로 볼 수 있다. 현재 광저우에는 오락, 출판, 음반, 예술품 등 산업은 주요 산업이다. 선전은 "문화로 도시를 발전시킨다."는 정책을 출시했고 주로 디자인, 애니메이션, 매체, 문화관광 등 산업을 적극적으로 추진하고 있다.
촨산(川陕) 문화창의산업 클러스터	시안(西安), 청두(成都) 충칭(重庆) 셋 도시가 핵심 지역이다.	시안 문화창의산업 클러스터의 발전은 2006년부터 본격적으로 시작한 것으로 볼 수 있고, 주요 산업은 디자인, 디지털오락, 문화예술 등이 있다. 청두시 같은 경우는 출판, 방송, 공연, 디지털 및 오락산업 등 산업들을 중점으로 추진하고 있다. 이 중에서 특히 "청두디지털오락소프트단지(成都数字娱乐软件园)"는 중국의 첫 번째 디지털산업단지이다. 충칭시에는 출판, 방송, 애니메이션 그리고 공연과 현대예술 등내용을 통해서 문화창의산업을 발전하고 있다.

문화창의산업 클러스터 명칭	핵심지역	현황
중부(中部) 문화창의산업 클러스터	창사(長沙)시는 핵심 지역이다.	중부 문화창의산업 클러스터는 매체, 문화관광, 그 리고 문화 여가 생활 등 셋 가지 브랜드를 만들고 있 고, 핵심 지역인 창사시는 중국 중부지역의 "여가 오 락문화의 도시"를 목표를 두고 있다.
전해(滇海) 문화창의산업 클러스터	쿤밍(昆明), 따리(大理), 리랑(丽江) 셋 지역이 핵심 지역이다.	이 세 지역은 수많은 수공예품의 장인이 모이는 것 이다. 그리고 중국 문화공연의 핵심지역으로 볼 수 있는데 현재 중국에서 개최하고 있는 대부분의 미 스차이나나 미스월드, 그리고 모델 선발 대회와 시 합은 이 셋 지역들에서 개최를 하고 있다. 쿤밍시는 현재 주로 방송과 영상산업을 추진하고 있고, 리랑 과 따리는 이미 영상 촬영의 기지가 되었다.

출처: 張京成, 『中國創意産業發展報告(2007)』, 中國經濟出版社, 2007. 鄒培仁, 楊麗萍, 『中國文化創意
產業集群及園區發展現狀與問題』, 『文化産業導刊』, 2010(5). 肖雁飛, 廖雙红, 『創意产业区新经
济空间集群创新演进机理研究』, 中国经济出版社, 2011 등을 참조.

이 여섯 구역의 분포 상황은 아래 〈그림 3-1〉의 지도처럼 표
현할 수 있다.

〈그림 3-1〉 중국 6대 문화창의산업 클러스터 지역 분포 현황[67]

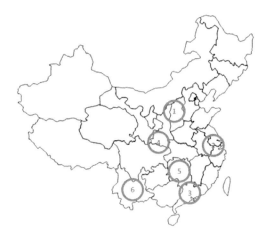

〈그림 3-1〉을 통해서 중국의 주요 문화창의산업 클러스터의 구역은 연해도시와 동남쪽에 모이고 있다는 것을 알 수 있다. 물론 서부 지역에 문화창의산업 클러스터가 없다는 표현은 아니다. 단지 보다 집중된 지역들을 문화창의산업 클러스터 구역으로 선정한 결과를 표현하는 그림이다. 이러한 현상이 형성된 원인을 찾아보면 크게 두 가지로 볼 수 있다. 첫 번째는 인적자원의 이전이고, 두 번째는 경제 발전 모델과 지역 주민의 소비 수준이다.

인적자원의 구성 및 지역 주민소비의 상황은 중국 국가통계국 도시사회경제조사사가 발표한 『중국통계연감』의 자료를 통해서 분석해볼 수 있다. 표에서 통계된 지역은 중국 내륙 지역에 있는 22개의 성과 4개의 광역시 및 5개 소수민족 자치구를 포함하고 있다. 그리고 이 표에서 통계된 수치는 중국 여섯 번째 전국 인구 조사의 결과를 따른 내용이다.

여섯 개의 주요 문화창의산업 클러스터 구역은 〈표 3-2〉에서 정리한 31의 지역 중의 17개를 포함하고 있다. 즉 수도권 구역의 베이징, 텐진, 허베이 그리고 산둥을 포함한다고 볼 수 있다. 또한 장삼각 구역은 상하이, 장쑤 및 저장지역을 포함하고 있다. 주삼각 구역은 광둥 및 푸젠 지역으로 구성하고 있고, 촨샨 구역은 충칭, 쓰촨 그리고 산시 등 지역을 포함한다. 중부 구역은 후난, 후베이 그리고 강시 지역을 볼 수 있고, 전해 구역은 윈난과 구이저우 그리고 광시 지역을 포함한다고 볼 수 있다.

<表 3-2> 2013년 중국 인구 분포 현황

(단위: 만 명)

지역 \ 연도	2010	2011	2012	지역 \ 연도	2010	2011	2012
중국	133384	134041	134789				
베이징(北京)	1962	2019	2069	후베이(湖北)	5728	5758	5779
텐진(天津)	1299	1355	1413	후난(湖南)	6570	6596	6639
허베이(河北)	7194	7241	7288	광둥(广东)	10441	10505	10594
산시(山西)	3574	3593	3611	광시(广西)	4610	4645	4682
네이멍구(内蒙古)	2472	2482	2490	하이난(海南)	869	877	887
랴오닝(辽宁)	4375	4383	4389	충칭(重庆)	2885	2919	2945
지린(吉林)	2747	2749	2750	쓰촨(四川)	8045	8050	8076
헤이룽장(黑龙江)	3833	3834	3834	구이저우(贵州)	3479	3469	3484
상하이(上海)	2303	2347	2380	윈난(云南)	4602	4631	4659
장쑤(江苏)	7869	7899	7920	티베트(西藏)	300	303	308
저장(浙江)	5447	5463	5477	산시(陕西)	3735	3743	3753
안후이(安徽)	5957	5968	5988	간수(甘肃)	2560	2564	2578
푸젠(福建)	3693	3720	3748	칭하이(青海)	563	568	573
장시(江西)	4462	4488	4504	영하(宁夏)	633	639	647
산둥(山东)	9588	9637	9685	신장(新疆)	2185	2209	2233
후난(河南)	9405	9388	9406	–	–	–	–

출처: 国家统计局 城市社会经济调查司「2013中国统计年鉴」, 2014.

이 여섯 지역에 포함되지 않은 지역은 총 14개가 있는데, 광역시는 모두 포함되었고, 소수민족 자치구 중에서는 광시지역만 포함

된 상황이다. 그리고 인구의 구성을 보면 17개 지역의 인구(95,168만 명)는 전체 인구의 71%를 차지하고 있다. 즉 54%의 구역에서 인구의 71%를 차지한다는 현황이다. 인구의 이전은 항상 경제가 낙후한 지역에서 경제의 발달지역으로 움직이는 추세이다. 중국에서 인구가 대도시와 해안 도시로 이전하는 것도 마찬가지이다. 경제의 발전 또한 문화 소비가 이루어질 수 있는 기반이며 문화에 대한 수요를 높일 수 있는 기본 요인이다. 경제 측면의 원인 외에는 좋은 교육시설로 인한 학생들의 이주와 현지 취업 역시 중국 인구 이전의 주요한 원인으로 볼 수 있다. 이에 대해 중국관리과학연구원에서 2015년 12월에 발표한 『2015 중국 대학 평가』를 살펴보았다. 이 자료에서는 중국의 탑 600의 학교를 선정했고 20위에 속한 대학들은 아래 〈표 3-3〉과 같다.

〈표 3-3〉 2015년 중국대학 20위

순위	학교 명칭	소재지	순위	학교 명칭	소재지
1	베이징대	베이징(北京)	11	지린대	후베이(湖北)
2	칭화대	베이징(北京)	12	베이징사범대	베이징(北京)
3	푸단대	상하이(上海)	13	난카이대	텐진(天津)
4	우한대	후베이(湖北)	14	중산대	광둥(廣東)
5	중국런민대	베이징(北京)	15	쓰촨대	쓰촨(四川)
6	저장대	저장(浙江)	16	화중과기대	후베이(湖北)
7	상하이교통대	상하이(上海)	17	시안교통대	샨시(陝西)
8	난징대	장쑤(江苏)	18	통지대	상하이(上海)
9	중국과기대	안후이(安徽)	19	중난대	후난(湖南)
10	국방과기대	후난(湖南)	20	하얼빈공대	헤이룽장(黑龙江)

출처: 『2015中国大学评价』, 中国管理科学研究院, 2015.

〈표 3-3〉에서 정리한 바와 같이 탑20위에 있는 대학을 보면 여섯 개 문화창의산업 클러스터 구역에 포함되지 않은 지역에 있는 대학은 총 3곳이다. 즉 85%의 대학은 여섯 문화창의산업 클러스터의 구역에 있다는 것이다. 문화창의산업은 창의력에 중점을 두는 산업 형태이기 때문에 고급 인력은 산업 발전에 있어서 매우 중요한 역할을 수행하고 있다. 이러한 전반적인 인구의 분포 및 고급 인력자원의 이전 기반에서 현재 중국의 주요 문화창의산업 클러스터가 이 여섯 구역에 모일 수 있다는 것은 또한 필연적인 결과로 볼 수 있다.

하지만 이러한 전국적인 현상으로 나타나는 문화창의산업 클러스터의 구성 열풍에 비하면 관련된 국가 정책 및 관리 기구 시스템은 아직까지 미흡한 현황이다. 중국의 문화창의산업은 여전히 개념적인 정리가 안 되는 새로운 산업의 형태이기 때문에 국가에서 발표한 정책은 문화창의산업만을 위한 법규가 많이 부족한 현황이다. 또한 이에 따른 문화창의산업 클러스터를 위한 전문 정책이 없다. 그래서 각 지역에서 문화창의산업 클러스터를 발전시킬 때 대부분 산업 클러스터의 기본 정책을 따르는 추세이다. 주요 정책은 중국 발개위(发改委)[68]에서 발표한 『산업 클러스터의 발전을 추진하는 것에 관한 여러 의견(关于促进产业集群发展的若干意见)』[69]과 국무원에서 발표한 『개인 기업 등 비 국영 경제 발전에 대한 격려와 지지에 관한 여러 의견(关于鼓励支持和引导个体私营等非公有制经济发展的若干意见)』[70]등이 있다.

『산업 클러스터의 발전을 추진하는 것에 관한 여러 의견』은 중국 산업 클러스터의 발전 전략과 실제 실시 방안을 제시하고 중국 산업 클러스터의 발전에 있어서 전반적인 지도 역할을 하는 정책적 내용을 담고 있다. 『개인 기업 등 비 국영 경제 발전에 대한 격려와 지지에 관한 여러 의견』은 중소기업이 대표하는 중국 비 국영 기업의 경제 발전에 대한 지원 정책을 통해서 간접적으로 중국 산업 클러스터의 발전 방향을 제시했다. 이 두 법규는 거시적 관점에서 중국 산업 클러스터의 발전 방향과 정책을 수립했지만 구체적인 발전 시스템과 방법에 대해서는 규정하지 못했다. 그래서 각 지역의 산업 클러스터의 발전은 현지 발개위, 경모위(경제무역위원회의 약칭), 그리고 중소기업청 등의 기구들이 동시에 관리를 하고 있다. 그러나 서로의 업무 범위가 겹치는 부분이 있을 뿐 아니라 서로 관여하지 못 하는 애매한 영역이 있다. 이러한 상황에서 국가 정부의 지원정책이 있는 경우에 서로 가지려고 하고, 문제점이 생길 때에는 상대방에게 밀어주는 경향이 있다. 이미 십여 년 동안 발전 해 온 산업 클러스터도 혼란스러운 관리 시스템에 처하고 있는 상황 하에 이론과 규정이 일치되지 않은 문화창의산업 클러스터는 더욱 혼잡한 상황에 빠질 수밖에 없다.

예를 들면 한 문화창의산업 클러스터가 시작할 때에 정책 지원이 있기 때문에 따라서 지역 정부에서 관련 기구들이 모두 추진하고자 하는 노력을 하면서 클러스터의 관리 업무를 맡고자 한다. 하지만 발전 시간에 따라 최초의 정책 지원이 없어지거나 변하는 경

우에 정부 기구들이 빠져나가기 시작하고 원래의 관리 업무는 정부가 더 이상 적극적으로 수행하지 않기 때문에 실질적으로 운영 측은 발전의 방향을 잃게 된다. 이런 이유로 중국의 문화창의산업 클러스터가 곳곳에서 설립되고 있음에도 불구하고 지속 발전을 이루어지지 못하고 있는 실정이다. 즉 지역에서 문화창의산업 클러스터를 관리하는 전문성을 지닌 기관이 없는 것이다.

2. 개선점

중국의 전역에서 펼쳐지고 있는 중국의 문화창의산업 클러스터가 현 단계에서 요구되는 개선점을 살펴보면 거시적 관점에서 크게 네 가지로 정리할 수 있다.

첫 번째는 문화창의산업 클러스터의 산업 사슬 구축이다.

건축물, 토지 등은 문화창의산업 클러스터의 구성에 있어서 매우 중요한 요소이지만 입주기업의 자원의 활용 및 기업 간의 네트워크 활성화 구축 또한 매우 중요한 것이다. 일부 문화창의산업 클러스터는 개발 업체 혹은 기타 부동산 기업의 돈을 버는 수단으로서 단순한 부동산 사업이 되었다.[71] 즉 개발 업체 혹은 개발된 건축물을 구입한 자들은 상대방의 기업 성질을 보지 않고 가격을 높게 팔 수 있는 기업이나 개인에게 소유하는 건축물이나 토지를 판매하는 행위이다. 이러한 행위는 문화창의산업 클러스터의 입지와

다를 뿐만 아니라 문화창의산업 클러스터의 발전을 방해하고 있는 행위이다. 그러나 실질적으로 현재 많은 문화창의산업 클러스터의 소유주의 주요 수익 모델이 이 방식을 택하고 있다.

비교적 어느 정도의 발전을 이룬 문화창의산업 클러스터는 입주 기업의 기본 조건 및 기업의 주요 업무에 대해서 면밀히 검토할 필요가 있다. 반대로 기업이 문화창의산업 클러스터에 입주할 경우에도 그 클러스터의 산업 구조 및 테마에 대해서도 잘 연구해서 선택해야 한다. 단, 기업의 이미지나 보다 저렴한 가격으로 건축물을 활용하기 위해 문화창의산업 클러스터에 입주하는 것은 서로에게 모두 좋지 않은 선택이 되는 것이다.

현재 중국 대부분의 문화창의산업 클러스터의 구성을 보면 산업 사슬의 구축에 있어서 불균형적인 현상이 존재하고 있다. 왜냐하면 클러스터에 입주하는 기업에 같은 종류의 기업들이 입주하는 상황이 많다. 이럴 경우에 완벽한 산업 사슬이 형성될 수도 없고 기업 간의 윈윈(Win-win) 전략도 세울 수 없는 상황이다. 한 클러스터에는 클러스터의 테마에 맞는 창작 및 개발 기업과 기구, 또한 개발된 내용을 생산하고 포장해줄 수 있는 기업과 기구, 마지막으로 생산된 문화상품을 판매, 전파, 소비 혹은 재창작하는 기업이나 기구로 구성되어야 문화창의산업 클러스터의 내부적인 순환을 유기적으로 운영할 수 있다.

두 번째는 테마와 상품의 동질화이다.

문화창의산업을 개발하고자 하는 정책의 발표와 문화창의산업

클러스터에 대한 적극적인 지원 정책이 출범한 뒤에 많은 지역에서 이론의 기초와 관리의 경험이 없는 상황에서 클러스터를 구축하기 시작한 것이다. 전반적인 지도가 없기 때문에 현지의 실제 상황을 고려하지 않고 비슷한 테마의 문화창의산업 클러스터를 구축하는 것은 현재 자주 볼 수 있는 일이다. 일부 지역에서는 이미 같은 클러스터의 구축 때문에 자원에 대한 쟁탈전을 벌이고 있는 현황이다.[72] 그러나 이 상황은 더욱 심각해지고 있고 오히려 더 심화될 수 있는 상황이다.

예를 들면 중국 정부가 '십일오'에 발표한 문화정책에서 애니메이션과 게임 등의 산업에 대한 강조를 한 이후 많은 도시들에서는 바로 애니메이션과 게임 클러스터, 디자인 클러스터 등을 구성하겠다는 정책을 출시하면서 클러스터를 구축하기 시작한 것이다.

클러스터의 설립은 현지의 문화자원, 기술 환경, 사회문화, 그리고 관련된 인력자원 등 많은 배경 요소들에 대한 검토를 통해서 결정해야하는 것이다. 단순히 국가가 강조하는 사업을 중심으로 클러스터를 구축하면 안 된다.

세 번째는 정책 지원과 이론 지도의 부족함이다.[73]

문화창의산업 클러스터의 발전은 정부의 지원 없이는 불가능 하다. 이외에도 중국의 문화창의산업 클러스터는 아직 초보단계이기 때문에 이론적 지도도 필요하다. 비록 최근 몇 년 동안 중국의 문화창의산업 클러스터는 급성장을 했지만 종합적으로 보면 관련 정책과 제도, 그리고 이론의 면에 있어서 여전히 부족한 부분이 많다.

예를 들면 예술가들에 의해 자발적으로 형성된 문화창의산업 클러스터들에 있어서 정부가 개입한 후에 명분을 주고 나서 자꾸 원래 예술가들이 원하는 발전의 방향을 이탈한 것이다. 이럴 경우 따라갈 수 있는 정부의 지도와 이론적 기반이 없기 때문에 지속적인 발전에 오히려 위험요소가 될 것이다. 특히 문화창의산업 클러스터가 잘 발전하는 추세에 따라 "문화창의산업 부동산"이라는 것도 조용하게 발전하고 있다.

베이징의 '798문화예술구(文化艺术区)'를 대표적인 사례로 들 수 있다. 798문화예술구는 최초에 패쇄된 공장의 공간을 충분히 활용해서 하나의 예술 클러스터가 형성된 후에 그 구역에 있는 집세도 지속적으로 올라왔다. 비싼 집세 때문에 많은 예술가들이 '베이징국제예술영(北京国际艺术营)'으로 이사 갔다. 그러나 그 쪽으로 이사 간 후에 '베이징국제예술영'의 부동산 산업도 곧 부동산 업체의 주목을 받게 되었다.

시작은 문화예술이었지만 발전할수록 상업 부동산의 발전 단계로 변하는 것은 베이징뿐만이 아니다. 이는 과거 뉴욕과 런던에서는 이미 여러 번 발생했던 사례이다. 그래서 중국의 문화창의산업 클러스터를 올바르게 발전시키려면 정부의 적극적 개입과 관리가 필요하다. 여기서 언급된 관리와 개입은 단순히 클러스터의 발전이라기보다는 테마와 클러스터 내부의 산업 사슬과 맞는 방향으로 올바르게 잡아줄 수 있는 역할을 수행해야한다는 것이다.

네 번째는 인력자원의 부족함과 기업 생존의 불확실한 상황이다.

문화창의산업 클러스터의 설립은 같은 테마인 상품을 생산하거나 연구 및 개발 하는 중소기업의 장점들을 모아서 일종의 전략적인 공간이 만들어 중소기업의 발전을 도모할 수 있는 공동체이다. 이 공동체 안에 있는 구성원들의 보육기지가 되어 전반적인 산업의 발전을 추진하는 역할을 수행해야한다. 그러나 실질적인 상황을 보면 한 문화창의산업 클러스터가 성장된 후에 대기업과 자금력이 충분한 기업들이 들어가서 원래 클러스터의 구성원이었던 중소기업들이 부담하기 어려운 집세를 만들어서 클러스터를 차지한다.[74] 이런 경우는 종종 발생하고 있는데 문화창의산업 클러스터를 구축하는 목적과 어긋난 것이다.

또한 문화창의적 인력의 부족함은 클러스터의 발전에 큰 장애가 된다. 중국 문화창의산업 발전의 커다란 잠재력과 달리 문화창의적 인력은 매우 부족한 상황이다. 인력 구조의 불균형은 현재 문화창의산업 클러스터가 지속적인 발전을 이루어지지 못하는 이유 중의 하나이다. 이 문제점은 주로 두 가지의 측면으로 표현하고 있다. 하나는 첨단적인 인재의 부족함이고, 두 번째는 기업과 클러스터 운영 및 관리 인력의 부족이다.

●●● 제2절

한국의 문화산업 클러스터의 현황

1. <u>구성 현황</u>

한국 문화산업 클러스터의 현황을 살펴보기 전에 조사한 내용에 대한 사전 설명이 필요하다. 중국에서 사용하는 문화산업의 범주 및 내용은 발전에 따라 점차 변화해왔다. 이것을 배경으로 현재 문화창의산업과 문화산업이라는 두 개념을 혼용하고 있는 상황이다. 반면에 한국에서 사용하고 있는 문화콘텐츠는 범주와 내용은 산업의 발전에 따라 변화된 부분이 있지만 명명에 있어서는 변경되지 않았다. 즉 문화콘텐츠라는 용어를 처음부터 사용해왔다. 여기서에는 먼저 한국 지역 정책으로서 산업 클러스터의 정책 변화 과정을 살펴본다.

〈표 3-4〉 한국 시기별 산업단지 정책 변화

구분	1960년대	1970년대	1980년대	1990년대	2000년대
정책 대상	·계획입지 개 발 시도	·수도권내 집중 산업	·지역적 불 균형 심화	·개별입지 증대 ·첨단산업 입지 수요 증가	·지식기반산업 입지공급 ·기존단지의경 쟁력 제고
정책 기조	·수출위주 의경공업 입지	·수도권 억제 ·대규모 산 업단지 조성	·산업단지 내실화 ·농공단지 개발	·입지유형 다 양화 ·입지규제 완화 ·구조조정 촉진	·전문화된 집적 지구 ·식기반경제구 축지원 ·산업단지 클 러스터 사업 추진
관련 법규	·토건설종합 계획법 ·수출산업 공업단지개 발조성법 ·기계공업 진 흥법 ·조선공업 진흥법 ·전자공업 진흥법	·지방공업 개발법 ·국토이용 관리법 ·산업기 지 개발촉 진법 ·공업단지 관리법 ·공업배치법 ·환경보전법	·수도권정비 계획법 ·중소기업 진흥법 ·농어촌소 득원개발촉 진법 ·공업발전법	·산업입지법 ·공업배치법 ·국토이용관리 법 개정 ·산업기술단지 지원특별법 ·벤처기업육성 에관한 특별법 ·정보화촉진법	·산업입지법 개정 ·산업집적법 개정 ·문화산업 진 흥법 ·국토계획 및 이용법
산업 구조	·경공업 우 선정책 ·섬유, 합판, 전기제품, 신발류	·중화학공업 육성정책 ·석유화학, 철강, 선 박, 자동차, 기계	·기술집약적 산업 수출 산업화 ·반도체, 전 자공업, 자 동차	·정보통신 산업활성화 ·반도체, 정밀화 학, 자동화 프로그램 개발	·지식집약적 산 업, 미래산업 의 성장 ·정보통신 산 업, 게임산업, 생명산업
비고	·울산공업 센터조성 ·수출산업 단지조성	·지방공업 개발장려 지구 ·동남권 대 규모산업단 지 조성 ·수출자유 지역개발	·서남권 대규 모산업단지 조성 ·농공단지 개발 ·아파트형 공장조성	·산업단지 명칭 변경 ·개발절차 간 소화 ·개별입지 증대 ·테크노파크 조성	·도시첨단산업 단지 -문화산업단지 ·소프트웨어진 흥단지 ·클러스터 시범 단지

출처: 한국콘텐츠진흥원, 『2011년 지역문화산업 클러스터 실태조사』, 2011.12, P.22.

〈표 3-4〉를 통해서 알 수 있듯이 한국의 산업 클러스터는 경공업 중심의 산업단지에서 부터 시작하여 점차 중공업과 화공업(化工業), 그리고 기술집약적 산업 클러스터로 발전한 것이다. 19세기에 들어서서 정보통신산업과 게임 산업 등 관련 분야로 발전된 후에 2002년부터 2007년까지 전국적인 확대시기를 맞이하였다. 지역의 분포도를 살펴보면 정부의 압도적인 주도 계획을 위한 지정 지역으로부터 시작하여 서울과 경기도를 포함한 수도권에서 집중적으로 산업 클러스터를 형성하는 단계였다. 이후 기술 집약으로 인한 기술과 인력의 분포가 중심이 된 산업 클러스터의 시기에는 지방보다는 많은 인력들이 모이는 수도권에 모이게 된 것이다. 그리고 18세기부터 산업 클러스터의 유형이 다양해지고 공업과 화공 외에는 정보통신과 관련된 산업 클러스터가 형성되기 시작했다. 19세기에 들어서서 문화산업진흥기본법의 출시에 따라 정보통신 산업 클러스터에 대한 이론적 고찰이 시작되며 문화와 기술을 융합한 산업 클러스터가 나타나기 시작한 것이다.

중국에서 일컫는 문화창의산업이란 단어를 한국에서 그대로 사용하고 있지 않기 때문에 이와 관련된 유사한 개념들에 대해서 〈표 3-5〉처럼 정리할 수 있다.

<표 3-5> 한국 문화산업단지, 문화산업진흥지구 및
문화산업진흥시설 비교

구분	문화산업단지	문화산업진흥지구	문화산업진흥시설
개념	기업, 대학, 연구소, 개인 등 이 공동으로 문화산업과 관련한 연구개발, 기술훈련, 정보교류, 공동제작 등을 할 수 있도록 조성한 토지와 건물, 시설의 집합체로 산업입지 및 개발에 관한 법률에 따라 지정 및 개발된 산업단지	문화산업 관련기업 및 대학, 연구소 등의 밀집도가 다른 지역보다 높은 지역으로 집적화를 통한 문화산업 관련 기업 및 대학, 연구소 등의 영업활동과 연구개발·인력 양성·공동제작 등을 장려하고 이를 촉진하기 위하여 지정된 지역.	문화산업 관련 사업자와 그 지원시설 등을 집단적으로 유치함으로써 문화산업 관련사업자의 활동을 지원하기 위한 시설
법적 근거	문화산업진흥기본법 제 24 조(1999.2.8)	문화산업진흥기본법 제 28 조의 2 (2006.4.28)	문화산업진흥기본법 제 21조(2002.1.26)
혜택	각종부담금 면제(대체산림자원조성비, 농지보전부담금 등 5종) 각종 인허가 혜택(공공하수도 공사시행, 하천,도로공사 시행 및 점용 등 34종) 세제혜택(취득세, 등록세 면제 재산세 50% 면제 등)	각종 부담금 면제(대체산림자원 조성비 등 4종) 각종 인허가 혜택(공공하수도 공사시행, 하천,도로공사 시행 및 점용 등 9종)	각종 부담금 면제(개발부담금, 과밀부담금 등 7종) 세제혜택(취득세, 등록세 면제, 재산세 50% 면제 등)
지정 현황	총 3 곳 청주(2002.3) 춘천(2008.1) 파주(2012.6)	총 9곳 부산, 대구, 대전, 부천, 전주, 천안, 제주(2008.2.29) 7곳 인천, 고양(2008.12.2) 2곳	총 2곳 상암동 문화콘텐츠센터 (2007.3.12.) 한국만화영상진흥원 (2011.6.28.)
개념 상세 비교	인위적으로 단지에 업체, 연구소, 대학 등을 집적화해서 비용이 많이 소요되고 사업 완성까지 장기간 소요	인위적인 집합체가 아닌 기존에 형성되어 있는 일정지역을 선정하여 집중지원을 통하여 사업의 완성도를 높일 수 있음	벤처기업집적시설로 지정되어 벤처기업에 대한 정책적 지원을 받을 수 있어 중소업체들의 자생력 확보
기타	부산, 대구, 대전, 부천, 전주는 단지지정 협의단계에서 진흥지구로 전환		

출처: 한국콘텐츠진흥원,「2011년 지역문화산업 클러스터 실태조사」, 2012 참조.

이 세 가지 개념에 대한 구분은 『문화산업진흥기본법』과 『문화산업진흥법시행령』을 통해서 자세하게 살펴볼 수 있다. 우선 문화산업단지에 대해서는 『문화산업진흥기본법』의 제24조와 제26조에서 이렇게 정리를 했다. "제1항에 따른 문화산업단지의 조성은 『산업입지 및 개발에 관한 법률』에 따른 국가산업단지, 일반산업단지 또는 도시첨단산업단지의 지정·개발 절차에 따른다.[75]"는 것과 "국가나 지방자치단체는 문화산업단지 조성과 관련하여 필요한 경우 사업시행자에 대하여 지원할 수 있다.[76]" 그리고 『문화산업진흥기본법시행령』(아래서 『시행령』의 약칭을 사용함)에서 "문화체육관광부장관은 제1항에 따른 신청서를 제출받았을 경우 다음 각 호의 사항을 검토한 후 필요하다고 인정하면 국토해양부장관에게 문화산업단지의 지정을 요청할 수 있다.

1. 문화산업단지의 지역 간 균형 배치,

2. 기존 문화산업단지와의 성격과 기능. 비교 및 중복 투자 여부,

3. 지역의 산업 연관 효과 및 지역경제 발전에 대한 기여도,

4. 문화산업단지 조성을 위한 재원조달 계획[77]"이라는 내용을 정리되었다.

문화산업진흥지구에 대해서는 양 법규에서

"1. 국가나 지방자치단체는 문화산업진흥지구의 조성과 관련하여 필요한 경우 문화산업진흥지구 조성계획을 시행하는 자에 대하여 지원할 수 있다.

2. 시.도지사는 문화산업진흥지구를 지정할 때에 문화산업진흥

지구 조성계획을 세워 문화체육관광부장관의 승인을 받아야 한다.

문화산업진흥지구 지정을 변경할 때에도 또한 같다.[78]"는 내용과 "법 제28조의 2제1항에 따른 문화산업진흥지구는 다음 각 호의 요건을 모두 갖추어야 한다.

1. 진흥지구 예정지역이나 그 인근지역에 문화상품의 기획. 제작. 개발. 생산. 유통과 관련된 시설이 집적되어 있을 것.

2. 진흥지구 예정지역이나 그 인근지역에 교통, 통신, 금융 등 문화산업의 육성을 위한 기반시설이 갖추어져 있을 것.

3. 진흥지구 예정지역이나 그 인근지역에 문화산업과 관련된 교육기관·연구시설 등이 있을 것[79]"으로 정리했다.

그리고 문화시설에 대해서는 『문화산업진흥기본법』에서 "문화체육관광부장관은 문화산업의 진흥을 위하여 필요하다고 인정하는 경우 시. 도지사와 협의를 거쳐 문화산업진흥시설을 지정하고, 그 기설의 운영 등에 필요한 예산의 전부 또는 일부를 지원할 수 있다. 제1항에 따라 지정된 문화산업진흥시설은 『벤처기업육성에 관한 특별조치법』 제18조에 따른 벤처기업집적시설로 지정된 것으로 본다[80]"는 내용으로 정리가 되었고, 『시행령』에서는 "법 제21조 제4항에 따른 진흥시설의 지정요건은 다음 각 호와 같다.

1. 문화체육관광부령으로 정하는 수 이상의 문화산업 관련 사업자가 입주할 것.

2. 입주한 전체 문화산업 관련 사업자 중 『중소기업기본법』 제2조에 따른 중소기업자의 비율이 100분의 30이상일 것.

3. 문화산업 관련 사업자의 사업장 및 지원시설이 차지하는 면적이 진흥시설 총면적의 100분의 50 이상일 것.

4. 공용회의실 및 공용장비실 등 문화산업 관련 사업에 필요한 공동이용시설을 설치할 것[81]"으로 내용을 정리했다. 이상의 법규 내용을 바탕으로 문화산업진흥시설은 문화산업진흥지구나 문화산업단지, 혹은 지역 문화산업의 발전을 위한 "기본 구성단위"의 의미를 가진 기구로 볼 수 있다.

그리고 문화산업진흥지구는 앞에서 언급된 중국의 문화창의산업 클러스터의 내용과 비교할 경우에는 모두 문화자원과 경제 개체의 집적화라는 유사한 요소를 지니는 문화·경제 공동체이며 지역의 경제와 사회문화 활성화를 위한 정책으로 볼 수 있다.

중국과 달리 부르는 명칭이 많이 다르지만 문화창의산업 클러스터의 유형구분에 있어서는 크게 다르지 않다. 즉, 클러스터로 조성된 주체별로 구분하는 것과 산업 형태로 구분하는 방법 등을 사용하고 있다. 주체별로 구성되어 산업 형태로 구분하는 것은 한국에서 사용하고 있는 방식이며 중국에서는 앞에서 언급한 바와 같이 테마별로 구분하고 있는 현황이다. 이는 또한 양국 문화창의산업 클러스터의 발전 상황을 한눈에 알 수 있는 방식이기도 하다. 한국과 중국의 차이점은 〈표 3-6〉와 같다.

〈표 3-6〉 조성 주체별과 산업 형태별 문화창의산업 클러스터 유형 구분

대분류	소분류	내용
조성 주체 (主体)형	국가문화산업단지	문화산업 진흥기본법 제25조 제1항에 따라 문화관광부 장관이 시. 도지사의 의견을 들어 건설교통부 장관에게 지정을 요청하는 문화산업 단지.
	지방문화산업단지	문화산업 진흥기본버베 제25조 제2항에 따라 지방자치단체의 장이 문화관광부 장관에게 조성을 신청하여 시.도시사의 지정을 받은 문화산업단지
	일반지방문화산업단지	산업의 적정한 분산을 촉진하고 지역경제의 활성화를 위하여 산업입지 및 개발에 관한 법률 제7조의 규정을 위하여 지정된 문화산업 단지
	도심첨단문화산업단지	지식산업, 문화산업, 정보통신산업 등 첨단산업의 육성을 위하여 도시 계획법에 의한 도시계획구역 안에 산업입지 및 개발에 관한 법률 제7조의 2의 규정에 의하여 지정된 문화산업단지.
산업 형태형	전통문화산업단지	우리의 전통문화를 응용 또는 발전 시켜 문화상품을 생산.보급하는 산업단지
	첨단 문화산업단지	첨단과학기술을 활용하여 영상, 애니메이션, 게임, 음악 등 첨단문화상품을 기획.제작.유통하는 단지
	종합문화산업단자	다수의 특화 또는 첨단 문화산업 분야가 복합적으로 밀집 문화산업 단지.

출처: 한국콘텐츠진행원, 「2011년 지역문화산업 클러스터 실태조사」, 2012 참조 재정리.

그리고 문화창의산업 클러스터의 유형에 대해서는 한국콘텐츠 진흥원에서 2011년에 발행한 자료에서 다시 다섯 가지의 큰 유형 으로 구분 할 수 있다.

⟨표 3-7⟩ 특성별 클러스터 유형과 특징

이론 명칭	주요 연구자
대학, 연구소 주도형	- 대학과 연구소의 연구 성과와 능력이 관건 - 바이오, 나노 등
대기업 주도형	- 대기업의 입지 - 자동차, 통신시스템 등 조립산업
창작자 주도형	- 창조성이 뛰어난 개인 - 영화, 게임 등 문화산업
지역 특산형	- 전통숙련기술과 장인정신 - 도사기, 패션의류, 타일 등 예술품과 명품소비재
실리콘 밸리형	- 새로운 기술과 산업 창조

출처: 한국콘텐츠진흥원, 『2011년 지역문화산업 클러스터 실태조사』, 2012, P.14.

그리고 앞에서 제2장에서 언급한 바와 같이 한국에서 문화창의산업 클러스터를 문화산업단지, 문화산업진흥지구, 그리고 문화산업 진흥시설 등으로 구분 하고 있다. 이 개념들에 대한 구분을 바탕으로 한국 문화창의산업 클러스터의 현황은 오른쪽과 같이 정리할 수 있다.

문화산업진흥시설은 문화창의산업의 지속적인 발전을 추진하고 유지하는 중요한 정부기구의 역할을 수행하고 있기 때문에 문화창의산업 클러스터에 속하기 힘들다. 문화산업 단지는 '기업, 대학, 연구소, 개인 등이 공동으로 문화산업과 관련한 연구개발, 기술훈련, 정보교류, 공동제작 등을 할 수 있도록 조성한 토지, 건물, 시설의 집합체로 산업 입지 및 개발에 관한 법률에 따라 지정·개발된 산업단지[82]'이며 문화산업 진흥지구는 '문화산업 관련 기업 및 대학, 연구소 등의 밀집도가 다른 지역보다 높은 지역으

〈표 3-8〉 한국 문화창의산업 클러스터 개발 현황

개념적 구분	지역	주요 산업	단지규모
문화산업단지	청주 (2002.03)	에듀테인먼트 콘텐츠산업	50,637㎡
	춘천 (2008.01)	에듀테인먼트	186,849㎡
	파주 (2012,06,30)	출판	1,500,000㎡
문화산업진흥지구	부산 (2008,02,29)	영상, 게임	343,959㎡
	대구 (2008,2,29)	게임, 모바일콘텐츠, 캐릭터, 뉴미디어 콘텐츠	1170666㎡
	대전 (2008,2,29)	첨단영상(영화), 게임	388,570㎡
	부천 (2008,2,29)	만화, 애니메이션	600,263㎡
	전주 (2008,2,29)	한 스타일, 영상	472,138㎡
	천안 (2008,2,29)	문화디자인	306,782㎡
	제주 (2008,2,29)	디지털 영상, 모바일 콘텐츠	127,657㎡
	인천 (2008,12,2)	차세대 실감(实感)형 콘텐츠	263,164㎡
	고양 (2008,12,2)	방송영상(방송, 영화, 게임, 애니메이션)	664,710㎡
	성남 (2010,2,17)	게임산업 및 IPTV 산업	1,246,826㎡
	안동 (2010,1,21)	영상, 공예, 공연/전시산업	512,581㎡
문화산업진흥시설	서울 (2007,03,12)	상담동 문화콘텐츠 센터	
	서울 (2011,06,28)	한국만화영상진흥원	

출처: 한국콘텐츠진흥원,『2011년 지역문화산업 클러스터 실태조사』, 2012, pp.54~57 참조 재정리.

로 집적화를 통한 문화산업 관련 기업 및 대학, 연구소 등이 영업활동, 연구개발, 인력양성, 공동제작 등을 장려하고 이를 촉진하기 위하여 지정된 지역'이다. 여기서 보면 문화산업단지는 정부의 정책에 따라 테마를 정한 다음 입지하고 클러스터를 형성하는 형식이고 문화산업진흥기구는 먼저 기업이나 기구들이 자발적으로 형성된 산업 밀집도가 높은 지역의 발전을 추진하기 위해서 그 지역을 지정한 형태이다.

한국 문화창의산업 클러스터의 발전과 시스템 관리 및 운영에 있어서 허윤모(2012)가 다음과 같은 다섯 가지의 개선점을 제시했다. 첫 번째는 지역문화산업 육성정책이 중요한 국정과제의 하나로 추진되고 있다는 것이고, 두 번째는 문화산업단지는 산업단지의 하나로 간주되어 제조업 분야의 산업단지를 조성하는 절차를 준용하도록 하고 있기 때문에 문화산업단지에 입주하려는 기업들의 정확한 수요를 반영하지 못 한다는 문제점이 있다. 세 번째는 문화산업단지 육성정책, 국가균형발전계획, 기타 문화산업과 관련된 공간 및 산업, 그리고 기업정책을 모두 중앙정부에서 주도하고 있다는 것이다. 네 번째는 문화산업 육성에 많은 지원이 이루어지고 있지만 관련 부처 간의 협의 부족으로 중복투자가 발생하거나 투자 우선순위에 있어 혼란이 발생할 수 있다는 것이다. 그리고 마지막 개선점은 각 지역 문화산업 클러스터의 중점 육성 업종간의 차별화전략이 필요하다는 점이다.[83]

2) 개선점

그리고 한국콘텐츠진흥원에서는 'S·M·A·R·T'란 개념을 도입하여 스마트 클러스터란 이론을 제시했다. 즉 시간적 지속가능성, 공간적 집약성, 산업 전략에 있어서 콘텐츠의 특성화, 클러스터 자체의 생존능력 그리고 인적자원 및 기술력 등의 요소들을 표시하는 Sustainability, Multi-Hub, Anchor Industry, Resiliency, Technology의 단어들로 구성된 개념이다.[84] 이 개념 요소들을 통해서 클러스터의 발전 핵심 요소(7c) 및 필요한 구체적인 추진 내용에 대해서 〈그림 3-2〉을 통해 알아볼 수 있다.

〈그림 3-2〉 스마트 클러스터의 구성 요소 및 발전 전략

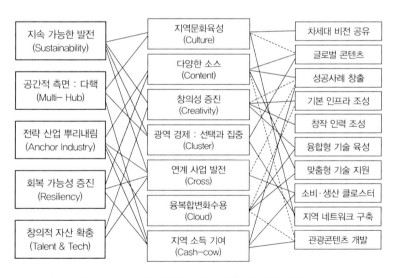

출처: 한국콘텐츠진흥원, 『2011년 지역문화산업 클러스터 실태조사』, 2012, P.37.

〈그림 3-2〉에서 표현한 대로 한국콘텐츠진흥원에서 제시하는 스마트 클러스터의 핵심요소는 중국의 요소들과 다르지 않다. 즉, 중국의 문화창의산업 클러스터와 유사한 형식이지만 명칭이 다를 뿐이다. 〈그림 3-2〉에서 강조하는 'S·M·A·R·T'란 요소들 역시 지속가능한 발전, 전략 산업의 고착화, 창의적 기획력 확충 등 핵심요소와 지역문화 육성, 다양한 소스, 창의적 증진, 광역 경제, 연계 사업 발전, 융복합 변화수용 및 지역 소득 기여 등 외연적인 요소들로 표현했다. 또한, 〈그림 3-2〉은 구성 요소 모델로 외연 요소들을 재해석할 경우에 지역문화육성과 다양한 소스 발굴, 그리고 지역 소득 기여 등은 지역산업 경쟁력에 속할 요소들이고, 광역 경제와 연계사업 발전은 지속적 발전 경쟁력에 속할 수 있는 요소들이다. 마지막으로 창의성 증진은 창의력 요소로 구분할 수 있다.

한중 문화창의산업 클러스터의 특징

한국과 중국은 자신의 사회 및 경제 발전 현황에 맞는 문화창의산업 클러스터의 시스템을 구축하고 발전시켜 추진하고 있다. 중국보다 문화산업 클러스터를 일찍 시작한 한국에서는 문화창의산업 클러스터에 대한 검토와 시도가 먼저 시작되었다. 하지만 중국 정부와 중국 각 지방 정부의 압도적인 지원과 추진력, 기업 및 예술가들의 적극적인 참여로 인하여 중국의 문화창의산업 클러스터는 늦게 시작되었음에도 불구하고 자신만의 특성을 지닌 문화창의산업 클러스터 시스템을 구축하고 있다.

비록 유사한 역사와 문화를 가진 근접한 나라이지만 문화창의산업 클러스터의 발전은 각자 다른 길로 나아가고 있다. 앞에서 전반적으로 소개한 한중 문화창의산업 클러스터의 현황을 바탕으로 양국 문화창의산업 클러스터의 유사점과 차이점에 대해서 모색하고자 한다.

먼저 유사점을 살펴보면 크게 세 가지로 나누어 볼 수 있다. 첫 번째는 유사한 기본적인 구성요소이다. 〈그림 3-1〉과 〈표 3-5〉의 기본적 내용을 〈표 2-6〉과 비교하면 서로 다른 명칭을 사용하고

있지만 구성 요소는 크게 다르지 않다. 특히 유형의 구분에 있어서는 조성 주체별로 구분하는 내용을 통해서 거의 비슷한 모델로 나오고 있는 현황이다. 두 번째는 양국 정부의 적극적인 주도 행위와 지원 정책의 출시이다. 클러스터의 발전에 있어서 정부의 역할이 빠질 수가 없다. 이에 대해서는 서구 이론을 통해서도 알 수 있다. 초기에 자발적으로 형성된 클러스터라도 어느 정도 성숙된 상태가 되면 정부의 개입 없이 클러스터가 지속적으로 발전할 수 있는 시스템을 구축하기 힘들 것이다. 왜냐하면 산업 클러스터와 달리 문화창의산업 클러스터는 반드시 현지의 문화 배경과 사회 분위기, 그리고 지역 산업 등 주변 환경과 밀접한 관계를 유지하고 있기 때문이다. 세 번째는 디지털 및 영상에 관한 테마를 중점으로 구축하는 것이다. 문화창의산업이 포함하고 있는 내용이 무궁무진하다. 그러나 서구의 다양함과 달리 양국의 문화창의산업 클러스터를 보면 디지털, 영화와 드라마, 애니메이션, 출판 등 몇 가지의 산업에 집중하고 있다. 이 점은 양국 문화창의산업의 발전 상황을 중점적으로 알 수도 있지만 반면에 양국 문화창의산업의 발전에 있어서 현 단계의 한계점을 지적할 수도 있다는 것이다. 클러스터의 형성은 정부의 지원과 분리할 수 없다. 더 나아가 정부의 지원을 얻기 위해서 문화창의산업에 개입하려는 기업들은 대부분 정부의 지원이 가능한 애니메이션, 디지털, 출판과 영상 등의 산업을 우선순위로 선정할 것이며 이것은 불균형적 산업 발전을 일으킬 수 있는 요소이다.

다시 양국의 차이점을 살펴보면, 첫 번째는 양국 정책의 출시와 실행이다. 한국은 보다 통일된 정책과 시스템으로 문화창의산업 클러스터를 구축하고 있는데 반해 중국은 국가 정부가 출시한 정책 외에는 각 지방 정부가 주도하는 클러스터에 관한 정책과 시스템이 매우 다르고 다양한 현황이다. 한국에도 지방 정부에서 현지의 상황에 맞는 지역 정책을 출시하고 있지만 대부분 국가와 크게 다르지 않다. 그러나 중국의 상황은 중국 중앙정부가 지정한 산업 유형 및 범위와 일부 지역이 지정하는 산업의 유형과 범위도 다르다. 앞서 〈표 2-4〉에서 정리한 것처럼 지역에 따른 문화창의산업의 범주에서 다소 차이점을 갖는다. 이러한 상황으로 인해 중국 각 지역의 문화창의산업 클러스터가 설립될 때의 지원과 정책은 중국 정부에서 전반적으로 추진하기 보다는 현지 정부가 대부분의 결정권이 갖고 있다. 적극적으로 보면 융통성이 강하고 클러스터의 발전 과정에서 빠르고 정확한 판단을 내리면서 정책을 출범할 수 있다. 하지만 반면에는 중앙 정부의 제어가 약화되기 때문에 클러스터 구축에 인한 대량 자금에 관한 부패, 암거래 등의 문제들은 종종 나타나고 있다. 정책을 출시하는 주체와 조금 다르면서 집행 과정에 있어서도 차이점이 있는 상황이다. 중국에서 기업이나 연구 기구들은 스스로 정부의 정책을 파악하고 자발적으로 정책에 맞는 연구 주제, 혹은 사업이나 산업을 추진하고 있으며 기업도 마찬가지이다. 즉 정부의 정책을 이어받아 현지의 기구들과 함께 정책들을 수용할 수 있는 중간 플랫폼이 없는 것이다. 한국

에서 이러한 중간 플랫폼 역할을 수행하는 기구가 바로 각 지역에 있는 문화콘텐츠와 관련된 진흥원들이다. 진흥원을 통해서 현지에 필요한 내용들을 정부에게 정리해서 보여줄 수 있고 반대로 정부가 주도하면서 추진하고자 하는 내용들에 대한 빠른 파악이 가능하기 때문에 시기를 놓치지 않고 잡을 수 있는 것이다. 이러한 차이점은 또한 현재 중국과 한국의 문화창의산업 클러스터 발전현황에서 중요한 요소라고 볼 수 있다.

두 번째는 인적자원 양성의 차이점이다. 중국은 지금까지 첨단 기술자를 중심으로 추진해왔고 한국은 이미 창의성과 기술을 융합한 인적자원을 양성하고 있다. "대학 졸업하면 실업이다."라는 현재 중국 대학생들의 발언은 중국의 심각한 취업현황을 표현하고 있다. 그래서 중국 대학생들은 빠른 취업을 위해서 창의력과 기획력을 키우는 학습보다 전문적 기술을 배우는 것을 더 선호한다. 이에 따라 명분상 문화창의산업이지만 창의적인 문화상품이나 자기개발 상품이 많지 않다는 것은 중국 문화창의산업 클러스터의 개선점 중의 중요한 문제점으로 여겨진다. 한국의 경우 대중문화의 파급으로 인한 한류열풍 때문에 이미 창의성에 주목하면서 많은 사람들이 기술을 중점으로 두는 단계를 초월한 상황이다. 즉 중국의 문화창의산업 클러스터가 최근 몇 년 동안 급속한 성장세를 보였지만 질의 성장보다는 수(数)의 증가일 뿐인 것이며 실질적인 창의적 문화상품을 생산할 수 있는 클러스터가 많지 않은 현황이다.

세 번째는 현지 문화창의산업 클러스터의 발전을 추진하는 주

체이다. 한국 같은 경우는 앞에서 언급한 바와 같이 정부와 기업, 그리고 현지 구성원의 수요를 통합할 수 있는 문화산업진흥시설, 즉 진흥원이라는 기구를 통해서 집적화된 요소들을 최적화의 활용방안을 모색하여 지역 발전을 추진하고 있다. 다시 중국의 경우는 지역 정부가 중앙 정부나 상위 정부에서 발표한 정책을 실시하고 기업은 자신의 수요에 따라 운영 시스템을 진행하는 상황이다. 어느 면에서 볼 때에 기업은 정부가 실행하는 정책의 혜택을 얻기 위해서 정부의 수행자가 되어 실질 지역의 수요에 따른 경영 활동을 안 하게 되었다. 더 나아가 현지 주민의 문화소비 수요가 제대로 반영하기 힘든 상황이 된 것이다. 문화창의산업 클러스터를 분석한 공통점과 차이점을 정리하면 다음과 같다.

〈표 3-9〉 한국과 중국 문화창의산업 클러스터의 공통점과 차이점

구분		한국	중국
유사점	유사한 구성요소 및 구분 방법	주체별, 테마별	주도자, 형성유형, 구역
	정부 역할	발전 정책의 추진. 구축 지원. 진흥시설의 설립	발전 정책의 출시. 구축 지원
	주요 테마	영상, 디지털, 전통문화	영상, 디지털출판, 전통문화, 예술품
창지점	정책의 출시	중앙 정부 기구, 중앙 정부와 유사한 지방 정부 진흥 정책	중앙 정부, 현지 상황에 맞는 새로운 발전 정책의 출시
	인력 양성	전문직 인력, 전문지식을 갖춘 기획자	전문직 인력
	정책 실시 기구	정부기구, 진흥시설	정부기구

위의 표에서 언급한 디지털출판은 한국에서 사용하는 전자출판과 같은 말이며, 중국은 디지털출판으로 통일해서 사용하고 있다. 중국의 디지털출판은 전자출판물과 다른 개념을 사용하고 있으며 이에 대해서는 중국 신문출판 총서에서 디지털출판산업에 대해서 이렇게 정의와 범위를 정리했다. "디지털 출판은 디지털 기술을 활용해서 내용 편집 등 작업을 수행하고 인터넷 등 디지털 매체를 통해서 상품을 전파하는 새로운 출판형식이다. 디지털 출판의 주요 특징은 생산, 관리 시스템, 상품의 형태 및 전파의 플랫폼 등은 모두 디지털 기술을 통해서 실현하는 것이다. 현재중국의 디지털출판산업은 전자도서, 전자신문, 전자 간행물, 온라인 창작 문학, 온라인 교육 출판물, 온라인 지도, 디지털 음반, 온라인 애니메이션 및 게임, 그리고 모바일 출판물 등을 포함한다."

　다시 종합해서 보면 중국의 문화창의산업 클러스터는 급속한 경제 발전을 바탕으로 급속한 성장세를 보이는 현황이다. 그러나 문화자원에 대한 제한이 없는 발굴 및 기획 없이 추진된 정책에 따른 기획 및 개발은 질서가 없는 개발 상황을 만들고 있다. 특히 중앙 및 지방 정부의 정책을 실행하는 데 있어서 지역 실행 기구와 현지 기업 및 주민들과의 소통은 원활하게 이루어지지 못하고 있다. 화려한 발전의 표면 아래서는 많은 위험요소들이 존재하고 있으며 최근에는 이미 조금씩 드러내기 시작하였다. 한국 같은 경우는 중국보다 일찍 시작 한 상황이며 이미 안정된 모습으로 정책, 경제 및 연구를 이루어져서 균형 있는 발전 추세를 보이고 있다. 이

중에서 진흥 시설인 각 지역의 진흥원이 산학과 정책 등을 융합할 수 있는 중요한 역할을 수행해왔다. 그러나 이 기구들이 한국에서도 발전 단계인 형태로서 기타 지역과의 교류와 현지 문화자원의 개발에 있어서는 여전히 개선할 공간이 많이 남아 있다.

장주

60) 陈漓高, 杨新房, 赵晓晨, 『世界经济概论』, 首都经济贸易大学出版社, 2006, pp.210~212 참조.

61) 李舸, 『产业集群的生态演化规律及其运行机制研究』, 经济科学出版社, 2011, pp95 참조.

62) 중국문화부 문화산업사 홈페이지: http://www.mcprc.gov.cn/

63) 중화인민공화국 국가통계국 홈페이지: http://www.stats.gov.cn/

64) 张京城, 『中国创意产业发展报告(2007)』, 中国经济出版社, 2007, pp220~pp243 참조.

65) 邵培仁, 杨丽萍, 『中国文化创意产业集群及园区发展现状与问题』, 『文化产业导刊』, 2010(5), pp.62~69 참조.

66) 肖雁飞, 廖双红, 『创意产业区新经济空间集群创新演进机理研究』, 中国经济出版社, 2011.11, pp.28~29 참조.

67) 1번: 수도권 문화창의산업 클러스터, 2번: 장삼각(长叁角) 문화창의산업 클러스터;
 3번: 주삼각(珠叁角) 문화창의산업 클러스터; 4번: 촨산(川陝) 문화창의산업 클러스터;
 5번: 중부(中部) 문화창의산업 클러스터; 6번: 전해(滇海) 문화창의산업 클러스터.

68) 국가발개위는 중화인민공화국 국가발전 및 개혁 위원회의 약칭이며 영어 명칭은 'National Development and Reform Commission'이다. 국가 발개위는 국무원 소속 구체 업무를 수행하는 기구로서 중국 경제 및 사회 발전 정책을 연구하고 기획하여 입안하는 직책을 맡고 있으며 전반 경제체제해혁을 거시적 관점에서 제어하는 국가 정부 기구이다. 국가 발개위의 전신은 1952년에 설립한 국가 기획 위원회이며 1998년 국가발전기획위원회로 개명했고 2003년에 체제 개혁 위원회와 경제무역위원회의 일부 기능과 통합해서 국가 발전과 개혁 위원회로 개명했다.

69) 『关于促进产业集群发展的若干意见』은 2007년 11월, 중국 국가 발개위가 중국 각 성, 자치구, 광역시 및 계획단열시, 부성급 도시에 있는 발개위, 경제무역위원회 및 중시기업청(국)에게 전달하는 지역 산업 클러스터의 발전을 추진하기 위한 정책 내용이다.

70) 『关于鼓励支持和引导个体私营等非公有制经济发展的若干意见』은 2005년 8월에 중국 국무원이 각 성, 자치구, 그리고 시 등 행정 기구에게 전달하는 경제 체제 개혁 및 지역 경제 활성화를 위한 정책 내용이다.

71) 张京成, 『文化创意产业集群发展理论与实践』, 『中国软科学研究丛书』, 科学出版社, 2011, pp.120~121 참조.

72) 蒋叁庚, 『文化创意产业集群』, 首都经济贸易大学出版社, 2010, pp.111~112 참조.

73) 张京成, 『文化创意产业集群发展理论与实践』, 『中国软科学研究丛书』, 科学出版社, 2011, p.123 참조.

74) 蒋叁庚, 『文化创意产业集群』, 首都经济贸易大学出版社, 2010, p.114 참조.

75) 『문화산업진흥기본법(일부개정)』, 문화체육관광부, 2012.01.17 제24조.

76) 위와 같음, 제26조.

77) 『문화산업진흥기본법시행령(타법개정)』, 문화체육관광부, 2011.09.01 제33조.
78) 『문화산업진흥기본법(일부개정)』, 문화체육관광부, 2012.01.17 제28조 참조.
79) 『문화산업진흥기본법시행령(타법개정)』, 문화체육관광부, 2011.09.01 제33조.
80) 『문화산업진흥기본법(일부개정)』, 문화체육관광부, 2012.01.17 제21조 참조.
81) 『문화산업진흥기본법시행령(타법개정)』, 문화체육관광부, 2011.09.01 제29조.
82) 한국콘텐츠진흥원, 『2011년 지역문화산업 클러스터 실태조사』, 2012, p.52.
83) 허윤모, 『한중 양국의 문화산업 클러스터 현황과 발전 전략』, 2012, pp.80~81 참조.
84) 한국콘텐츠진흥원, 한국콘텐츠진행원, 『2011년 지역문화산업 클러스터 실태조사』, 2012,
 p.37.

PART 4

문화창의산업
클러스터
사례분석

2014년 9월 27일, 시진핑 주석은 '공자 탄생 2,565주년' 기념 행사의 국제 공자문화 학술 세미나에 참석한 것은 공자문화에 대한 정부 차원의 관심이 드러나는 대목이다. 그리고 2014년 11월 10일 중국에서 개최한 APEC회의에서 시진핑 주석이 박근혜 대통령과 한중 자유무역구의 실질적인 추진 방안에 대해서 공동으로 인정하고 양국 지도자의 참여하에 중국 사무부(事务部) 가우후청(高虎城)부장과 한국 윤상식 통상산업자원부 부장은 한중자유무역구의 추진에 관한 회의기록에 서명했다.

앞에서 언급한 내용은 유교문화가 다시 정부의 주목을 받는 공식 선언으로 볼 수 있다. 이것은 앞에서 언급한 바와 같이 취푸 문화창의산업 클러스터를 선정한 이유 중의 하나이다. APEC에서 양국 자유무역구의 설립에 대한 회의기록 서명은 한국과 중국의 관계를 더 긴밀하게 만들어준 계기가 되어 멀리 있는 서구 선진국보다 한국과 중국의 공동발전을 위한 전략이기도 하다.

취푸는 유교문화의 고향이지만 한국은 오늘날 유교의 나라라는 것을 전 세계적으로 인정받고 있다. 그중에서도 안동은 핵심적인 '한국 정신문화의 수도'인 것이다. 안동과 취푸는 유사한 문화자원을 가지면서 비슷한 방식을 개발해왔지만 오늘날에는 서로 다른 상황을 외면하고 있다. 안동의 사례를 통해서 취푸 유교문화 창의산업 클러스터의 활성화 방안을 모색하고 취푸와의 교류를 통해서 안동 지역의 활성화 또한 가능하다는 목적에서 안동을 분석 사례로 선정하였다.

●●● 제1절

안동 문화산업진흥지구

1. 안동

'한국 정신문화의 수도'로 불리는 안동은 한국의 역사와 문화 발전에서 중요한 위치를 차지하고 있다. 통일신라시대부터 고려시대까지 이 지역은 불교의 주요 선교지역이었고, 조선시대에는 또한 유교문화에서 성리학 전파의 핵심지역이었다. 이러한 역사를 바탕으로 안동시는 많은 문화자원을 가지고 있는 현황이며 지금도 이 문화자원을 활용해서 도시의 발전 계획을 세우고 있다. 문화자원 외에는 제조업과 유통업, 그리고 농업(특산품) 등 산업의 발전을 적극적으로 추진하고 있다. 안동 지역 개황의 대략적인 흐름은 아래 〈표 4-1〉과 같다.

<표 4-1> 안동 지역 개황

구분		내용
명칭	한글	안동
	한자	安东
	영문	Andong
행정 계급		시
면적		1520㎢
인구		16.7만명(2014년)
행정 기구 구성		1개의 읍과 13개 면
교통	기차	안동역
	고속도로	중앙고속도록, 국도

출처: 안동시청 홈페이지: http://www.andong.go.kr 참조.

그리고 〈그림 4-1〉 안동시의 지리적 위치를 파악할 수 있다.

〈그림 4-1〉 안동시의 지리 위치

출처: GooGle 지도: http://ditu.google.cn/

〈그림 4-1〉에서 A로 표현된 부분이 안동시의 위치이다. 〈표 4-6〉에서 정리한 바와 같이 안동에는 공항이 없기 때문에 C로 표시한 인천국제공항과 D로 표시하는 부산국제공항 등은 해외 관광객이 입국과 출국이 가능한 지역이다. 그리고 B는 대부분의 해외 관광객의 경유지인 서울이며 E는 안동의 라이벌로 간주되는 경주 지역이다. 한국은 2010년 세계문화유산 위원회에서 한국의 역사 마을로 유네스코 세계유산에 등재되어 그 문화적·경제적 가치가 높아졌다. 오늘날 유교문화가 남아 있는 나라이고 그 중심에는 안동지역이 자리하며 세계적 가치를 보유한 셈이다. 그러나 글로벌화가 되기 위해서는 더욱 편리한 교통편이 있어야 하는데 지역 접근성이 떨어진다는 것은 대부분의 해외 관광객이 안동을 접하기 힘든 원인이다.

2009년에 안동지역은 한국 문화산업진흥지구로 지정이 되었다. 문화산업진흥지구는 『문화산업진흥기본법시행령(타법개정)』의 내용에 따르면 네 가지의 기본 요소가 있다.

1. 진흥지구 예정지역이나 그 인근지역에 문화상품의 기획. 제작. 개발. 생산. 유통과 관련된 시설이 집적되어 있을 것.
2. 진흥지구 예정지역이나 그 인근지역에 교통. 통신. 금융 등 문화산업의 육성을 위한 기반시설이 갖추어져 있을 것.
3. 진흥지구 예정지역이나 그 인근지역에 문화산업과 관련된 교육기관과 연구시설 등이 있을 것[85] 등이다.

종합적으로 보면 문화산업 진흥지구는 "문화산업 관련 기업 및 대학, 연구소 등의 밀집도가 다른 지역보다 높은 지역으로 집적화를 통한 문화산업 관련 기업 및 대학, 연구소 등의 영업활동, 연구개발, 인력 양성, 공동제작 등을 장려하고 이를 촉진하기 위하여 지정된 지역"[86]이다.

안동시의 중구동 일대는 영상미디어센터, 문화콘텐츠지원센터 등 진흥시설의 설립과 전시박물관 및 금융기관 등의 편의시설과 관련 업체들의 직접지역으로 지정되었다. 서구동 일원은 국제탈춤페스티벌의 개최 및 공예상품의 전시와 판매 등에 의한 특화된 문화소비지구로서 문화산업진흥지구로 지정이 되었다. 이 두 지역의 위치는 〈그림 4-2〉를 통해서 표시해보았다.

〈그림 4-2〉에서 위에 있는 구역은 중구동 구역이며 아래는 서구동 일원 구역이다. 양 구역의 문화시설과 진흥시설 현황을 보면 그림에서 표시한바와 같이 중구동에는 ①안동전통문화콘텐츠박물

〈그림4-2〉 안동 문화산업진흥지구 지정 구역

출처: 대구경북연구원,「대경 CEO Briefing」

관, ②웅부문화공원, ③경북문화콘텐츠지원센터 그리고 ④안동극장 등이 있다. 서구동 일원 구역에는 ⑤탈춤공연장, ⑥안동치전놀이전수관, ⑦문화예술회관 등이 있다. 이렇듯 안동시는 한국 국내에서 문화산업 관련 기구의 집적화지역이다. 또한 중국에서 유교의 성지(聖地)인 취푸와의 교류 또한 2000년부터 일찍 시작했고 국제 우호도시 관계를 맺은 현황이다. 우호도시 협약을 맺은 과정과 교류의 실태는 안동시청 홈페이지에서 다음과 같이 정리했다.

〈표 4-2〉 안동시와 취푸시의 우호교류

년도	교류 실태
00.2.25	안동시의 교류희망의사를 산둥사회과학원 유학연구소 진계지 소장을 통해 취푸시에 전달
00.3.9	산둥성 지난시에서 첸치즈(陳啓智) 소장이 취푸시 부시장 일행에게 교류 의사 전달
00.5.20	취푸시에서 안동시의 교류희망에 동의하면서 "우호협력관계"로 교류 희망
00.10.30	조원산 취푸시 인민정부대외우호협회 회장 외 2명 안동 방문
01.5.7~5.14	정동호 안동 시장 외16명 취푸 방문 –우호합작관계건립을 위한 의향서 체결(01.5.9)
01.7.2~7.6	하재인 문화관광과 과장 세계유교 문화축제 협의차 취푸시 방문
01.10.4~10.9	왕칭청 취푸시 시장 외 4명 안동방문 – 우호협력관계협의서 체결(01.10.6)
03.9.13~9.22	안동시 공무원 해외체험연수 방문 4명문
04.6.23~6.25	지앙청(江成) 취푸시 시장 외 5명 방안
04.9.25~9.27	안동시장 외 9명 취푸시 방문(공자탄신 2555주년기념행사)
05.10.30~10.31	장쓰우핑(张术平) 시위서기 외 5명 안동시 방문
06.5.17	산둥성·취푸시 홍보설명회 참석(문화관광국장 환영)

출처: 안동시청 홈페이지: http://www.andong.go.kr참조.

교류의 내용을 보면 2001년 이전에는 우호협력관계를 위한 교류를 진행해왔고, 그 이후부터 정부 차원에서 양국의 연수 및 방문, 그리고 설명회 등의 행사를 개최하였다. 그러나 실질적인 산업이나 지역 활성화를 위한 교류가 거의 없는 상황이며, 심지어 정부 차원의 유교문화에 대한 공식 교류가 없었다. 양국 유교문화의 핵심 지역으로서 다소 아쉬운 부분이며 이로 인해 양 지역에서 유교문화에 대한 해외 교류를 추진하는 기구가 필요하다는 것을 알 수 있다.

다음으로 안동시에 있는 문화자원의 소유 현황과 개발 유형에 대해 살펴보고자 한다. 우선 안동시에 있는 문화자원의 소유 현황에 대해서 살펴보겠다. 안동의 문화자원은 크게 국가지정문화재와 도지정문화재로 구분을 할 수 있다. 종류별로 구분을 해보면 건조물, 전적, 비석, 탑, 불상과 동식물 등으로 구분된다. 자세한 내용은 다음 〈표 4-3〉과 〈표 4-4〉으로 정리하였다.

〈표 4-3〉 안동시 지정별 문화재 현황

구분	국가지정문화재(87)							도지정문화재(220)					
	유형문화재		중요무형문화재	기념물			중요민속문화재	등록문화재	유형문화재	무형문화재	기념물	민속문화재	문화재자료
	국보	보물		사적	명승	천연기념물							
307	5	39	2	2	2	7	29	1	69	5	20	55	71

출처: 안동시 문화관광정보 홈페이지: http://www.tourandong.com

〈표 4-4〉 안동시 유형별 문화재 현황

구분	계	건조물	전적류	비석	탑	불상	동식물	기타
계	307	190	19	12	20	9	12	45
국가지정	87	42	13		4	4	9	15
도지정	220	148	6	12	16	5	3	30

출처: 안동시 문화관광정보 홈페이지: http://www.tourandong.com

구체적으로 주로 도산서원 구역 그리고 안동시 동남쪽 문화구역 등 공간과 구역에 집중하고 있다. 이 세 지역이 가진 문화자원 중 지정 문화재 현황은 다음 〈표 4-5〉, 〈표 4-6〉과 〈표 4-7〉와 같이 정리할 수 있다.

〈표4-5〉 안동 하회마을 구역 문화재 현황

종목	분류	명칭
국보 제121호	민속 공예류	하회탈 및 병산탈
국보 제132호	원고본	징비록
보물 제160호	활자본류기타	서애류성룡 종가 문적11종 22점
보물 제460호	고문서류기타	서애류성룡 유물 3종 27점
보물 제306호	고가	양진당
보물 제414호		충효당
사적 제260호	서원(사적)	병산서원
중요민속자료 제84호		화경당(북촌)
중요민속자료 제85호		원지정사
중요민속자료 제86호		빈연정사
중요민속자료 제87호		작천고택
중요민속자료 제88호	정사 / 가옥	옥연정사
중요민속자료 제89호		겸암정사
중요민속자료 제90호		염행당(남촌)
중요민속자료 제91호		양오당(주일재)
중요민속자료 제177호		하동고택
중요민속자료 제122호	민속마을	하회마을(1984)
중요무형문화재 제69호	연극	하회 별신굿탈놀이
경북도민속자료	서원(사적)	화천서원, 상봉정, 지산고택

출처: 안동 하회마을 홈페이지: http://www.hahoe.or.kr/

〈표 4-6〉 안동 도산서원 구역 문화재 현황

종 목	분 류	명 칭
보물 제211호	고가	상덕사(尚德祠)
보물 제210호		도산서원전교당(陶山書院典教堂)

출처: 안동 도산서원 홈페이지: http://www.dosanseowon.com/

〈표 4-7〉 안동 동남쪽 구역 문화재 및 관련 기구 현황

종 목	분 류	명 칭
보물 475호	건물	안동 소호헌(苏湖軒)
경상북도민속자료 19호	서원	묵계서원
보물 450호	건물	의성김씨 종택(义城金氏 宗宅)
경상북도문화재자료 제173호	누(정)·각	만휴정(晚休亭)
경상북도기념물 56호	서원	고산서원(高山书院)
경상북도문화재자료 제56호	사묘재실	수애당(水涯堂)

출처: 안동시 문화관광정보 홈페이지: http://www.tourandong.com

문화재 외에 또한 안동민속박물관, 유교문화박물관 등과 같은 유물 수장과 전시용 공간 등이 있다. 그리고 개발 유형을 보면 안동국제탈춤 페스티벌을 포함한 축제 형식과 전통문화 공연, 그리고 전통문화 체험 프로그램 등의 내용들이 있다.

이 중에서 매년 9월 마지막 주 금요일부터 시작해서 열흘 동안 진행하는 안동국제탈춤 페스티벌과 한국의 중요무형문화재로 지정된 하회별신굿탈놀이 축제는 보다 중요한 행사로 볼 수 있다.

안동국제탈춤 페스티벌은 차전놀이, 놋다리 밟기 등 삼십 여 가지의 한국 전통민속 놀이 프로그램을 진행하고 탈춤공연도 여러 나라의 공연단체를 초청하여 진행한다. 그리고 하회 별신굿탈놀이 상설공연은 1997년부터 시작된 전통문화를 대표하는 무대이

다. 공연 장소는 하회마을 입구 전수관이며 매년 3월과 4월, 11월의 매주 일요일에 진행한다.

이외에는 안동에서 가장 많이 보존하고 있는 한국 고택과 전통 한옥을 활용한 관광객을 위한 다양한 전통 프로그램들이다. 이 프로그램들 또한 안동의 전통문화를 제대로 살릴 수 있는 요소이기도 하다.

안동지역은 한국의 전통문화를 잘 계승해온 지역으로서 양반문화와 한국의 독특한 가정 제도를 유지해왔다. 고택·한옥 전통문화 체험 프로그램은 바로 이러한 한국의 고유한 전통문화를 체험할 수 있는 기회를 제공해주는 것이다. 전미경(2011)에 의해 2011년 안동에서 실시되었던 고택·한옥 전통문화 체험 프로그램의 상황을 〈표 4-8〉로 정리할 수 있다.

〈표 4-8〉 2011년 안동 고택. 전통한옥 체험 프로그램 상황

장소	프로그램명	체험기간	시간
창열서원	천연비누 체험	3월~8월중[총12회] 2,4째토요일	15:00~17:00
반구정	고택음악회 –반구정봄을노래하다	5월21일	19:00
이상루	고택음악회–퓨전음악	9월17일	19:00
기양서당	스토리텔링과 하회탈만들기	4월2일(총8회)수시	18:00
수애당	전통한복체험	4월~8월(10회) 매월2회2,4째토	20:00~21:00
유율재 금운정	안동포체험	4월~10월(22회) 매월2회,2째4째토	14:00~16:00
두릉고택	천연염색	4월~9월(12회) 2,4째토요일	10:00~12:00

장소	프로그램명	체험기간	시간
기양서당	고택음악회	7월2일	19:30
화천서원	고택음악회	7월30일	19:30
예안이씨충 효당	고택음악회	8월20일	19:30
칠계제	고택음악회(국악협회)	9월3일	19:30
옥연정사	서당체험	4월~10월(50회)	09:00~11:00
임청각	포크음악회	5월28일	16:00~18:00
병산서원주사	포크음악회	8월6일	16:00~18:00
대산종택	장승과 솟대이야기	4월~8월(10회) 매월2회2,4째토	11:00~13:00
타양서원	한지 등 만들기	4월~9월(12회) 2,4째토요일	14:00~16:00
소계서당	목각인형 만들기 6월 ~8월(13회)	매주토요일	10:00~12:00
금포고택	안동포체험	4월~10월(22회) 매월2회,2째4째토	14:00~16:00
칠계제	다식체험	5월~8월(8회) 2째4째 토요일	20:00~22:00
수졸당	서예체험	5월~8월 매주토요일	14:00~16:00
백운정	음식체험,서당체험	8월~8월(5회)	17:00~19:00
율리종택	음식체험,놀이체험	7월~7월(5회)	17:00~19:00
충효당	전통한옥으로 떠나는 교과서음악여행	6월11일, 8월13일, 10월 8일	17:00~21:00
두루종택	전통한옥으로 떠나는 교과서음악여행	7월9일, 9월10일	17:00~21:00
북강정	가야금체험	4월~8월(월2회) 2,4 째 일	14:00~16:00
향산고택	오카리나, 악기체험, 고택음악회	3월~10월(20회)	
간재종택	선비글읽기, 다도명 상체험	5월~9월(10회)	
안동장씨 경당종택	고임음식, 고택음악회	3월~10월(6회)	

장소	프로그램명	체험기간	시간
묵계서원	고택에서 들리는별 이야기	8월~10월(4회) 2,4째토요일	19:00~22:00
남흥재사	천연염색	5월~9월(5회)	14:00~15:00
수곡고택	전통놀이체험	5월~10월(10회)매주금 ~일요일	
화천서원	향사,종가제례,유교문화 강의	3월~10월(46회)	
치암고택	고택음악회	3월~11월(4회)분기1회	20:00~22:00
	사랑방강좌	3월~10월(20회)	20:00~22:00
양소당	한지공예체험	6월~8월(10회)매주토, 일요일	
애련정	키즈국악놀이터	4월~6월(10회)	10:30~12:30
	고택음악회	7월7일,7월28일	19:00~21:00
우경고택	안동전통양반된장 체험	2월26일 3월30일	
죽헌고택	선비체험	6월~9월(4회)	
태장제사	고택음악회, 양초공예, 솔 수산책	3월~10월(2회)	
노동서사	한지체험	5월~9월,매주토,일요일	14:00~16:00
이원모와가	고택음악회	7월(2회)7월7일,7월28일	19:00~21:00)
퇴계종택	서당의 하루	5월~10월(10회)	
능동재사	고택음악회	6월11일	17:00~19:00
군자마을	고택음악회	3월~10월(2회)	
	선비정신강좌	3월~10월(2회)	
의성김씨 학봉종택	전통음식체험	3월~10월(1회)	
	애음공연단 고택음악회	3월~10월(1회)	

출처: 견미정, 『전통문화자원을 활용한 문화콘텐츠 개발에 관한 연구』, 영남대학교, 박사학위논문, 2011, pp77~79.

최근 몇 년 동안 안동 지역의 문화자원 개발은 대부분 삼대문화권 사업과 관련된 내용들이다. 삼대문화권 사업은 고령지역이 핵심구역이 된 가야문화권, 경주지역을 둘러싼 신라문화권, 그리고 안동 지역이 핵심구역으로 설정한 유교문화권을 의미한다.[87] 자료에 의하면 삼대문화권사업은 '포함된 영역의 역사문화 인프라 조성으로 삶의 질을 향상하고, 지역사회 역량강화 및 활력을 회복하며 3대문화권 역사문화 관광명소 이미지를 제고하여 지속가능한 지역관광발전 패러다임을 확대시키는 긍정적 효과'[88]를 만들기 위한 사업으로 볼 수 있다. 이 중에서 유교문화권 사업의 핵심은 바로 안동 지역이다. 안동지역에서 진행해온 주요 사업은 세계유교, 선비문화공원, 유림문학 유토피아 그리고 한국문화 테마파크 등으로 볼 수 있다. 현재 추진 중인 3대문화권 사업이지만 이 사업을 통해 안동지역의 발전 방향은 '전통문화, 특히 유교문화를 기반으로 한 문화관광 지역'으로 설정하여 많은 기구들이 집중적으로 기획해왔다.

앞에서 살펴 본 문화창의산업 클러스터 경쟁력 요소 모델을 통해서 안동 문화산업진흥지구의 경쟁력 요소 구조를 도출해보았다.

다음 〈그림 4-3〉에서 알 수 있듯이 안동 문화산업진흥지구의 형성 모델은 지역의 수요에 따라 정부 주도하에 창조된 문화창의산업 클러스터 형식으로 볼 수 있다. 그리고 내부적 요소를 보면 유교문화의 유무형 문화자원들이 안동이 가진 가장 특징적인 재산이고 한국국학진흥원과 경북문화콘텐츠진흥원의 설립은 또한 현

〈그림 4-3〉 안동 문화산업진흥지구 경쟁력 요소 분석

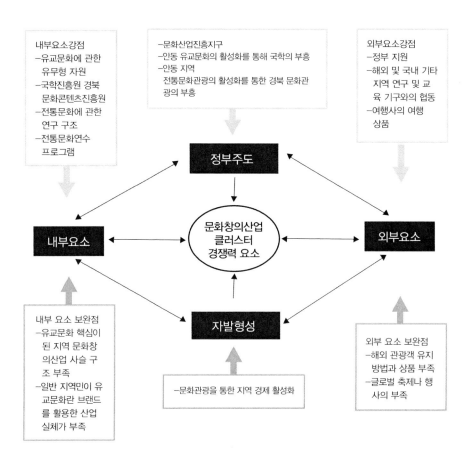

지에서 산업과 이론을 결합 해주는 좋은 방안으로서 현지 문화장
원의 활용도를 높였다. 이런 내용을 통해서 전통문화를 연구하는
학술 분위기와 구조는 안동대학의 존재를 통해서 다시 강화되어왔
다. 이것을 바탕으로 다양한 한국 전통문화 체험 및 연수 프로그
램의 실시는 현재 안동이 가진 중요한 내부 요소로 분석할 수 있

다. 그러나 보완점에서 볼 수 있듯이 아직까지 많은 보완을 필요로 한다. 즉, 유교문화가 핵심이 된 내부에서의 문화창의산업 사슬 구조가 부족하다. 이것을 반영하는 현상은 바로 현지민이 자발적으로 만든 유교문화와 관련된 경제 실체가 많지 않다는 것이다.

다시 외부요소들을 살펴보면 국가 정부의 지원, 국내외 교육과 연구기구와의 합작을 통한 연구 프로젝트 및 국내 여행사의 안동에 관한 여행상품 등은 안동 문화산업진흥지구를 발전시킬 수 있는 적극적 외부요소로 뽑힐 수 있다. 반면에 국제 탈 페스티벌을 개최하고 있지만 해외 관광객을 유치할 수 있는 더 많은 글로벌 페스티벌이 필요한 상황이며 이어서 국제여행사와의 실질적인 거래가 적은 것은 개선이 필요한 외부 요소로 볼 수 있다.

2. 안동 주요 기관

1) 한국국학진흥원

(1) 한국국학진흥원 발전 현황

안동 문화산업진흥지구의 발전에 있어서 한국국학진흥원의 설립은 지역 문화산업추진에 있어서 중요한 의미를 가진다. 한국국학진흥원의 설립은 정부 주최의 기구가 아닌 현지 주민 및 지역의 발전에 있어서 필요한 민간 기구의 필요에 따라 탄생한 기구이다.

이 기구는 유교 문화가 핵심 요소로 발전하고 있는 안동 문화창의 산업 클러스터의 발전에 있어서 정부 정책의 집행, 지역민과의 소통, 그리고 실질적인 문화콘텐츠 관련 행사와 시설의 개최 및 구축 등에 중요한 역할을 하고 있다. 여기서 한국국학진흥원의 현황 그리고 지역 문화창의산업 클러스터의 발전에 있어서의 의미를 살펴보고자 한다.

한국국학진흥원은 전통문화에 대한 연구, 전통 기록 유산의 보존, 그리고 한국 전통문화 가치를 가진 교육연수 등의 업무를 주요 경영 목표로 두는 기구이다. 한국국학진흥원의 설립 주요 과정은 〈표 4-9〉처럼 정리해볼 수 있다.

〈표 4-9〉 한국국학진흥원 설립 과정

1995.12	설립
1996.03	첫 사무소 개소
1997.10	홍익의 집(본관) 착공
2000.07	유교문화 종합정보 DB 구축 착수 및 검색 서비스 개시
2001.10	홍익의 집(본관) 개관
2004.03	고전국역자양성과정 개설
2005.07	장판각 준공
2006.06	유교문화박물관 개관
2008.06	안동대학교와 고전국역자양성과정 학연협동 통합과정(석박사)분영 협약
2009.01	설립 및 지원에 관한 조례 제정(경상북도)
2009.02	부설 한국인성교육연수원 설립(2013.04 '연수부'로 개칭)
2010.12	국학문화회관 강의동 준공
2012.03	한문교육원 연수부(대구강원) 개원
2012.11	허판전시실 개관
2013.12	2013이야기할머니 전국대회 개최

출처: 한국국학진흥원 홈페이지: http://www.koreastudy.or.kr

설립 과정을 통해 알 수 있듯이 지속적으로 확장되고 발전하는 양상을 보여준다. 홍익의 집, 장판각, 유교문화박물관, 국학문화회관 및 연수관 등이 주요 공간으로 구성되어있다. 공간의 배치는 〈그림 4-4〉을 통해 알 수 있다.

〈그림 4-4〉 한국국학진흥원 시설 약도

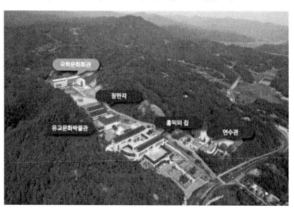

출처: 한국국학진흥원 홈페이지: http://www.koreastudy.or.kr

홍익의 집은 한국국학진흥원의 가장 핵심적인 공간으로 연구실, 사무실, 현판전시실, 수장고, 시청각실, 대강당, 회의실, 지하수장고, 야외공연장 등으로 구성되었다. 한국국학진흥원의 주요 업무와 사무 등은 이 공간에서 이루어지고 한국국학진흥원 사업의 기획 및 전통문화 연구를 진행하는 주요 공간이다.

장판각은 한국의 전통문화 요소를 담은 목판을 수장하고 보존하는 전용공간이다. 즉 대외적으로 공개를 해서 관람하는 공간

이라기보다는 목판 보존 및 연구 등의 용도로 사용하고 있는 공간이다.

유교문화박물관은 2006년에 개관한 한국에서 유일한 유교문화를 테마로 구성된 박물관이다. 유교문화박물관은 전시 및 관람 기능 외에 또한 국학 자료의 보존 및 관리 등의 업무를 수행하고 있는 한국국학진흥원의 소속 기구이다. 박물관 공간은 주로 상설 및 기획 전시실, 그리고 세미나실과 학예실, 또한 수장고 등으로 구축되었다. 전시공간을 보면 '유교와'라는 테마로 만남, 수양, 가족, 사회, 국가, 미래사회 등 주제별로 공간을 배치하였다.

연수관은 명칭 그대로 전통문화를 체험하고 연수하는 공간으로서 주로 강의실과 체험장으로 구성되어 있다 그리고 국학문화회관은 한국국학진흥원의 숙박 및 여가생활을 즐기는 공간이며 주로 찾아온 방문객에게 숙박 시설을 제공하는 기능을 가진 공간이다. 이외에는 회관 안에서 연회장 및 회의실 등 세미나를 개최할 수 있는 공간과 시설을 마련했다. 야외 연회장, 삼림욕장 그리고 기타 부대시설 등으로 구축하여 진흥원에서 연수과정을 받는 사람들에게 충분한 여가생활을 진행할 수 있는 시설을 구비되어 있다.

(2) 한국국학진흥원의 구성과 기능

한국국학진흥원의 조직도를 보면 원장, 이사회, 국학진흥자문위원회 및 부원장에 이어 유교문화박물관 및 한문교육원 등 특성화 사업을 추진하고 있는 조직이 있다. 기타 진흥원 업무를 추진하

는 디지털국학센터를 포함한 연구부, 목판연구소를 관리하며 자료 수집 업무를 진행하는 자료부, 이야기할머니사업단을 관리하고 연수 업무 관리 및 추진을 맡은 연수부, 그리고 일반사무를 포함한 총무과와 회계과로 구성된 사무국 등으로 구성되어 있다. 이외에는 전반적으로 한국국학진흥원의 사업 기획 및 예산, 평가와 간행물 출판, 그리고 홍보물 관리 및 일반 사무를 책임지는 기획조정실이 있다. 다른 구체적인 업무를 관리하는 것보다는 기획조정실은 전반 사업을 관리하면서 한국국학진흥원의 사무와 말자관리 지원 부서로 볼 수 있다. 이러한 부서들의 조직도는 〈그림 4-5〉와 같다.

〈그림 4-5〉 한국국학진흥원 조직도

출처: 한국국학진흥원 홈페이지: http://www.koreastudy.or.kr

한국국학진흥원은 한국 전통문화를 연구하고 기획하는 주요 기관으로서 안동 지역의 전통문화를 발전시키면서 다른 지역의 전통문화사업 개발 업무뿐 아니라 한국 전통문화의 발전에 있어서 중요한 역할을 수행해 왔다. 또한 한국국학진흥원이 진행하고 있는 다양한 업무에 관해서는 홈페이지의 메인 화면을 통해 알 수 있다.

〈그림 4-6〉 한국국학진흥원 홈페이지 메인 화면

출처: 한국국학진흥원 홈페이지: http://www.koreastudy.or.kr

그리고 2008년부터 2013년까지 한국국학진흥원 사이트에서 공개한 연도별 『주요사업계획』을 보면 학술 연구, 교육 및 양성 과정, 그리고 자원 활용 프로그램 등 세 가지로 나눌 수 있다. 구체 내용은 아래 〈표 4-10〉와 같이 정리 하였다.

〈표 4-10〉 한국국학진흥원 주요 업무(2008~2013)

대분류	소분류	세부 항목
연구	간행물	국학 자료 수집
		철학사상편 간행, 문학사상편 및 교육사상편 간행
		정치사상편 및 경제사상편 간행
		법 사상편 및 사회사상편 간행
		한국유학사상대계 간행 (2004~2010)
		국학교양서 발행
		안동학 연구 사업
	학술 세미나	한국학 학술대회 개최
		'전통 상제례 문화의 현황과 과제' 학술대회 개최
		'한국적 가치의 발굴과 재조명' 학술 포럼 개최
		'조선시대 사림과 성리학' 학술대회 개최
		경북정체성국제포럼 개최
		세계유교포럼 창립학술대회 개최
		'퇴계학의 현대적 의미와 계승' 학술대회 개최
	번역	영남선현문집 국역
		조선시대 일기류 국역
		영남선현문집 번역 사업
교육	전문 교육과정	국역사 양성 과정
		한국정신문화아카데미 운영
		안동대학교 인성진로캠프
	일반 교육과정	국학시민교육강화 운영
		모범 시민 인성함양 체험연수
		유교의례 아카이브 사업
		청소년인성 프로그램 운영 및 공동체의식함양
		국학순회교양 강좌 운영
		해외 경북인 자녀 교육 사업
		어린이 박물관 교실
아카이브	일반 자료 수집	유교목판 수집 사업
		국학 자료 수집 및 아카이브 관리

대분류	소분류	세부 항목
	디지털 아카이브 사업	지식정보자원 관리사업(유교문화종합정보 DB)
		소장 국학자료 DB 구축
		전통민속마을 디지털 아카이브 및 사이버 마을 구축
		사이버 생활사박물관 및 디지털 소품 뱅크 구축
개발		이야기 할머니 사업
		전통 의례 디지털콘텐츠 개발 사업
		한국형 스토리테마파크 구축
		민족 문화원형 이미지 소스 구축
기타		유교문화박물관
		한국 유교목판 유네스코 등록 사업

출처: 한국국학진흥원,『연도 별 주요사업계획(2009~2013)』참조.

　　홈페이지의 구성과 『년도 별 주요사업계획』을 통해 한국국학진흥원의 주요 업무는 전통문화, 특히 유교문화에 대한 연구 업무, 그리고 유교문화 박물관의 운영 및 관련 전시 행사, 그리고 전통문화와 인성교육 및 양성에 관한 프로그램의 집행 등으로 개괄할 수 있다. 이 중에서 전통문화를 일반인들에게 더 쉽게 접근할 수 있는 방법에 관한 프로그램을 개발하고 진행하는 중이며 이야기할머니를 대표적인 사례로 들 수 있다. 그리고 유교문화를 통한 국제교류를 지속적으로 개최해왔다.

　　그러나 안동 지역에 설치된 것은 유교문화의 핵심 지역에서 연구를 전개하는 목적도 있지만 현지의 문화산업진흥지구의 구축에 있어서도 주목해야하는 상황이다. 이 부분에 대한 실질적인 운영 프로그램은 연구의 내용보다는 많이 부족한 편이다. 즉 전통문화

에 대한 연구 및 교육 프로그램의 개발에 있어서 기구의 기능을 충분히 발휘하고 있지만 현지의 전반적인 문화산업 진흥지구의 요소 구축의 중요한 일원으로서 적극적 영향을 미치면서 실질적인 발전 사업을 추진할 수 있는 공간이 필요한 것이다.

2) 경북문화콘텐츠진흥원

(1) 경북문화콘텐츠진흥원 현황

한국국학진흥원이 실질적으로 해결하지 못한 문화사업 추진 영역은 2013년 4월 개원한 경북문화콘텐츠진흥원에서 그 기능을 보충하는 차원에서 설립되었다. 이와 관련된 사항은 경북콘텐츠진흥원 홈페이지의 진흥원 추진전략과 중장기 발전 계획 등을 통해 알수 있다. 중장기 발전 계획을 보면 스타 기업의 유치 및 육성, 산업 클러스터의 기반 구축, 그리고 해외 수요 확보 및 융합문화관광 메카 실현 등 현재 한국국학진흥원에서 실현 할 수 있는 사업 분야는 아니다. 예를 들어 10월 15일 경북일보의 기사에 의하면 경북문화콘텐츠진흥원이 상하이에서 개최하는 '차이나 라이선싱 엑스포 2014'의 참여를 통해 경북전통문화를 대표할 수 있는 문화상품과 경북 지역을 홍보하면서 실질 문화상품 거래를 위한 시도를 한 것이다.[89] 이외에는 다양한 공모전과 상품 개발 업무를 추진해왔다. 그리고 경북문화콘텐츠진흥원이 수행하고 있는 주요 업무가 한국국학진흥원과 다르다는 점을 다음의 조직도를 통해서 알 수 있다.

〈그림 4-7〉 경북문화콘텐츠진흥원 조직도

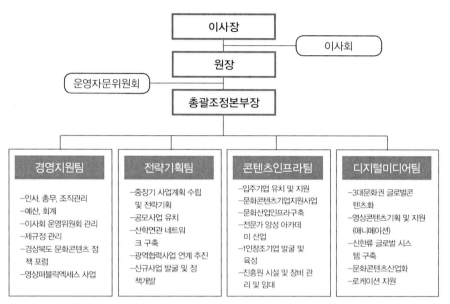

출처: 경북문화콘텐츠진흥원 홈페이지: http://www.gcube.or.kr/

한국국학진흥원이 한국 전통문화에 대한 학술 연구 및 수장과 아카이브 사업을 중점으로 발전해왔던 것과 달리 〈그림 4-7〉의 내용을 통해서 알 수 있듯이 경북문화콘텐츠진흥원은 기업과 밀접한 관계를 유지하면서 CUBE에 입주한 기업의 산업 발전 및 상품 개발과 마케팅 추진 등에 중점을 두었다. 예를 들면 스토리텔링 공모전, 한국만화영상진흥원과의 협약, 그리고 입주 기업을 위한 국내외 마케팅 지원 사업 등 모두 한국국학진흥원과의 다른 기능으로 볼 수 있다.

양 기구를 보면 경북, 그리고 안동 지역의 문화창의산업을 발전시킬 수 있는 중요한 역할을 하고 있다. 즉 한국국학진흥원은 이론과 자원의 수집을 기반사업으로 유무형의 전통문화자원을 수집하고 학술 이론을 통해서 개발할 방향에 대해 분석하는 업무와 학술 세미나를 통한 해외 교류 기능을 수행하는 기구이다. 경북문화콘텐츠진흥원은 전통문화자원을 수집하거나 보급하는 업무보다는 기존에 있는 문화자원을 활용하고 개발하여 상품화 시키는 산업에 중점을 두는 기구이다. 이 점은 또한 한국국학진흥원에 외부 기업의 입주가 힘든 상황이다. 반면에 경북문화콘텐츠진흥원은 설립 단계부터 문화산업기구에의 발전을 위한 업무를 수행하겠다는 기획을 세웠다. 즉 양 기구의 존재를 통해 안동을 진정한 문화산업진흥지구로 발전시킬 수 있는 기반과 인프라 구조가 구축된 것으로 볼 수 있다.

3. 안동 문화산업진흥지구의 전략

안동지역은 많은 문화자원을 가지고 적극적으로 현지인과 방문객을 위해 전통문화를 체험할 수 있는 프로그램을 연구하여 개발하고 있다. 이에 따라 방문하는 관광객의 숫자는 어느 정도 안동 지역에서의 문화자원 활용도를 반영할 수 있다. 아래 〈표 4-11〉에서 2013년 안동 지역을 방문한 해외와 국내 관광객 통계를 살펴보겠다.

<표 4-11> 2013년 안동지역 관광객 통계 자료

내/외국인 구분	대상지명	합계
내국인	계명산자연휴양림	37,103
외국인		2
내국인	공예문화전시관(체험관 포함)	18,652
외국인		112
내국인	도산서원(이육사문학관 포함)	240,601
외국인		4,796
내국인	도산온천	35,387
외국인		0
내국인	봉정사	68,465
외국인		2,752
내국인	산림과학박물관	54,017
외국인		0
내국인	시립민속박물관(민속촌 포함)	645,755
외국인		1,330
내국인	안동국제탈춤페스티벌	942,092
외국인		42,728
내국인	안동군자마을	3,460
외국인		288
내국인	안동독립운동기념관	31,328
외국인		46
내국인	안동문화관광단지 리첼호텔	115,216
외국인		4,244
내국인	안동문화관광단지 온뜨레피움	112,745
외국인		172
내국인	안동문화관광단지 유교랜드	59,624
외국인		134
내국인	안동문화관광단지 휴그린 골프장	53,510
외국인		0
내국인	안동예절학교	4,556
외국인		0

내/외국인 구분	대상지명	합계
내국인	안동체육관	274,430
외국인		0
내국인	안동한우불고기타운	139,472
외국인		2,491
내국인	안동한지	172,989
외국인		4,423
내국인	안동호(유람선,배스낚시)	109,901
외국인		0
내국인	암산.무릉유원지	527,650
외국인		20
내국인	전통문화콘텐츠박물관	31,866
외국인		437
내국인	하회동탈박물관	99,694
외국인		6,209
내국인	하회마을(병산서원, 상설공연장 포함)	1,390,742
외국인		82,415
내국인	학가산온천	567,050
외국인		93
내국인	한국국학진흥원	30,713
외국인		673
내국인	안동물문화관	79,319
외국인		0
내국인	이천동석불상	49,738
외국인		0
내국인	남안동컨트리클럽	21,944
외국인		0
내국인	탑블리스골프장	3,909
외국인		0
합계	내국인	5,276,173
	외국인	153,231
	합계	5,429,404

출처: 안동시 홈페이지(http://www.andong.go.kr)

그러나 문화관광프로그램의 개발과 국내 관광객 유치의 적극적인 추진을 기획하는 반면에 현지 관광 상품의 생산, 유통은 전통산업과 분리되어 산업으로 발전 하고 있음을 추측할 수 있다. 안동문화산업진흥지구의 구성은 아래 〈표 4-12〉의 SWOT 분석을 살펴보겠다.

〈표 4-12〉 안동문화산업진흥지구 SWOT 분석

Strengths	Weaknesses
국학콘텐츠진흥원 등 연구 기구의 설립. 다양한 전통 문화 체험 프로그램의 실행.	해외 관광객을 위한 관광 상품의 부족함. 지역 전통산업과 문화창의 산업의 분리.
Opportunities	Threats
한중 관계의 증진에 따른 중국 관광객 증가.	유사한 성격을 지닌 주변도시의 발전.

강점요소를 보면 우선 한국국학진흥원과 전통문화콘텐츠박물관 등 기구의 설립은 안동의 문화자원 개발에 있어서 인적자원과 기술적인 기반을 만들어준 것이다. 즉, 현지 문화창의산업의 지속적인 발전을 위한 인적자원의 준비와 기술을 완비했다고 볼 수 있다. 역사문화자원을 많이 가진 대부분의 지역들은 문화관광 개발에 있어서 탐방을 중심으로 한 계획이 이루어지고 있다. 안동의 경

우 고택과 전통 한옥 등의 자원을 활용해서 일 년 내내 방문객에게 전통문화를 체험할 수 있는 프로그램을 제공한다. 이것은 다른 지역이 갖지 못한 장점이다. 이 두 가지의 요소는 서로 영향을 미치는 요소로 볼 수 있다. 즉, 한국국학진흥원과 전통문화콘텐츠박물관의 연구 및 개발을 통해 지속적으로 현황에 맞는 전통문화 체험 프로그램과 페스티벌 등의 행사를 추진할 수 있다. 반대로 체험 프로그램과 페스티벌 등의 행사들은 현지의 문화원형형 클러스터의 가치를 높이기도 한다. 연구 및 개발 기구에게 방문객의 피드백을 주면서 새로운 창의적인 아이디어를 제공할 수 있는 실천이기도 하다.

열세 요소를 보면 우선 안동과 해외 관광객과의 직접적인 교류가 부족한 점이다. 이에 대해서는 앞에 〈표 4-11〉를 통해 안동을 방문하는 내국인과 외국인의 차이점에 대해 살펴볼 수 있다. 내국인은 외국인 방문자 수의 약 35배이고 외국인 방문자는 전체 방문자 수에서 겨우 3%를 차지한다. 안동 지역이 가진 문화자원을 해외로 알리고 외국인 방문객을 유치하는데 있어 현 단계에서 많은 개선점을 필요로 한다. 그리고 현지의 기타 산업과의 빈약한 연관성도 현지 문화창의산업 클러스터 발전에 있어서 큰 약점이 될 것이다. 예를 들어 특산품과 기념품은 유교나 불교문화와의 연관성이 약하며 현지의 농업 산업과 밀접한 관계를 유지하는 상품들이 많다. 지역 발전의 차원에서 볼 때에 문화창의산업도 있지만 농업 산업도 동시에 발전을 시켜야하는 입장이다. 하지만 두 산업의 연

관성을 찾아 서로 협조할 수 있는 산업 형태로 나아가야 현지의 문화원형 클러스터의 장점을 발휘할 수 있다고 본다.

기회적인 요소에서 현재 가장 필요시 되는 것은 바로 한중간의 관계와 중국에서 유교문화에 대한 관심도가 높아지는 것이다. 서구와 달리 중국 관광객들은 해외로 나갈 때 대부분 단체 형식으로 이동한다. 더구나 서울과 제주도 등 한국의 주요 관광도시들은 많은 중국 관광객들이 여러 번 다녀간 곳이다. 〈표 4-11〉에서 정리한 뜻이 안동을 방문한 관광객은 약 15만 명 정도가 되었는데, 문화체육관광부의 자료에 의하면 2012년 서울을 방문한 외국인 관광객은 약 341만 명이 되고, 제주를 방문한 외국 관광객은 약 271만 명이다.[90] 이러한 커다란 방문 관광객의 차이점은 서울과 제주도의 특수한 자원 및 위치의 요인이 있지만 관광객을 끌어올 수 있는 관광 상품이 없는 것이 더 중요한 원인이다. 하지만 서울과 제주도를 많이 방문 할수록 이제 새로운 관광 구역을 개척하고 개발할 시점이 온 것이다. 때마침 중국에서 유교문화의 부흥이 일고 있으므로 안동의 입장에서는 해외 방문객을 유치할 수 있는 가장 좋은 기회라고 본다. 위기 요소는 주변 도시들 중에서 유사한 성격을 가진 도시들의 문화관광 발전 방향이다. 예를 들면 경주 등의 도시들은 안동 지역의 라이벌이 될 것이다. 더불어 안동보다 더 편리한 교통편을 가진 경우에는 외국인 방문객뿐만 아니라, 심지어 내국인 방문객까지 양분될 가능성이 높다. SWOT분석에 따른 대응 전략은 〈표 4-13〉과 같다.

<표 4-13> 안동문화산업진흥지구 SWOT분석 대응 전략

SO	WO
한국국학진흥원 및 경북콘텐츠문화진흥원을 통한 국제 학술 교류와 청소년 수학 연수 프로그램을 추진.	삼대문화권이 기반으로 설정한 새로운 국제페스티벌의 개최.
ST 서울, 부산과 제주에 있는 핵심 관광지역에서의 홍보 전략이 필요함.	WT 외국인을 위한 특성화된 체험 프로그램 개발. 한국국학진흥원 및 경북콘텐츠문화진흥원을 통한 국가 차원의 행사 및 교육 산업 지원 확보.

　　강화전략의 제의는 지금도 많이 개최하고 있는 국제 학술 세미나의 기반에서 더 많은 학자와 미래의 학자 지원생(청소년 학생)을 안동으로 모이게 하는 것이다. 국제 학술 세미나는 한 곳에서 지속적으로 개최할 수도 있고 양 지역에서 격차로 진행할 수도 있다. 예를 들면 한국국학진흥원과 안동대학에서 함께 진행하는 '한중 대학생 유교문화 변론대회'를 통해 대학생들에게 유교문화를 스스로 공부할 수 있는 기회를 제공한다. 한국에서 개최할 경우 참여하는 중국 학생들에게 답사의 기회를 주고 마찬가지로 중국에서 개최할 경우에 참여하는 한국 대학생들에게 중국 답사의 기회를 제공하는 것이다. 학생들에게 스스로 지식을 찾고자 하는 동기를 부

여하면서 양국 대학생간의 교류를 통해서 지역 홍보의 효과를 보일 수 있는 전략이다.

현재 한국을 방문하는 해외 관광객 중 중국인 관광객이 차지하는 비중이 큰 반면에 안동을 찾는 중국 관광객 수는 증가하지 않고 있다. 이러한 상황을 만든 것은 해외에서의 적극적이 못한 홍보 전략 때문이다. 한국을 찾아온 관광객들은 안동이라는 지역을 모르기 때문에 찾아가지 못 하는 상황이다. 외국 관광객들이 기차나 버스를 타고 안동을 방문하는 경우는 학자나 매니아 층으로 봐야할 것이다. 한국에 온 중국 관광객의 대부분이 서울, 부산과 제주에서 머물고 있다. 제주는 거리상의 불편함 때문에 홍보만을 통해서 안동의 인지도를 높이는 전략이 있고, 서울과 부산에 안동의 문화관광과 직접 연결할 수 있는 통로를 만들자는 제안이다. 예를 들면 서울에 안동 한국전통문화체험관을 설치하여 체험관에서 운영하는 버스를 이용하면 바로 안동으로 이동 가능한 경로를 일반 관광객에게 제공하는 편의 시설을 통한 극복 전략이다.

보완 전략으로는 삼대문화권사업을 통해서 경주 및 고령과 함께 새로운 한국 전통문화 페스티벌을 개최하자는 것이다. 〈표 4-11〉에서 정리한 바와 같이 일 년 동안 한국을 방문한 15만 명의 해외 관광객 중 4만 여명이 짧은 기간 동안 안동의 페스티벌을 찾았다. 한국 전통문화는 한국 드라마와 영화를 통해 이미 많은 해외 관광객들의 호기심을 일으키며 이러한 호기심을 충족시키려면 서울과 부산에 있는 자원만으로는 부족한 현황이다. 적당

한 정기 축제가 없기 때문에 찾아가려는 사람들에게도 타당한 동기여부가 되지 않는 것이다. 그래서 새로운 한국 전통문화를 느끼고 체험할 수 있는 국제 페스티벌의 내용을 'You Tube' 등 글로벌 사이트를 통해서 세계인에게 알려주고 안동의 인지도를 높이며 한국 전통문화를 보려면 안동으로 찾아와야 한다는 동기부여를 주는 전략이다.

마지막 방어 전략은 외국인을 위한 특성화 체험 프로그램을 개발하자는 제안이다. 현재 한국 관광객들이 많이 찾는 것은 연수나 전통문화 탐방이 주된 목적이다. 외국인을 위한 특성화된 체험 프로그램은 한국인들이 참여할 수 없는 것이 아니라 오히려 외국인과 함께 참여하여 국내외 방문객에게 이전에 체험해보지 못한 한국 전통문화의 흥을 느낄 수 있도록 한다. 방어 전략의 활용은 보완 전략과 함께 진행하는 경우에 더욱더 큰 시너지 효과를 발휘할 것이다.

그리고 안동 지역의 지속발전을 위해서 한국국학진흥원과 경북문화콘텐츠진흥원을 통해서 국가차원의 행사 및 교육사업을 확보할 필요가 있다. 한국국학진흥원은 문화자원의 발굴, 보관 및 연구와 교육에 추진 업무의 중점을 두고 있고, 경북문화콘텐츠진흥원은 문화산업 기업에 대한 지원, 그리고 문화상품의 개발 및 실질성제적인 활동에 추진 업무의 중점을 두고 있다. 즉 양 기구의 핵심 업무가 다르지만 기본적으로 활용한 요소들의 유사한 점이 많다. 때문에 양 기구의 협동을 바탕으로 국가 차원의 행사와 교육

사업을 추진하는 것은 지역의 지속 발전을 위한 인적 자원 양성은
물론이고, 서로의 장점을 활용하여 약점을 보완하면서 지역 문화
산업의 지속발전을 유지할 수 있다.

장주 ————————————————————————————————

85) 『문화산업진흥기본법시행령(타법개정)』, 문화체육관광부, 2011.09.01 제33조.

86) 대구경북연구원, 『대경 CEO Briefing』, 2010.02.01, P.2.

87) 문화체육관광부, 『3대문화권 문화.생태관광기반 조성사업 – 기본구상 및 계획 수립 연구』, 2010.05.

88) 위와 같음.

89) 엄마까투리·변신싸움소 바우, 차이나 라이선싱 엑스포 참가, 경북일보 지역뉴스(http://www.kyongbuk.co.kr/main/news), 2014.10.15 참조.

90) 문화체육관광부 통계자료『관광지방문객통계집』, http://www.mcst.go.kr, 참조.

PART 5

취푸(曲阜)
문화창의산업
클러스터

1. 취푸

취푸시는 산둥성의 여러 지역 중에 핵심지역으로 급부상하고 있다. 중국 산둥(山東)성 서남쪽에서 자리를 잡고 있는 문화관광을 주요 산업으로 하는 작은 도시이다. 중국 역사 속에 취푸는 노(魯)나라의 수도로, 성이 있던 성곽의 복원을 통해 20세기 80년대부터 일찍이 관광산업을 추진하였다. 1982년에 중국 국가에서 처음으로 역사문화고도(歷史文化古都)로 지정되었다. 기타 특별한 농업자원과 산업자원이 없는 취푸의 지역적 특징으로 문화산업에 집중할 수밖에 없는 이유이다. 현재는 현지에서 개최하는 문화 행사와 축제 등 중국 전통문화 개발의 선도 지역으로 자리매김하고 있다. 특히, 도시의 문화상징인 '공자'와 관련된 문화자원들이 전 세계에서 유일한 곳이기 때문에 가장 특징적인 문화원형적 경쟁력을 갖추고 있다. 그러나 관광산업을 일찍 시작하는 반면에 최근 몇 년 동안 중국 각 지역에서 문화관광을 발전시키는 데에 영향을 얻어 이미 발전의 정체기(停滯期)를 맞이하고 있다. 하지만 도시의 주요 산업 형태는 바꾸지 않았고, 공자와 관련된 문화자원과 문화원형을 중심으로 도시 전반적인 산업 구조를 구축하고 있다. 이러한 취푸의 기본적인 개황은 〈표 5-1〉처럼 정리할 수 있다.

<표 5-1> 취푸 지역 개황

구분		내용
명칭	한글	취푸
	한자	曲阜
	영문	Qu Fu
행정 계급		현급시(县级市)[91]
면적		895.93km²
인구		63.92만명(2012년)
행정 기구 구성		8개 진(镇)과 4개 가도(街道)[92]
교통	공항	지영취푸지아양공항 (济宁曲阜嘉祥机场): 국내용 공항. 취푸시와 약 92.3km의 거리를 두고 있음.
	기차 취푸동역 (东驿)	취푸 동역은 주로 동차(动车)와 고속철(高铁)[93]의 종착역으로 사용함. 시내까지는 약 6km.
	취푸역(驿)	일반 기차의 역으로 사용함. 시내까지는 약 6.6km.
	고속도로	2개 고속도로와 2개 국도하고 집적 연결됨.

출처: 취푸시정부 홈페이지(http://www.qufu.gov.cn/) 참조.

<표 5-1>에서 전술한 것처럼 취푸시는 지영시의 공항을 활용하고 있기 때문에 해외 관광객이 취푸시까지 이동하기 쉽지 않아 접근성이 떨어진다. 편리성에서도 취푸역은 오래된 역이기 때문에 관광객의 불편을 해소하기란 쉽지 않다. 이는 오래된 도시들이 가진 공통된 문제점이다. 이를 개선하기 위해 취푸시는 노력을 하고 있지만, 아직 도시 기반시설 개선을 하지 못 하고 있다.

아래 <그림 5-1>은 취푸시의 지리적 위치로 취푸시 산둥성에 있는 위치를 파악 할 수 있다.

〈그림 5-1〉 취푸시의 지리 위치

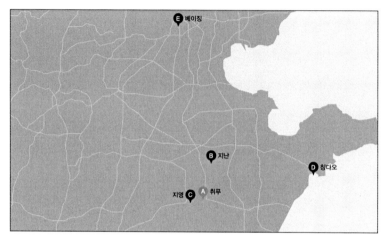

출처: Google 지도: http://ditu.google.cn/

지도에서 빨간색 영문으로 표시한 것은 산둥성과 주요 도시와 베이징시의 위치이다. A로 표시된 자리는 취푸시이며, B는 산둥성의 성도인 지난(濟南)시이다. 그리고 C와 D는 취푸시를 직접 관리를 하는 지영시와 칭다오시의 위치이다. 이 세 도시를 표시한 이유는 현재 해외 관광객이 취푸로 이동할 수 있는 지역으로 관광객이 이용할 수 있는 공항이 밀집된 곳이기 때문이다. E는 베이징이며 지도상으로 볼 때에는 취푸시는 산둥성의 서남쪽에 있다. 산둥성, 장쑤(江苏)성과 후난(河南)성의 경계선과 매우 가까운 곳에 있다는 것을 알 수 있다. 즉, 산둥성의 기타도시가 내륙으로 이동할 때, 아직 개발되지 않은 주요 경유지를 발굴하여 취푸로의 이동거리를 단축시킬 수 있는 중요한 위치에 자리하고 있다. 이어서 취푸시의

산업 현황에 대해서 살펴보도록 한다. 구체적인 내용은 아래 〈표 5-2〉를 통해 살펴 볼 수 있다.

〈표 5-2〉 취푸시 문화창의산업 및 관광산업 발전 현황

구분	내용
관광산업	2012년 중국 문화부와 산둥성 성정부가 공동 선언을 통해 취푸시를 중국 첫 번째 '문화경제특구'로 선정했다. 이에 따라 유원유가문화체험기지(儒源儒家文化体验基地), 만호유가동만기지(万豪儒家动漫基地) 등의 공간들을 설립했고 현재 지속적으로 건축 중인 상황이다. 2012년의 통계를 의하면 공부(孔府), 공묘(孔庙), 공림(孔林), 즉 삼공(叁孔)의 입장권 수익은 약 1.85억 원(CNY)이고, 관광산업의 경제적 부가가치는 약 151.5억 원(CNY)이다.[94]
문화창의산업	문화창의산업의 정의는 중국 정부가 발표한 『문화 및 관련 산업 구분2012(文化及相关产业分类2012)』의 내용을 바탕으로 '문화를 핵심 내용으로 직접적으로 시민들의 정신적 수요를 만족시키기 위한 창작, 제조, 전파 및 전시 등 문화상품(상품과 서비스를 포함)에 관련된 생산 활동'이라고 정의를 내리고 있다. 그리고 취푸시 문화창의산업단지 관리위원회 사무실에서 발표한 내용을 통해서 취푸시의 문화창의산업을 크게 세 가지로 구분을 했다. 즉 생산과 판매가 보다 독립적인 형태로 나타나고 있는 문화상품 업종(예를 들면 도서, 신문, 영상 그리고 음반 등의 생산과 판매), 인적자원으로 구성된 문화서비스업(예를 들면 공연, 스포츠, 오락 등), 그리고 기타 상품과 업계에 문화적 부가가치를 부여할 수 있는 산업(예를 들면 인테리어, 디자인, 문화관광 등)[95]으로 구분했다. 정의의 내용에 따라 취푸 지역에서는 노나라 고도를 기반으로 유교문화, 특히 공자문화 자원을 활용해서 문화창의산업을 발전하고 있다. 이 중에서 유교문화와 공자문화를 활용한 문화상품의 개발 및 공연 등은 지역의 문화관광산업과 밀접한 연관성을 지닌 것이다. 잉 외에는 7개의 문화창의산업 클러스터 구역과 6개의 문화창의산업 기지를 설립해서 지역의 문화창의산업을 발전시키고 있다.

출처: 취푸시정부 공식사이트(http://www.qufu.gov.cn/) 참고.

그리고 취푸시에서 문화창의산업 클러스터 설립 전반에 걸쳐,
취푸시 문화창의산업단지 관리위원회에서 직책을 수행하고 있다.
〈표 5-2〉에서 언급한 7대 문화창의산업 클러스터와 6대 문화창
의산업 관련 기지의 구체적인 내용은 아래 〈표 5-3〉 통해서 살펴
볼 수 있다.

〈표 5-3〉 취푸시 문화창의산업 클러스터 현황

구분	내용
문화창의산업 클러스터의 주요 발전 계획	'공자문화'를 지역 문화 브랜드로 내세워 주요 문화창의산업 프로젝트를 발전의 핵심 산업으로 설정함. 관광, 전시, 공연 등 문화창의산업의 내용을 바탕으로 현재 도시 공간을 중심지역으로 문화창의산업 주요 구역을 구축함.
발전 핵심 요소	공자문화
7대 문화창의산업 클러스터	명나라 고성 안에 공간을 기반으로 구성된 문화창의산업 클러스터 핵심 지역
	니산(尼山) 공자 탄생 구역
	수구(寿丘) 중화(中华) 인문 시조(始祖) 관광 구역
	구룡산(九龙山) 맹자 생가 문화관광 구역
	석문산(石门山) 문화스포츠 생활 구역
	기차 동역(东驿) 문화오락 구역
	구선산(九仙山) 농업관광 구역
6대 문화창의산업 관련 기지	공자문화 전시산업 기지
	공자문화 예술품 거래 기지
	산둥성 주요 관광객 서비스 센터
	중국 강북 도서산업 유통 센터
	중국 서예 및 동양화 교육 거래 기지
	세계 공자학원 교육 및 수학(修学) 기지

출처: 취푸시정부 사이트(http://www.qufu.gov.cn/) 참조.

〈표 5-2〉와 〈표 5-3〉을 보면 취푸시의 주요 계획은 문화자원을 활용한 산업에 집중하고 있다는 것이다. 즉, 지역산업 경쟁력 부분에서 매우 튼튼한 기반을 갖고 있다는 것을 알 수 있는데, 정부 차원에서 문화원형을 활용한 문화창의산업 클러스터의 산업 형태를 적극적으로 지원하고 유지하기 위한 노력을 아끼지 않기 때문이다. 그 지원에는 정책적, 산업 혜택, 그리고 클러스터의 관리 및 발전에 관한 정부 차원의 시스템 등으로 현재 모두 구축되어있는 상황이다.

현지 정부의 이러한 도시 발전 모델 형태에 대한 현지인의 자세와 인식의 변화로 취푸 문화창의산업 클러스터의 발전을 결정할 수 있는 중요한 요소라 할 수 있겠다.

2012년 현지에 설립된 '중국국제공자문화촉진회(中国国际孔子文化促进会)' 싱쉐쿤(邢学坤)회장에 따르면 취푸시 공자문화 개발에 대한 시민의 인식을 세 계층으로 파악할 수 있다. 취푸 지역의 개인 사업자로, 현지에서 장사하는 사람들은 대부분 공자나 유교문화의 명칭으로 이미 사업을 하고 있기 때문에 시정부가 출시하는 공자 관련 문화창의산업 클러스터의 개발 계획에 모두 찬성하고 있다. 단 개발 자체에 대한 관심이라기보다는 더 많은 관광객들을 유입시키기 위한 목적이 강하다. 이들 개인 사업가들은 자신의 사업을 확장시키기 위한 이유가 전부이다. 나머지는 문화향유자들로 소주자의 의견들이다. "개발에 동의는 하지만 현재 전통적인 방식을 그대로 유지하면서 개발에 동참하는 부류로 이들조차도 좋은 방안

이 없기 때문에 전통 방식을 유지하기 위한 방법을 모색 중이다."[96]

취푸시의 문화자원은 뚜렷한 특징을 지니고 있다. 즉, 취푸는 공자의 탄생지이기 때문에 공자와 유교문화와 관련된 자원들이 핵심이라고 할 수 있다. 현재 취푸를 방문하는 관광객들은 역시 공자와 관련된 문화자원만을 탐방하는 것이 보편화 되었다. 그러나 취푸가 노나라의 수도였기 때문에 공자와 관련된 문화자원 외에도 기타 의미 있는 자원들도 많이 존재한다. 여기서는 취푸지역이 소유하고 있는 문화자원과 전통문화자원을 기반으로 한 문화창의산업의 개발 유형에 따라 취푸의 문화창의산업 현황을 살펴보겠다. 우선 〈표 5-4〉를 통해서 취푸의 유교문화 유적지 및 관련 중국 정부 지정 문화재를 정리하였다.

〈표 5-4〉 취푸 유교문화 유적지 및 관련 중국 정부 지정 문화재

구분	문화재					
국가 급 문화재	공부 (孔府)	공묘 (孔庙)	공림 (孔林)	안묘 (颜庙)	니산서원 (尼山书院)	노나라 고도 (鲁国故城)
	한노왕 묘군 (汉鲁王墓群)	주공묘 (周公庙)	경령공비 (景灵宫碑)	맹모림 묘군 (孟母林墓群)	방산묘군 (防山墓群)	서하후 유적 (西夏侯遗址)

출처: 취푸시정부 사이트(http://www.qufu.gov.cn/) 참조.

〈표 5-4〉에서 취푸의 주요 유적시 및 중국 정부가 지정한 국가급 문화재를 정리했다. 이외에는 산둥성 지정 문화재가 17개, 지영시 지정 문화재가 5개, 취푸시에서 자체적으로 지정하는 문화재가 152개 이다. 국가에서 지정한 문화재를 보면 총 12개가 있는

데 이 중에서 공부(孔府), 공묘(孔廟)와 공림(孔林)은 1994년에 유네스코 세계문화유산으로 등록되었다.[97] 전반적으로 보면 공자와 직접 관련된 12개 국가급 문화재 중에서 4개가 있고, 기타 유교문화와 관련된 문화재는 2개가 있다. 노국 고성은 공부와 공묘 등 주요 문화재를 중심으로 유적지가 있으며 기타 5개는 무덤으로 이루어진 유적지이다.

일찍이 문화관광산업을 발전시킨 취푸지역은 문화자원의 활용과 개발에 있어서 주로 축제, 예술문화행사, 체험 파크 그리고 연구 및 교육 사업 등을 추진해 왔다. 축제는 주로 역사와 문화를 기반으로 이루어졌고 현재 진행하고 있는 주요 행사는 국제공자문화축제를 들 수 있다.

국제공자문화축제는 1989년부터 매년 9월28일에 개최되고 있는 정기 행사이며 행사의 내용은 공자를 기념하기 위한 것이다. 최초 시작했을 때 '공자탄생지관광프로그램'[98]이란 명칭을 사용했으며 문화관광을 추진하려는 목적에서 기획한 축제였다. 지금까지 문화관광의 구속에서 벗어나 유교문화국제학술대회, 제사의식, 유교문화와 관련된 전시 및 박람회, 그리고 공자교육상 수상식과 '공자'연극과 공연 등을 진행하고 있는 복합적인 글로벌 축제로 성장하였다.

국제 행사일수록 규모가 점차 커지고 있는 반면에 취푸지역에서 이 축제를 기획하고 운영할 수 있는 주도권도 이미 국가 관련 기구에 넘겼다. 즉, 취푸에서 개최하고 있는 축제지만 현지 정부나 기구가 축제에 대한 운영에 참여할 수 없는 상황이다. 축제의 메인

행사는 바로 9월 28일에 진행하는 제천의식 행사이다. 해마다 참여 가능한 인원이 제한되어있기 때문에 초청 받은 사람만이 관람할 수 있으며 축제 기간에 취푸를 찾아온 대부분의 일반 방문객들은 참여할 수 없다. 심지어 현지 주민들도 참여하지 못하는 실정이라 현지민이 공자와 유교에 대한 자부심은 있지만 국제공자문화축제에 대한 관심도가 별로 없는 것이다.

문화예술행사는 극장에서 진행하는 연극 공연과 유교문화창의산업 클러스터인 노나라 고도 공간 안에서 진행하는 개성제천의식(开城祭天仪式) 등이 있다.

개성제천의식행사는 오래 전부터 취푸에서 공자에게 제사를 올리는 의식으로 거행되어왔다. 중국 명나라와 청나라시기에 전성기를 맞이하며 '나라의 대전(大典)'이라고 불렸다. 제사 행사 중의 음악과 춤 공연은 유가문화에 대한 예술적 해석이며 옛 중국 한족 예술문화의 재현이기도 하다. 현재의 제사 행사는 주로 명고성 개성(开城) 의식, 공묘 개묘(开庙) 의식, 공식적인 제사 행사와 전통 제사 행사 등 4가지 부분으로 구성되어 있다. 지금 이 행사는 관광 성숙기 기간에 매일 진행하는 취푸지역의 고정행사로 발전되었다.

연극의 제목은 '공자'이며 행담(杏坛)극장에서 공연이 열리고 있는 대형 창작 무용극이다. 이 무용극은 공자의 평생을 시나리오로 각색하여 공연에 올린다. 성숙기에만 열리는 행사이기 때문에 평상시 취푸에서 유교문화와 관련된 상설 문화공연은 찾기가 힘든 상황이다.

현재 취푸지역에는 유교와 관련된 많은 공간들이 있다. 이 중에서 예술품을 전시·판매하는 공간이 많고 유교문화를 체험할 수 있는 공간은 오직 '육예성'이라는 테마파크뿐 이다. 디지털공자문화박물관이 개인 회사가 설치하려고 했지만 2012년 말에 오픈하여 1년 만에 문을 닫았다. 이에 대해 공자예술관의 지앙지량(江继良) 관장은 "비성수기에 문을 열었으니 손님이 별로 없었고, 성수기에도 대부분 단체 형식으로 찾아왔기 때문에 여행사와 먼저 연결되지 못해서 운영하기가 힘들었다. 또한 지금 취푸에 있는 관광지들 대부분이 통일된 티켓으로 운영하고 있는 현황이며 그 디지털 박물관은 따로 티켓을 팔고 있어서 대부분 사람들이 자세히 알아보지도 않았다."[99]고 설명했다.

'육예성'은 취푸시 시남신구(市南新区) 춘추로(春秋路)의 동쪽에 자리 잡고 있다. 취푸 기차역까지는 2.5km, 지영공항까지는 45km, 취푸시 터미널 까지는 겨우 1km의 거리이며 주요 경관 또한 1km 내에서 찾아볼 수 있는 교통이 매우 편리한 위치에 자리 잡고 있다. 육예성은 유생(儒生)들이 가져야하는 가장 기본적인 여섯 가지의 기능인 예(礼), 악(乐), 어(御), 사(射), 서(书), 수(数) 등 전통문화와 현대적 기술의 융합을 통해 공간의 기본 구성요소를 만들어냈다. 이것은 20세기 말의 시대적 배경에서 보면 매우 탁월한 선택인 것을 인정해야한다. 뿐만 아니라 매일 전용 극장에서 열린 공자와 관련된 공연, 여러 단체를 동시에 수용할 수 있는 식당 등은 공자육예성을 방문하는 관광객들의 다양한 요구를 충족시켜 주었다. 또

한 공자고리원은 공부(孔府), 공묘(孔庙), 공림(孔林) 등 구역 에서 체험할 수 있는 노나라의 민속과 풍속을 보여준다. 취푸에 찾아온 관광객들에게 심도 있는 전통문화의 흥미와 재미를 유발하는 중요한 역할을 해왔다. 그러나 최초에 설립한 그대로 현재까지 공간배치뿐만 아니라 프로그램도 변함없이 운영해왔기 때문에 이미 낙후된 기술로 만든 시설들과 오래전에 기획한 프로그램들은 더 이상 방문객의 흥미를 유발할 수 없었고 이에 따라 방문자 수가 점차 줄게 되었다.

이러한 전통문화장원을 바탕으로 개발한 사업 유형과 문화재를 비롯한 취푸시에 있는 전통 유형 문화자원을 다섯 가지로 정리할 수 있다.

첫 번째는 역사문화요소를 담은 독특한 도시의 공간 구조이다. 취푸 성(城)은 공묘(孔庙)와 공부(孔府)가 있는 위치에 원점을 두고 건축되었고 사각형으로 구성되어 매우 꼿꼿한 축선인 성 안의 주요 거리가 중국 역사에서도 유일한 것이다. 취푸는 춘추전국시대 노(魯)나라의 고도(古都)로서 도시의 건축계획은 서주(西周) 시기의 예와 제도 사상을 따라 한 것이며 짙은 중국 전통 예악(禮乐)색깔을 갖고 있다. 노나라 고성(古城)은 서주시기부터 만들기 시작하여 서주말기에 완공되었다. 고성의 모양은 납작한 사각형과 비슷하며 남쪽의 성벽은 비교적 직선 모양이고 북쪽, 동쪽과 서쪽의 성벽은 조금 밖으로 솟아나온 모양으로 구성되었다. 그리고 궁궐은 성 안의 중앙 부분에 높은 언덕을 만들었고 귀족들은 주로 궁궐의 동남과 서남

쪽에 분포되어 상인들은 북쪽에서 집거했다. 일반 시민들은 성벽과 가까운 곳에 분포되었다. 즉, 양반은 궁궐과 가까운 곳에서, 양반이 아닌 사람과 농사를 짓는 사람은 성문과 가까운 곳에 거주하였고 이러한 구조는 서주시기의 예법 사상의 표현이기도 하다. 현재 남은 고성은 명나라 시기의 고성이지만 서주시기 노나라 고성의 기반에서 만들어진 건축이기 때문에 서주시기의 예법형식의 흔적은 그대로 남아있다.

두 번째는 한 지역에 많은 문물 유적지들이 집중적으로 모여 있는 것이다. 중국 역사상 역대의 통일된 대부분의 나라들은 공자와 그의 유가사상을 매우 추앙했기 때문에 취푸에 많은 문물과 유적지를 남겼다. 현재까지 잘 보존해온 고적은 다음 아래와 같다.

공부(孔府), 공묘(孔庙), 공림(孔林), 노국고성(鲁国故城), 안묘(颜庙), 주공묘(周公庙), 니산공묘(尼山孔庙), 만고창춘방(万古长春坊), 니산서원(尼山书院), 석문서원(石门书院), 고루(鼓楼) 등이다. 이 중에서 가장 유명한 공부, 공묘와 공림은 삼공(叁孔)이라고 불린다. 공부는 공자의 종손들이 살았던 관저이며 현재 중국에서 가장 규모가 크고, 가장 잘 보존 해온 관아와 주택이 융합된 건축단지이다. 공묘는 공자에게 제사를 올린 최초의 장소이다. AC478년에 만들기 시작한 공묘는 2,400 여 년 동안 거의 끊임없이 공자에게 제사를 올렸고 사용시간이 가장 긴 사당이면서 중국과 다른 나라의 많은 공묘(공자에게 제사를 올리는 사당에 대한 통칭)의 모델이기도 하다. 공림은 공씨 가족의 전용묘지이다. 현재까지 이미 2,400 여년을 사용했고

세계에서 가장 긴 역사를 자랑하는 거대한 규모의 가족 묘지이다.

세 번째는 성벽 내부의 공간을 활용한 박물관이다. 명 고성 성벽의 가장 큰 특징은 성벽 안이 비워있다는 것이다. 취푸시는 이 점을 활용하여 성벽 내부의 공간을 박물관으로 활용하였다. 2005년부터 현재까지 모택동 초상휘장 박물관, 중외(中外)술 용기 박물관, 중국구매권(券)박물관, 한나라 초상석박물관, 중외(中外)동전박물관, 성현(聖賢)조각물진열관, 공부 옛 사진 박물관, 명고성계획전시관 및 공맹(孔孟)고향 민속관 등 8개 박물관을 만들었다.

네 번째는 다양한 문화관광 프로그램이다. 취푸시는 현지 자원을 활용하여 문화관광 프로그램을 개발해왔다. 오늘날 공자주유열국(공자가 많은 나라를 두루 돌아다니는 코스) 프로그램, 공부 미식 프로그램, 취푸 민속 프로그램, 공자 고향 수학(修学) 프로그램 등이 시행중이다.

다섯 번째는 유가문화 테마파크이다. 취푸는 공자문화원과 공자육예성(六艺城)이라는 2개의 테마파크를 갖고 있다. 공자문화원은 비명(碑铭)의 형식으로 논어의 내용을 전시하는 공간이며 공자육예성은 유가사상중의 육예를 현대기술을 통해서 재현한 문화체험 공간이다.

2. 취푸 문화창의산업 클러스터

취푸지역은 유교와 공자문화 자원을 활용하여 중국에서 처음으로 문화관광산업을 지역 발전의 주요 산업으로 지정한 도시 중의 하나이다. 지금까지 유지해온 지역 산업 형태는 이미 유교문화를 기반으로 한 산업사슬이 구성되었다. 제2장에서 정리된 문화창의산업 클러스터의 정의에 따르면 취푸지역에서 유교문화를 통해서 기업, 기구, 연구 기관 및 개인 등이 연결이 되어 서로 산업 파트너로서 지속적인 발전을 위한 공간적과 사회적 공동체가 형성이 된 상황이자 문화창의산업 클러스터이 기본 구성 요소를 갖춘 것으로 볼 수 있다.

그러나 취푸시 전부를 문화창의산업 클러스터로 지정할 수 없다. 왜냐하면 새롭게 개척하고 있는 신도시에서는 유교문화의 요소가 뚜렷하지 않고 핵심 산업의 연관 사슬도 표현되지 않기 때문이다. 그래서 취푸 지역에서의 문화창의산업 클러스터의 범위는 위에서 언급한 "삼공(叁孔)"이라는 주요 문화자원을 둘러싼 노나라 고도 성곽 안에 있는 공간으로 볼 수 있다. 우선 취푸지역의 주요 유교문화자원의 60%~70%가 이 구역 안에 있음에도 불구하고 대부분의 개인 박물관과 주요 전시장 또한 이 구역 안에 있다는 것이며 지금까지 개발된 체험 프로그램의 실행 공간이 여기에 자리 잡고 있다.[100] 즉 취푸 문화창의산업 클러스터의 내부요소는 노나라의 고도 안에 있는 요소들로 구성되어 외부 요소는 그 구역 밖에 있는 구성원들과의 관계이거나 주변 환경과의 연관성 등으로 볼 수 있다.

〈그림 5-2〉 취푸 문화창의산업 클러스터 경쟁력 요소 분석

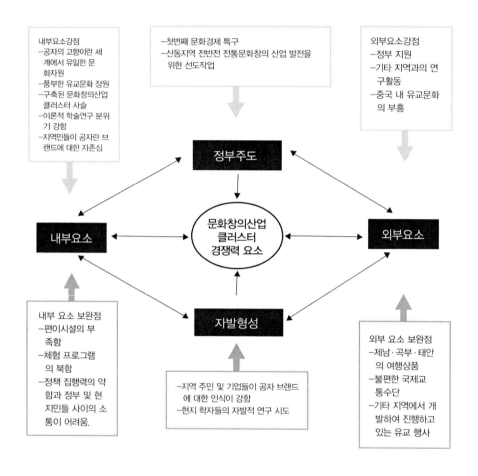

취푸 지역의 유교문화창의산업 클러스터는 20세기부터 시작되었다. 당시 현지민은 문화관광에 대한 개념이 없었고 취푸 지역의 발전 방향은 정부에 의해 적극적으로 주도되었다. 이에 따라 유교와 공자란 브랜드를 통한 서비스업이 이미 현지민의 주요 생활 방

식이 되어 지금은 다시 지역기업과 주민들의 자발적 행위로 되돌아가는 상황이다.

취푸 문화창의산업 클러스터의 내부 요소를 살펴보면 풍부한 유교문화에 관한 유·무형의 문화유산은 물론이고 전 세계의 유일한 브랜드인 공자의 고향이라는 것은 취푸가 갖고 있는 가장 주요한 무기가 된다. 유교의 발원지이기 때문에 많은 유학자들이 찾아온 지역이 되어 산업의 발전을 떠나 공자연구원, 취푸사범대학, 그리고 공자문화대학 등 연구기관들이 이 지역에서의 유교문화 연구 분위기를 만들었다. 그리고 취푸는 중국에서 가장 일찍 문화관광산업을 도시의 주요 경제 발전 전략으로 세운 지역이기도 하다. 몇십년동안 이런 경제 발전 방식은 이미 지역민의 머리와 몸속에 깊이 자리 잡은 상황이며 일종의 생활 방식이 되었다. 문화창의산업 클러스터의 산업 사슬이 자동으로 형성되어 현지민들의 공자와 유교에 대한 자존감도 매우 높은 편이다.

그러나 문화관광산업이 일찍 시작된 반면에 최근 들어 새로운 프로그램의 개발 부재와 편이시설을 구축중인 불편함 등은 내부 요소의 부정적인 요인이 될 것이다. 또한 이외에 문제시 되는 것은 정책 집행력의 부족이다. 지역민들의 유교와 공자에 대한 자존감은 정부 정책에 대한 관심도와 반비례한다. 즉, 현지에서 상위 정부와 지역에서의 기업, 연구 기구, 그리고 주민들 사이에서 소통의 다리가 없는 현황이다.

다시 외부요소를 보면 정부의 지원과 다른 중국과 해외 관련

기구들과의 협동 유교 행사들은 적극적인 요소가 된다. 무엇보다 오늘날 중국에서 유교문화의 부흥은 취푸에게 새로운 비약적인 발전을 실천할 수 있는 기회를 제공하고 있다는 것이다. 하지만 중국의 기타 지역에서도 유교문화의 부흥 추세를 인식하여 많은 지역에서 유교문화관련 행사를 진행 중이다. 이것은 취푸의 지역 발전에 있어서 가장 큰 경쟁 요소가 될 것이다. 더불어 다른 지역보다 불편한 국제적 교통수단은 취푸를 찾아오려는 일반 해외 관광객에게 어려움을 준다. 현재 가장 흔한 관광 코스는 취푸를 포함한 '지난시-취푸시-타이안시'의 스케줄로 구성된 내용이며 이 상품에서 취푸에 머무는 시간은 단지 3~5시간 정도이다. 그렇기 때문에 오히려 취푸의 이미지를 파괴하는 외부적 요인이 될 수 있다.

3. 취푸 주요 기관

중국 공자기금회 기능 분석

(1) 중국 공자기금회의 발전 현황

중국 공자기금회는 국비로 구축된 학술 기금 기구이다. 공자라는 명칭을 사용하는 것은 이 기금회의 주제를 명시하는 바이다. 즉, 중국 국내 내지 해외에서 진행하는 유학과 관련된 학술 연구를 지원하고 학술 행사를 개최하여 기금을 모으고 지지한다. 공자기금

회는 1984년 중국 국무원(国务院)의 지지와 지도하에 베이징에 설립됐고 1996년 8월 산둥성(山东省)의 지난(济南)시[101]로 이전하였다.

중국의 기금회는 공모가 가능한 기금회와 불가능한 기금회로 나눌 수 있다. 중국 『기금회 관리조례』의 제2조와 제3조 내용을 보면 '기금회는 개인 또는 법인, 그리고 기타 조직이 기증하는 재산을 공익사업으로 진행하는 것을 목적으로 설립한 비영리 법인이다.'[102]라는 기금회의 개념과 '기금회는 공중(公众)에게 공모할 수 있는 기금회와 공중에게 공모할 수 없는 기금회로 구분된다. 공모 기금회는 또한 공모가 가능한 지역 범위에 따라 전국 공모기금회 및 지방 공모기금회로 나눌 수 있다.'[103]는 중국 기금회의 분류에 대한 정의를 내리고 있다. 이 조례에 따르면 중국 공자 기금회는 전국 공모기금회에 속하는 비영리 기구로 이해할 수 있다.

(2) 중국 공자기금회의 조직구성 및 주요기능

공자기금회 본부는 베이징에서 지난으로 이전한 후에 베이징과 취푸에서 사무실을 설립했다. 본부의 부서를 보면 직속 부서 및 직책 부서로 나눌 수 있다. 중국에서 부르는 직책 부서는 주도권을 가지면서 하급 기구 및 조직에게 바로 지시를 내릴 수 있는 부서와 위 기구에게서 먼저 허락을 받은 후에 전달 및 집행 관리 역할을 수행하는 부서 등 두 가지로 구분 할 수 있다. 주도권을 가진 직책 부서는 대부분이 정부 기구를 의미하고, 두 번째 유형은 보통 그룹 및 일반 기구에 있는 부서들을 의미한다. 공자기금회의

직책 부서는 두 번째, 즉 위에서 허락을 받고 전달하고 집행 관리를 하는 부서이다.

직속 부서에는 『중국유학연감』[104]의 원고 수집, 편집 및 발행 등을 관리하는 부서와 지시안린(季羡林)[105]연구소 등 유학과 관련된 인물 및 내용을 연구하는 부서가 있다. 또한 외부 기구와의 합작 및 교류를 추진하는 합작 교류 위원회와 전통문화교류 지부 등의 부서가 존재한다. 직책 부서를 보면 유학과 관련된 학술지 및 서적을 출판하는 학술출판부와 외부 행사를 개최하거나 관련된 기구와의 교류를 관리하는 교류 합작부 그리고 기금의 모금과 관리를 책임지는 기금부와 사무실 등의 부서들이 있다. 이러한 조직들은 아래의 〈그림 5-3〉처럼 정리할 수 있다.

〈그림 5-3〉 중국 공자기금회 조직도

출처: 중국 공자기금회 홈페이지: http://www.chinakongzi.org/

지금까지 공자기금회가 추진 해온 업무를 보면 크게 국제 협회의 설립, 학술 행사의 개최 및 연구 성과물에 대한 지원 등 세 가지로 정리할 수 있다.

　　우선 국제 협회의 설립에 있어서 가장 대표적인 사례는 "국제유학연합회(International Confucian Association, 약칭:ICA)"이다. 국제유학연합회는 중국, 한국, 미국, 독일, 싱가포르, 일본과 베트남 등의 나라와 관련 있는 유학 단체들이 공동적으로 발기한 글로벌 유학 연구 단체이다. 1994년 10월 5일 베이징에 설립 되어 1995년 7월 중국 민정부에 의해 법인 등록되었다. 현재 본부는 중국 베이징에 건립 중이다.

　　연구 성과물에 대한 지원은 『중국 공자기금회 문고』, 『공자연구』, 『유풍대가(儒风大家)』등 직접 발행한 연구 도서가 있다. 이외에는 취푸사범대학교와 함께 공자문화대학을 설립하면서 『유학연감』의 편집 및 발행을 공동 작업으로 진행하고 있다.

　　니산(尼山)포럼, 국제유학대회 등 국제 학술 세미나의 개최는 물론이고, 국제공자문화축제와 같은 유학 관련 행사에도 적극적인 참여와 지원을 하고 있다.

　　또한 2012년도 공자기금회의 『연차감사보고서』[106]를 통해서 주요 지출 항목 및 기구의 정체성에 관해 살펴보고자 한다. 보고서에 의하면 자금원은 기부, 정부 지원 및 투자 수익 등의 세 가지로 구분된다. 기부 금액은 약 180만 원(CNY)이고, 정부 지원금은 20만 원(CNY)이며 투자 수익은 150만 원(CNY)으로 표시하고 있다. 투

자 수익은 출판된 서적의 저작권 수익 및 기타 행사 수익 등으로 볼 수 있다. 그리고 지출을 보면 기능 항목 및 연구 항목 그리고 관리 비용 등의 세 가지로 표시했다. 자금원에 있어서는 50%가 기금 모금이고 정부 지원은 불과 5%이다. 비영리 기구지만 직책 부서를 통해서 출판 및 행사 등의 실무를 진행해 약 45%의 수익을 얻고 다시 연구 지원으로 기부하는 형식이다.

그리고 공자기금회의 주요 업무에 관한 정보는 홈페이지 메인 메뉴를 통해서도 알 수 있다.

〈그림 5-4〉 공자기금회 홈페이지 메인 화면

출처: 공자기금회 홈페이지: http://www.chinakongzi.org/

중국공자망은 중국 공자기금회의 홈페이지이며 〈그림 5-4〉의 상단 우측에서 표시한 기금회 홈페이지 메인 메뉴를 보면 기금회 개황, 문화 정보, 학술 전문가, 전통 교육, 기금회 현황, 국학 시야, 온라인 동영상, 유학 화랑, 공자 서재(书斋), 박물관 그리고 대외 교류 등 11개로 분류된다. 이 중에서 실질 업무와 관련된 내용은 7개로 볼 수 있다. 기금회 정보, 문화 정보 그리고 국학 시야, 학술 전문가 및 기금회 현황 등 네 부분은 홈페이지를 통해 정보를 제공한다. 학술 연구와 교육에 관련된 부분은 대외교류, 공자 서재, 온라인 동영상 및 전통 교육 등의 메뉴에 들어있다. 대외 교류는 세미나 개최와 관련된 내용을 담고 있고, 공자서재는 공자 및 유교문화에 관한 저서와 공자기금회가 지원한 연구 도서를 소개하는 내용이다. 그리고 온라인 동영상과 전통 교육은 연구 분야보다는 전통문화에 대한 이해의 교육 영역이다. 박물관은 세계 공자상 사이버 박물관, 공자문화 세계행(世界行) 사이버 박물관 및 지시안린(季羡林) 사이버 박물관 등이 있다. 유학 화랑은 모든 작품이 유학과 관련 있는 것은 아니고 화가에게 제공해주는 일종의 플랫폼으로 볼 수 있다.

앞에서 정리한 내용을 보면 중국 공자기금회는 유학과 관련된 학술 연구 및 성과물 수집과 발행 등을 핵심 업무로 진행해왔다. 유학 행사나 협회의 개최 및 설립에 있어서도 적극적으로 대외 교류를 추진해온 기구로 볼 수 있다.

업무적인 영역을 통해서 학술 연구에 주목하고 유교문화를 산

업화로 진화하려는 추세를 보인다. 이 부분에 대해서 뉴팅타오(牛延濤) 중국 공자기금회 현임 부 비서장 및 부 이사장은 이렇게 설명을 했다. "학술에 대한 연구도 중요하지만, 실천 및 교류를 통한 결합도 중요하다." 얼마 전 시진핑 주석이 올해 개최한 국제유학대회에서 말했듯이 "전통문화란 우리와 직접적인 사회적 관계성을 맺고 사람들에게 긍정적인 영향을 미칠 수 있는 내용들을 시대의 발전과 계승에 따라 선양하면서 새로운 의미를 부여하는 것이다. 우리도 이번 학술대회를 일회성으로 끝내지 않고 새로운 분야에 대한 교류와 합작방안을 모색하고 있다. 예를 들면 유교문화와 관련된 영상물, 애니메이션, 그리고 어린이용 만화 등의 다양한 영역을 현재 검토 중이다."[107]

이처럼 중국 공자기금회는 비영리 기구이기 때문에 산업화될 수 없는 현황이다. 그러나 학술 연구 분야만으로 유교문화의 발전을 지속적으로 추진하기 힘든 상황이란 판단 하에 새로운 발전방향을 모색하고 있다는 것을 알 수 있다.

2) 공자문화대학 및 중국공자연구원

(1) 공자문화대학과 중국 공자연구원의 현황

중국 공자기금회와 달리 공자문화대학과 중국 공자연구원은 모두 취푸에 설립되었다. 두 기구는 유사한 기능을 가지면서도 서로 다른 영역에서 영향력을 발휘하고 있다.

공자문화대학은 취푸사범대학교 내에 설립되었는데 이 기구의 전신은 대학교의 공자연구소이다. 이 교육기구는 중국 공자기금회와 취푸 사범대학교 그리고 기타 중국 국내 및 해외에서 유교문화를 연구하는 기구의 협조 하에 설립했다. 주로 취푸사범대학교를 주축으로 유학에 대한 학술 연구, 중국과 기타 국가의 유학 학술 교류, 그리고 새로운 교육 시스템 등의 내용을 주 미션으로 설정했다.

그러나 공자문화대학의 현황에 대해 취푸사범대학교 역사문화대학의 류칭위(劉庆馀) 교수는 "우리학교의 공자문화대학은 주로 학술 연구 분야에 주목하고 있는데, 실천적인 부분이 조금 미비하다. 그래서 향후 우리는 유교문화산업을 시작하려고 노력중이다."[108]고 이야기했다.

공자연구원은 1996년 중국 국무원의 설립 허가를 받아 2007년 2차 공사가 준공된 후에 공자미술관, 연구센터, 강연실, 세미나실 및 도서관(공사 중) 등 주요 부분으로 구성되었다. 공자연구원은 취푸에 있는 공부(孔府), 공묘(孔庙), 공림(孔林) 등 관광 구역의 인근지역으로 취푸 문화창의산업 클러스터의 핵심지역에 자리하고 있다. 기능별로 크게 다섯 가지로 구분된다. 이 중에서 유학관련 문헌 수집, 학술연구 및 교류 그리고 유학에 관련 디지털 정보화 사업 및 해외 교류 등은 물론이고, 전시와 교육 기능은 공자문화대학과 차별화되는 분야로 볼 수 있다.

교육 기능에 있어서 공자연구원은 좋은 숙박시설을 갖췄고 일

반 연구소보다 경영 시스템을 운영하고 있어서 세미나의 개최나 일반 사회인을 대상으로 진행하는 인성 교육 등 프로그램의 실시는 용이하다는 장점이 있다.

그리고 공자연구원 안에서 공자미술관과 전시관이 따로 설치된 상황이며 학술 교류 외에는 유교문화와 관련된 예술품 전시, 그리고 일반 작품 전시까지 이곳에서 진행하고 있다. 공자미술관과 전시관의 활용에 있어서 현임 지앙지량(江继良)관장은 이렇게 표현했다. "공자미술관은 지금까지 주로 국내 예술가들의 작품을 전시해왔다. 해외 예술가들과의 교류가 거의 단절된 상황에서 2013년 처음으로 한국과 함께 '제1회 한중 공자문화서예대전'을 개최했고, 이러한 국제교류를 통해 앞으로 더욱 활발한 활동을 펼치고자 한다. 다른 연구기구와 달리 우리는 체계적인 경제운영시스템을 갖추었고 더 많은 교류 및 합작의 가능성을 예견해 본다. 이와 관련하여 해외, 특히 한국과의 교류에서 소통의 가교가 필요할 것이다."[109]라고 이야기 했다.

(2) 공자문화대학과 중국 공자연구원의 조직과 기능

두 기구 업무의 유사점과 차이점에 대해서 기구 홈페이지를 통해서도 이해할 수 있다.

〈그림 5-5〉 공자문화대학 홈페이지 메인 화면

출처: 공자문화대학 홈페이지: http://www.qufuconfucius.cn/

〈그림 5-6〉중국공자문화연구원 홈페이지 메인 화면

출처: 중국공자문화연구원 홈페이지:http://www.chinaconfucius.cn/

〈그림 5-5〉와 〈그림 5-6〉을 보면 공자문화대학 홈페이지의 8개 메인 메뉴 중에서 국학교육 및 문화예술 분야가 실질 업무로 분류되는 내용이다.

중국공자연구원 같은 경우 8개의 메인 메뉴 중에서 정보의 제공 및 교류 영역은 5개이고 나머지 3개는 대학원생에 대한 교육 과정, 유학 기지란 명칭으로 진행하고 있는 양성과정과 취푸에서 실행하고 있는 다양한 프로그램과 관련된 정보이다. 마지막 하나는 공자연구원에서 발행하고 있는 『공자문화』란 학술지의 투고 및 편집과 발행 등에 관한 내용이다.

홈페이지 내용을 통해서 공자연구원은 학술 연구 외에 양성과정 및 현지에서 진행하고 있는 프로그램에 참여하고 있다는 것을 알 수 있고 공자문화대학은 학술 연구에 집중하고 있다.

앞의 내용을 보면 두 기구 모두 학술 분야에 주목하고 있다는 것을 알 수 있다. 공자문화대학은 연구에 집중하고 있고, 공자연구원은 조금 더 다양한 분야, 특히 경영 시스템이 갖춰 있기 때문에 실용성이 강한 분야에 주목하고 있다는 차이점을 보인다.

4. 공자학원

공자문화대학과 공자연구원은 국내에서 학술 연구와 유교문화 관련 산업화 업무를 진행하는 기구이다. 공자학원은 처음부터 국

내가 아닌 해외를 대상으로 중국문화의 보급화를 위해 설립하였다. 취푸 문화창의산업 클러스터의 활성화 방안을 모색하는 과정에서 중국 내의 소통과 기반은 물론이고, 해외와의 교류가 빈번하게 이루어져야 오늘날 같은 글로벌 시대에서 지속 발전 가능한 실현 방안을 찾을 수 있을 것이다. 그래서 여기서는 현재 사무실만 두고 있는 취푸 지역 공자학원의 현황 및 의미에 대해서 검토하여 취푸 문화창의산업 클러스터의 활성화 방안에 있어서의 의미를 찾으려고 한다.

1) 공자학원 현황

공자학원은 해외에서 중국어교육을 통해 중국전통문화를 보급하여 홍보하는 기구로서 중국 국가한어국제보급지도팀사무실(国家汉语国际推广领导小组办公室)의 관리를 받고 업무를 추진하고 있다. 일반적으로 '한빤(汉办)'이라고 줄여 부르며, 중국 교육부 소속 기구로서 주로 공자학원을 관리하면서 해외에서 중국어와 중국 전통문화의 보급을 추진하는 업무를 수행하는 국가 부서이다. 한빤은 원래부터 존재한 국가 조직이 아니기 때문에 해외에서 중국어와 중국문화를 알리기 위해서 설립했고 이 조직을 구성된 주요 부서는 총 12개가 있다. 즉 국무원사무국(国务院办公厅), 교육부(教育部), 재정부(财政部), 국무원교보사무실(国务院侨务办公室), 외교부(外交部), 국가발전과 개혁위원회(国家发展和改革委员会), 상무부(商务部), 문화부(文化

部), 국가광전총국(国家广播电影电视总局), 국가신문출판총서(国家新闻出版总署), 국무원신문사무실(国务院新闻办公室), 국가언어문자작업위원회(国家语言文字工作委员会) 등이 있다.

기구 설립의 주지는 "세계 각 지역에서 중국어에 대한 이해를 높이고 중국과 기타 국가 간의 교육 교류를 추진하여 세계 다원화된 문화의 발전 및 교류를 추진 한다."[110]는 내용이다. 그리고 합작학교나 기구와의 교류 과정에 주로 중국어교육, 중국어강사교육, 중국어교육에 필요한 서적이나 기타 관련 자료의 제공 및 중국어강사 자격증발급 등 교육 관련 내용 및 기타 중국의 전통문화 교육과 정보 제공 등의 서비스 업무를 제공하고 있다.

공자학원 홈페이지에서 공개한 자료에 의하면 2014년 10월까지 전 세계 119개 국가와 지역에서 471개의 공자학원을 설립했다. 아시아 지역에서는 102개, 아프리카 지역에서 42개, 유럽에는 158개, 그리고 미주에는 152개와 오세아니아에서 17개를 설립했다.

공자학원의 본부는 베이징에 설립되었는데 주로 전 세계 공자학원의 관리 업무 및 운영 시스템 유지, 개선과 평가 업무를 수행하고 있다. 자세한 내용을 보면 공자학원 설립 평가기준의 설치 및 공자학원 설립 여부의 관리, 각 지역에 있는 공자학원의 프로젝트 진행 여부 및 예산지출, 공자학원에 대한 인적자원 및 교육 서비스 제공, 관리자 및 일반 사무직 인원의 파견, 공자학원 세미나 개최 등의 업무들이 있다.

1) 공자학원의 조직구성 및 설립절차

공자학원 본부의 조직도는 아래 〈그림 5-7〉처럼 정리할 수 있다.

〈그림 5-7〉 공자학원 본부 조직도

출처: 공자학원 본부 홈페이지: http://www.hanban.edu.cn/

본부는 총 19개의 부서로 구성된 것을 〈그림 5-7〉을 통해 알수 있다. 이 중에서 일반 사무를 관리하는 부서는 종합부, 회계부, 재무부 그리고 종합사무부 등 4개이다. 공자학원의 발전 방향 및법률에 관한 부서는 발전계획부, 정책법규부, 그리고 교류사무실로 볼 수 있다. 인사 관련 부서는 인사부, 교강사부, 지원자사무실등 3개로 구성되었고 직접 각 지역의 공자학원을 관리하는 부서가아시아, 유럽 그리고 미주와 오세아니아 등 3개이다. 지원 및 서비

스 제공 부서는 교재부, 시험부, 장학금 사무실이 있으며 문화와 교류에 있어서는 종합문화부, 대외사무실, 교류사무실 그리고 한학연구소 등 4개가 있다. 여기서 종합사무부는 물자의 조절 및 관리와 배분 등의 업무를 맡은 부서이고 종합부는 공자학원 본부 내외의 전반 업무를 수행하는 부서이다. 그리고 대외사무실과 교류사무실의 차이점은 대외사무실은 해외와의 연락 및 교류와 합작을 추진하는 부서이고, 교류사무실은 국내에 있는 연구 기구와 교육기구 그리고 기업과 기타 단체 등과의 교류를 추진하는 기구이다.

앞에서 언급한 다른 세 기구와 달리 공자학원의 홈페이지는 한빤(汉办)과 함께 운영하고 있는 상황이며 메인 메뉴에 있어서도 공동업무에 주목할 수 있다.

〈그림 5-8〉 공자학원 홈페이지 메인 화면

출처: 공자학원 홈페이지: http://www.hanban.org/

공자학원 홈페이지 메인 화면을 보면 다른 세 기구가 훨씬 많은 업무 내용을 소개하고 진행하는 현황이다. 뿐만 아니라 해외에 중점을 두고 있는 기구이기 때문에 다른 기관과 유사한 연구나 일반인을 대상으로 하는 전통문화 교육 영역은 있지만, 교강사 영상과정 및 중국어 능력 시험, 그리고 장학금 등의 내용은 공자학원만이 운영하고 있는 프로그램들이다.

여기서 공자학원 본부의 규정 내용 및 공자학원 설립의 신청 절차에 관한 내용을 살펴보겠다.

우선 공자학원의 규정은 한빤(汉办)사무실에서 발포한 내용이며 총 7장의 내용과 부칙으로 구성되었다. 7개 장은 총칙, 업무범위, 본부, 설립, 경비, 관리 그리고 권리와 의무 등의 내용들을 포함한다.

총칙의 제4조와 제5조의 내용을 통해 공자학원이 "해외에서 중국어와 중국 전통문화 교육 및 교육과 문화의 국제 교류를 이루기 위한 비영리 교육 기관"[111]이라 정의할 수 있다. 그리고 공자학원의 업무범위는 제2장 제11조에서 "1. 중국어 교육, 2. 중국어 강사 교육 및 중국어 강의 관련 자원 제공, 3. 중국어능력시험 및 중국어강사자격증 시험을 실시함, 4. 중국 문화 교육 및 정보 교류, 5. 중국과 기타 국가의 언어 및 문화교류를 추진하는 업무" 등 다섯 개로 규정했다.

그리고 공자학원을 설립하기 위한 신청절차는 〈표 5-5〉처럼 정리할 수 있다.

〈표 5-5〉 공자학원의 설립 신청 절차

대분류	세부항목
신청자 조건 확인	신청기구 소재 지역에서 중국어와 중국문화에 대한 교육 수요가 있는지
	공자학원을 설립하는 데 필요한 인력자원, 공간 및 시설 등은 완비되어있는지
	필요한 자금과 안정적인 수익이 있는지
신청서류	기구 책임자가 서명한 신청서
	기구 소개, 학원 설립의 공간 및 시설, 운영 기획, 경비 관리 기획, 기타 공자학원 본부에서 요구한 서류 신청기구가 중국 국내 교류중인 교육기구가 있는 경우에 신청 시 첨부해서 요구할 수 있다.
서류 제출	직접 베이징에 있는 공자학원 본부에 제출할 수 있고, 현지 중국 영사관 교육부에 제출 할 수도 있다.
제출 서류 심사	서류 심사 및 실사팀 현지 탐방
설립 인증	본부와 신청기구는 『공자학원을 공동으로 설립하는 것에 관련한 협의서』를 작성하고 서명한다.
설립	신청기구와 중국 교육기구는 『집행 협의서』를 서명한 후에 실시한다.

출처: 한빤사무실 홈페이지: http://www.hanban.edu.cn/

한빤에서 발포한 신청 절차의 내용을 보면 두 가지의 잠재 의미를 알아볼 수 있다. 첫 번째, 해외 기구는 대학교라는 개념이고 두 번째, 국내의 대학교와 교류를 이루거나 추진을 해야 한다는 의미가 있다.

해외 교육 기구의 자격에 있어서는 명백히 이야기를 안 했지만 공간과 교육 인력자원의 완비는 일반 개인 교육 사업체가 구비하기 힘든 조건이다. 안정적인 수익 모델도 신청 기수의 급을 높여주는

데 의미가 있다고 볼 수 있다. 그리고 한빤이 설립한 입지 중의 하나가 해외와의 활발한 교류일 것이다. 하나가 여러 기구와의 교류 모델보다는 한빤이라는 플랫폼을 통해서 해외의 대학교와 중국의 대학교를 연결한 후에 다원화된 교류의 장을 열고자 하는 것이다.

3) 공자학원의 의미와 기능

세계에서 수많은 공자학원이 설립된 것에 따라 좋은 평가와 성과를 가져왔지만 또한 많은 부정적인 여론들이 나타나고 있다.

우선 공자학원의 기능을 보면 크게 문화교류 기능과 사회 자원 활용 기능으로 구분할 수 있다.

사회 네트워크는 사회 구성원, 즉 인간 사이의 특정한 관계(친근, 먼, 파트너, 적대 등의 관계)를 의미하는 일종의 사회자원이라고 볼 수 있다. 이러한 사회자원은 일상생활 영역에서 인간들의 다양한 행동들을 제약하고 조절하는 비제도적인 시스템으로 이해할 수 있다.[112] 사회 네트워크는 사회학의 중요한 연구 분야로서 서구에서는 주로 사회관계의 출발점에서 이 분야를 연구하고 있다. 즉 사회 네트워크는 특정한 개인들 사이의 독특한 연관성을 의미하고 고정된 집단 내부에서의 개인과 개인 간의 대체할 수 없는 서로의 연관성을 강조한다. 또 다른 시각에서 사회 네트워크 안에서 사회 구성원들을 연결해줄 수 있는 모델이며 사회 구성원 사이의 특정한 사회 구조를 강조하기도 한다.[113] 그러나 급격한 디지털 기술의

발달과 글로벌화 시대의 도래가 사회 네트워크의 범위 및 경계선을 점차 모호하게 만들고 있다. 이미 지리 공간과 문화 배경 등의 제한을 넘은 상황이다. 구성원들 사이의 관계라는 의미가 아닌 디지털 기술을 통한 정보의 교환 및 글로벌 시대의 서로 다른 집단 간의 교류까지 포함한 현황이다.

이러한 글로벌화된 사회 네트워크 환경에서 사회자원의 의미도 확장되었다. 공자학원의 설립은 원래 분산된 전 세계의 중국어 교육자원들을 한 곳으로 모아서 다시 필요한 구역에 재배치하는 새로운 모델을 구축한 것이다. 이는 사회 자원의 활용에 있어서 중요한 의미를 가진 형식이다. 여기서 활용된 사회 자원은 중국만이 아니고 중국어 교육이 필요한 지역의 현지 사회 자원의 낭비 상황을 개선하고 실용성이 있는 교육 모델과 인력자원을 배치할 수 있는 글로벌 교육기구의 모델을 제시하고자 함이다.

사회 자원의 배치 및 활용의 기능 외에 문화 교류의 기능도 공자학원이 설립된 중요한 의미이다. 문화 교류에 있어서 첫 번째 업무는 바로 중국어 교육이다. 한빤에서 직접 편집하고 제공한 중국어교재를 사용해서 중국어 강의를 개설하는 것은 언어의 보급뿐만 아니라 그 나라의 문화를 교재를 통해서 전달하는 것이다. 현지 출판사가 제작한 교재들은 다소 현지화가 되었기 때문에 진정한 중국문화를 소개하기 힘들다. 그래서 중국 정부기구에서 직접 제공하는 교재가 이러한 실수가 거의 없을 것임에도 불과하고 오리지널 중국 표준어를 배울 수 있는 기회를 제공한 것이다.

두 번째는 대학교 간의 국제 교류를 추진하는 것에 있다. 앞에서 언급한 바와 같이 한빤은 공자학원의 설립을 통해서 해외에서 중국어 교육만을 추진하는 것이 아니라 중국 대학교들이 해외 대학교와의 교류를 진행할 수 있는 기회를 제공하고 플랫폼을 만들어주는데 목적이 있다. 대학교 간의 실질 교류를 통해서 양국 미래 인재의 교류를 이루는 교육 시스템과 양 나라의 전통 문화와 현대 사회 문화를 깊이 교류할 수 있는 좋은 기회로 볼 수 있다.

긍정적인 의미 외에도 공자학원이 새로운 모델을 제시하고 발전해왔기 때문에 많은 부정적인 여론도 초래했다.

중국 국내에서의 가장 큰 이슈는 바로 공자학원이 해외에 중점을 두고 있는데 국내에서의 수요에 대한 대책 방안을 세우지 않고 실시하지도 않는 다는 것이다.

해외에서 공자학원을 설립할 때 공자학원 본부와 현지 기구는 50:50의 형식으로 구축한다. 더 나아가 공자학원은 비영리 교육기구이기 때문에 수익이 생길 경우에도 다시 공자학원의 운영에 투입하는 운영 시스템이다.[114] 그러나 중국 국내 학계에서는 국내 가난한 구역들에 아직 학교가 없는 곳이 많은데 먼저 국내의 상황을 해결하거나 동시에 진행해야한다는 주장의 여론들이 한 동안 이슈가 되었다.

공자학원의 설립 목적은 해외에서 중국어와 중국 전통문화를 보급하는 데 있다. 때문에 지금까지 추진해온 방식과 개발한 프로그램들은 초기와 다르지 않았다. 단, 시대와 국내 사회의 발전에 따라 일부 학자들은 공자학원의 설립 입지에 대해 의문이 생기면

서 동시에 이러한 여론이 나타나기 시작한 것이었다. 이 부정적인 의견 뒤에는 공자학원의 명명과 실질 업무의 일치성에 대한 의문점이 함께 제기된 것이다.

공자는 중국 교육의 시조이며 공자란 문화 브랜드를 활용해서 중국어와 중국 전통문화 교육 사업을 추진하는 것은 틀린 방법이 아니다. 그러나 공자가 만든 유교 사상의 중요한 요소인 "인의예지신(仁义礼智信)"은 현재 진행하고 있는 교육 프로그램 중에서 하나도 표현되지 않고 있다. 반대로 중국 국내의 경제적 성장과 발전은 빠르게 진행되는 반면에 문화와 수양, 그리고 인성 교육이 많이 뒤처지고 있는 현황이며 해외보다 중국 국내에서 더 공자학원의 도움이 필요하다는 것은 앞에서 언급한 해외보다 먼저 국내의 문제점을 해결해야하는 주장의 제기 배경으로 볼 수 있다.

이러한 부정적인 여론들은 공자학원 자체를 부정하는 것보다는 이를 통해 공자학원이 최초에 실행한 운영 시스템은 이미 시대의 발전과 맞지 않다는 점을 지적한 것으로 볼 수 있다. 즉, 공자학원이 설립한 처음의 뜻을 바꾸기보다는 글로벌 시대에 맞는 다양하고 적극적인 운영 시스템의 개선이 필요한 시점이다.

앞에서 분석한 바와 같이 공자학원은 중국 국내보다는 해외의 발전을 더 중요시하는 유교 및 공자문화를 기반으로 한 정부 기구이다. 그러나 해외에서 진행하고 있는 행사와 발전에 대해서 해외에서 일부분의 부정적인 여론이 나오는 뿐만 아니라 중국 국내에서도 부정적인 의견을 제시하고 있는 현황이다.[115] 공자학원 본부

는 역시 이 문제점을 극복하기 위해서 국내에서의 발전 가능성을 모색하고 있는 현황이다.

해외 발전을 중심으로 추진해온 공자학원은 국내에서 발전할 경우 앞에서 분석한 사회 네트워크의 측면과 문화교류 등 활용 가능한 요소 외에 또한 "문화 수양 과정"과 "정학(政学)"의 융합을 이룰 수 있는 기능이 있다.

여기서 의미하는 문화 수양 과정은 의미 그대로 중국 문화에 대한 수양을 기르는 과정이다. 공자학원은 지금까지 해외에서 주로 중국어 과정을 개설하고 있다. 이 과정은 중국에서 개설하는 것은 적합하지 않을 것이며, 이와 반대로 중국 전통문화의 부흥을 추진하려는 중국 정부의 입장에서는 중국 국민에게 전통문화를 편하게 접근하고 받을 수 있는 과정이 필요한 현황이다.[116] 취푸는 공자가 탄생한 지역이며 공자학원이 다시 중국에 정착하는 구역을 선정할 때에는 취푸가 가장 적당할 것이다. 문화자원의 유사성과 유일성 외에 또한 교육의 뿌리를 되찾는 의미를 통해서 취푸 지역에서 우선 기구와 과정을 설립하는 것은 올바른 방법이다.

지금 중국 많은 연구소에서 문화창의산업에 관한 정책을 연구하고 있다. 그러나 지금까지의 연구는 연구일 뿐이나 아직 성공적으로 실천한 곳이 많지 않다.[117] 공자학원은 정부기구이면서도 교육기구이다. 공자란 브랜드를 활용한 것은 또한 정부가 이 기구를 교육의 장으로 설정한 것을 알 수 있다. 공자학원을 통해서 정책과 학술을 융합하는 것은 앞에서 언급한 중국 정부와 학계 간의 소

통 문제를 해결할 수 있으며 이를 통해서 정부–기업–지역민의 소통을 연결할 수 있는 돌파구가 될 것이다.

5. 취푸 문화창의산업 클러스터 전략

취푸는 중국 국무원에서 처음으로 발표한 24개 역사문화 명성(名城) 중의 하나로서 공자 문화자원을 가지고 관광산업에 있어서 주목할 만한 발전의 성과를 얻었다. 그러나 오래된 문화관광지로서 최근 몇 년 동안 대두되는 관광 상품의 노화, 관광객 체류시간의 단축, 서비스 품질의 저하 등의 문제는 모두 취푸시의 문화원형형 문화창의산업 클러스터 발전을 저해하는 장애물이다. 취푸시의 현황과 문제점을 파악하기 위해, 우선 〈표 5–6〉 취푸시 문화원형형 문화창의 산업 클러스터 구성 SWOT 분석을 통해서 현재 취푸시가 가지고 있는 문제에 대한 개선점을 제시하고자 한다.

〈표 5–6〉 취푸시 문화창의산업 클러스터 SWOT 분석

강점	위기
상징적인 유일한 문화자원 기존 방문 관광객	편의 시설의 부족함 정부 주도의 취푸시 산업과 일치한 전반적인 발전 계획의 부족함.
기회	위협
중국정부가 유교문화에 대한 인증 공자학원의 설립 및 유교세미나의 개최	창의적 인적자원의 부족 기타 지역의 유사 산업 모델의 나타남

강점 요소를 보면 우선 유일한 전통 문화자원은 그야말로 중국에서 "삼공(叁孔)"이라고 부르는 공부, 공림, 공묘 등 공자와 유교문화에 관한 문화자원이다. 중국의 다른 지역에서도 현재 유교문화에 관한 축제, 행사 및 교육 기구 등을 설립하고 있다. 하지만 취푸가 가진 공자 관련 문화자원은 다른 곳에서 실천할 수 없는 유일한자원이다. 그래서 유교문화에 깊은 관심을 갖고 있는 고정 방문객수를 유지할 수 있다. 이러한 현지 문화를 상징할 수 있는 문화자원과 기존의 방문객 수를 통해서 지역 문화창의산업 클러스터 네트워크를 전반적으로 활성화 시킬 수 있는 기반을 만들 수 있다.

그리고 위험요소를 보면 먼저 문화유산에 대한 보호와 관광산업의 개발 간의 모순점이다. '공부(孔府), 공묘(孔庙), 공림(孔林)'은 핵심 관광자원이지만 보다 중심지역의 많은 면적을 차지했기 때문에 남아 있는 공간이 매우 적은 편이다. '공부(孔府), 공묘(孔庙), 공림(孔林)'의 관광객은 다른 관광장소의 관광객 수의 통합 수보다도 훨씬 많은 현황이다. 또한 성수기, 예를 들면 구정, 5월 1일, 10월 1일 등의 기간에는 관광객들이 한꺼번에 집중적으로 방문한다. 다른 계절에는 관광자원을 거의 방치하고 있는 실정이다. 이 때문에 취푸 관광산업은 경제적으로 핵심 관광산업에 대한 기대감이 매우 크다고 할 수 있다. 그러나 오히려 하나의 문화자원에만 집중하는 것은 다른 관광자원으로부터 퇴행 될 수도 있다. 또한, 핵심 관광산업의 관광 구역 시설과 복원 사업이 부족한 상태이다. 금년에 취푸시가 핵심 관광자원의 관련 시설에 무관심해진 데는 많은 관광

객이 취푸에 머물지 않고 다른 지역으로 옮겨간 것이 큰 이유라고 할 수 있다. 취푸시의 관련 시설은 취푸성의 성벽과 성 안에서 공부를 둘러싼 오마사가(五马祠街), 누항가(陋巷街), 고루가(鼓楼街) 등에 대한 복원사업 외에는 호텔, 식당 그리고 휴식 장소 등의 시설들도 오래된 시설들을 그대로 사용하고 있다. 심지어 핵심 관광구역 외의 주민단지보다 더 못 한 상황도 있다. 즉, 핵심 구역의 시설들은 대부분 1970~80년대에 만들어진 건축물이기 때문에 역사급 시설과 문화 체험을 할 수 없을 뿐만 아니라 현대인이 편하게 쉴 수 있는 시설도 아니기 때문에 관광객에게 편안함을 주기 힘든 상황이다. 마지막은 관광산업자원에 대한 통합적인 기획의 부족이다. 핵심 관광자원을 많이 활용하고 있지만 주변의 수많은 다른 관광자원들을 방치하고 낭비된 상황이며 오는 관광객에게 다양한 선택을 주지 못하고 있는 현황이다.

기회요소를 보면 현재 중국 중앙정부에서 "중국문화를 널리 파급하고 중화민족이 공유할 수 있는 정신문화적 가원(家园)을 만들자."라는 정책을 발표한 후에 산둥(山东)성 성정부도 이에 동참하는 "공자문화브랜드의 선도역할을 활용하자."라는 계획을 세웠다. 이 정부의 정책들은 모두 취푸지역을 한 단계 더 발전시킬 수 있는 기회를 제공하고 정책적으로 보다 지역이 성장할 수 있는 계기가 될 것이다. 그리고 공자학원의 설립과 활동을 통해서 공자의 이름을 해외에 알리는 기회가 되었다. 공자가 중국 문화의 상징으로 홍보되어 취푸의 국제 지명도를 높이고 해외 관광객을 유입 시키는 중

요한 역할을 했다. 또한 유가문화와 공자와 관련된 학술적인 세미나의 개최로 학자뿐만 아니라 이 전문가들을 따라온 학생과 세미나를 통해서 취푸에 대한 잠재적인 홍보효과를 기대할 수 있으며, 앞으로 취푸 관광산업의 발전의 중요한 기회가 될 것이다.

마지막으로 위협요소 중에서 가장 큰 위기로 꼽을 수 있는 것은, 바로 전문적인 인적자원의 부족이다. 관광종사자보다는 취푸시의 문화창의산업과 관련하여 기획력을 가진 인재의 부족은 인적자원에 대한 교육 시스템과 연구·개발 등 지역 발전 추진에 영향을 미칠 수 있지만 아직까지 많이 부족한 편이다. 취푸시는 현재 신구(新区)개발을 위해 주력해 오고 있다. 하지만 신구의 개발이 문화자원의 소재지와 거리가 있기 때문에 도시의 브랜드인 공자문화자원을 활용하거나 발전할 수 없는 계획을 세우는데 위협요소로 작용하고 있다. 즉, 신구의 콘텐츠와 현재의 핵심 지역과의 연관성이 중요하지만 이 점이 간과되고 있다. 중국 관광산업의 급속한 발전으로 주변 지역들이 문화관광의 경제적 가치에만 힘을 쏟아 대량으로 유사한 상품을 기획하고 있기 때문이다. 예를 들면 공자에 대한 제사활동과 공묘의 건설 등은 모두 취푸의 관광산업을 위협하고 있는 요소들이다.

위에서 분석한 내용을 기반으로 아래와 같은 네 가지의 대응 전략을 제시하고자 한다.

〈표 5-7〉 취푸 문화창의산업 클러스터 SWOT 분석 대응 전략

SO	WO
중국에서 유교문화의 부흥을 활용한 국제 세미나 및 전시의 개최.	인력자원 양성을 위한 취푸사범대를 통하여 국제 교육 교류의 추진.
ST	WT
국가정부, 성정부와 현지 연구 기구, 기업 및 지역만 간의 소통을 이루어주고 현지 유교문화사업을 추진할 수 있는 기구를 설치함.	체험형 관광 프로그램과 구역개발을 통한 지속가능한 자생력 확보.

　　강화전략을 보면 중국에서 유교문화가 이미 새로운 문화창의 산업의 유행이 된 기반에서 지속발전을 위한 국제 세미나와 전시 회를 통해서 해외 선진 문화창의산업 기획 마인드를 얻으면서 취 푸 현지의 전시산업을 발전할 수 있는 전략으로 제시했다. 전시산 업은 유교문화의 부흥과 마찬가지 새로운 유망산업으로서 많은 지 역에서 주목을 하고 있다. 그러나 유교와 관련된 전시나 세미나를 취푸에서 개최하는 것은 명실상부한 것이기 때문에 추진의 가능성 이 높고 효과에 있어서도 매우 뚜렷할 것이다. 이에 대한 좋은 사 례가 바로 취푸국제공자문화축제 기간에 개최하는 국제유학학술 대회를 예로 들 수 있다. 그러나 일 년에 한번 개최하는 것은 현지

문화창의산업의 발전에 있어서 부족한 상황이다.

극복 전략에 있어서 취푸 문화창의산업 클러스터의 발전에 필요한 현지 수요와 국가 등 상위 정부 기구와의 교류를 진행하고 실질 사업과 산업을 추진할 수 있는 기구를 설치하는 방안을 제시하고자 한다. 한국의 안동 같은 경우는 한국국학진흥원이 이 역할을 수행하고 있다. 취푸의 상황을 보면 정부 기구, 연구소, 기업 및 지역민 등 서로 자신의 목표를 성취하기 위해서 따로 발전하고 있는 상황이다. 이러한 상황은 자원의 낭비인 동시에 오히려 취푸 전반에 걸쳐 지속가능한 발전의 걸림돌이 될 것이다. 그래서 안동의 한국국학진흥원과 같은 기구가 필요하다. 아직까지 중국 국내에 유사한 기구가 없기 때문에 기구의 설립은 또한 다른 전통문화의 테마로 도시 발전을 추진하는 지역에게 시범 모델이 될 것이다.

보완 전략에 있어서 인력자원의 양성을 위한 국제 교류를 추진하는 방안을 제시했다. 여기서 언급하고자 하는 인력자원은 일반 기획자보다는 고급 인력을 의미하는 것이다. 즉, 특수한 기능을 가진 기획자나 대학원생 이상의 인력을 의미한다. 마지막 방어전략은 취푸 문화창의산업 클러스터의 자생력을 키우고 지속발전 가능한 요소를 개발하는 것이다. 이를 위해 전통문화 체험 프로그램을 개발하는 방법을 제시했다. 현재 방문객들이 취푸에 머물지 않는 것은 여행사 관광 상품 설정의 문제도 있지만 취푸에서 방문객들이 전통문화를 느끼면서 취푸만의 매력을 체험할 수 있는 프로그램이나 공간이 없기 때문이다.

장주 ⎯⎯

91) 현급시(县级市): 중국 행정 구분의 명칭이다. 현(县)급 행정 급에 속하는데 시보다는 한 급
 낮은 행정 계급이다. 그러나 1983년부터 많은 현들이 경제발전을 추진하면서 시로 승급
 했는데 기타 조건이 안 맞는 경우에 현급시로 지정된다. 지금의 취푸시는 산둥성 지영(济
 宁)시의 관할을 받고 있다.

92) 진(镇)과 가도(街道): 진은 한국의 군과 유사한 행정 등급, 가도는 한국의 동과 같은 행
 정 등급이다.

93) 동차(动车)와 고철(高铁): 동차와 고철은 일반적으로 250km 이상의 속도로 이동하는
 KTX같은 열차를 의미한다.

94) 취푸시 시정부 홈페이지(http://www.qufu.gov.cn/) 내용 참조.

95) 위와 같음.

96) 인터뷰, 중국국제공자문화촉진회 사무실(취푸), 중국국제공자문화촉진회(中国国际孔子文
 化促进会) 회장, 싱쉐쿤(邢学坤), 2014.06.20.

97) 유네스코세계문화유산홈페이지(http://whc.unesco.org/) 참조.

98) 취푸시정부 사이트: http://www.qufu.gov.cn/ 참조.

99) 인터뷰, 중국 공자연구원 공자미술관, 공자미술관 지앙지량(江继良)관장, 2014.10.23.

100) 취푸시 시정부 홈페이지: http://www.qufu.gov.cn/ 참조.

101) 지난시는 산둥성 성정부 소재 도시임.

102) 中国民政部,『基金会管理条例』, 2008.

103) 위와 같음.

104)『중국유학연감』은 중국 내부와 해외에서 진행하고 있는 유학에 관련 학술 연구물을 모집
 하고 출판하는 유학 학술지이다.

105) 지시안린(季羡林), 1911.8.6~2009.7.11, 중국 산둥성 랴오청(聊城)시 출신인 중국 저명
 한 동양학 학자이다. 베이징대학교 부총장, 중국사회과학원 남아시아 연구소 소장, 중국
 과학원 철학사회과학부 위원 등 많은 중요 학술 발전의 역할을 수행하였고, 다양한 살아
 지고 있는 언어에 대해서 전문 연구를 진행해온 언어학자이기도 하다.

106) 中国孔子基金会,『中国孔子基金会2012年审计报告』, 2013.05. 참조.

107) 전화 인터뷰, 중국 공자기금회 현임 부 비서장 및 부 이사장 뉴팅타오(牛廷涛), 2014.11.15.

108) 인터뷰, 취푸사범대학교 연구실, 취푸사범대학교 역사문화대학 류칭위(刘庆馀) 교수,
 2014.10.23.

109) 인터뷰, 중국 공자연구원 공자미술관, 취푸공자미술관 지앙지량(江继良)관장, 2014.10.23.

110) 공자학원 본부 홈페이지: http://www.hanban.edu.cn/

111) 国家汉语国际推广领导小组办公室,『孔子学院章程』, 중국교육신문망
 (http://world.jyb.cn/gjzl/200903/t20090316_255438.html), 2009.03.

112) 邓伟志, 秦琴,『关于社会资源网络配置的新认识』,『河北学刊』, 2004(1), pp.122~130.

113) 宁继鸣, 孔梓, 「社会资源的聚集于扩散」, 『理论学刊』, 2012(12), pp.76~80.

114) 吴瑛, 『孔子学院与中国文化的国际传播』, 浙江大学出版社, 2013, pp.254~257 참조.

115) 吴瑛(2013), 위와 같음, pp.97~98 참조.

116) 전화 인터뷰, 중국 공자기금회 현임 부 비서장 및 부 이사장 뉴팅타오(牛廷涛), 2014.11.15.

117) 王毅, 陆扬, 『文化研究导论』, 復旦大学出版社, 2007, pp.58~59 참조.

PART 6

취푸(曲阜)
문화창의산업
클러스터
비즈니스 모델

●●● 제1절

취푸(曲阜) 문화창의산업 클러스터 개선점

중국은 상징적인 전통문화자원을 활용한 대표 관광도시로서
그중에서도 취푸시는 일찍이 문화관광을 실행해왔다. 국가와 산
둥성의 전폭적인 지원 아래, 전통문화자원 선도 지역으로 자리매
김 하였다. 그럼에도 많은 문제점이 드러났다. 지역의 문화관광차
원의 문제점을 해결하기 위해 아래와 같이 다섯 가지의 개선점을
도출하였다.

첫 번째, 문화관광의 환경에 대한 파괴가 심각한 상황이다.

앞서 강조 했지만 전통문화가 주된 문화관광산업은 급속한 경
제발전 때문에 문화적 분위기의 파괴 요인이 된다. 이에 대해 주
로 세 가지 측면으로 파악할 수 있다. 하나는 주요 관광지역인 공
부(孔府), 공묘(孔庙), 공림(孔林) 등 핵심 관광구역 주변의 주요 거리
인 양 측의 공간을 전통문화 분위기와 상이한 상가가 차지한 것이
다. 이것은 관광지역의 문화 분위기를 저해시키는 것이다. 다음은
관광지 내부와 외부에 있는 현대식의 간판, 건축물, 그리고 잘못
된 정책 수립으로 녹화 지대가 관광지 공간을 침범한 사례이다. 마
지막은 취푸성 성벽의 파손이 심각해 성 안에서 거주하는 정주민

이 떠나는 상황이다.

두 번째, 전반적인 마케팅 의식과 계획이 부족한 현황이다.

최근 몇 년 동안 중국 휴가일 개혁 정책이 나온 이후 취푸시의 관광국도 새로운 정책에 따라 관광 홍보를 하였다. 예를 들면 제1회 세계 유학대회, 봄 제공대전(祭孔大典) 등의 개최는 모두 좋은 성과를 얻었다. 하지만 취푸를 찾은 관광객들은 공부(孔府), 공묘(孔廟), 공림(孔林) 지역만을 보고 나서 떠나는 경우가 많고 다른 새로운 개발 프로그램에 참여하지 않는 상황이다. 심지어 많은 해외 광객과 중국 다른 지역의 관광객들은 공부(孔府), 공묘(孔廟), 공림(孔林)의 이름을 알고는 있지만 취푸는 모른다. 현재 취푸 지역의 관광 수입은 주로 관광 성수기 동안 공부(孔府), 공묘(孔廟), 공림(孔林)의 통합 티켓 수입에서 비롯된다. 이러한 상황을 만든 근본적인 원인은 전반적인 마케팅 의식과 계획의 부족이다.[118]

세 번째, 현지 관광산업 종업원의 문화 수양이 부족한 것이다.

높은 문화 수양을 갖춘 종업원은 현지의 문화에 대해서 더 잘 알고 있기 때문에 관광객에게 자세하게 문화자원에 관한 내용을 제대로 전달 할 수 있다. 그러므로 관광객으로 하여금 더 많은 새로운 문화를 체험할 수 있도록 유도할 수 있다. 그러나 지금 취푸 지역의 대부분 관광산업 종사자는 비교적, 수준이 낮은 편이기 때문에 관광서비스는 물론, 관광객들도 종업원들을 통해서 제대로 현지문화를 이해하지 못하거나 원하는 것을 알지 못 하는 것이다.

네 번째, 관광객들의 자발적인 참여성이 없는 프로그램 운영이다.

취푸 문화관광 자원의 개발은 주로 명인 유적지 답사가 중심이 된다. 그래서 대부분의 프로그램이 주로 관광구역을 유람하는 것이다. 이는 관광객의 자발적 참여성을 일으키기 매우 힘든 것이며 이것은 또한 관광객들이 취푸에서 머물지 않은 이유 중의 하나이다.

다섯 번째, 관광 상품 개발의 정체(停滯)된 상황이다.

특별한 관광 상품은 관광지의 홍보 역할을 할 수 있는 중요한 상품이다. 취푸 지역의 관광 상품은 주요 관광자원인 공자와 관련된 것을 활용하여 만든 것이다. 이는 틀린 방법은 아니다. 그러나 문화관광산업이 시작했을 때부터 현재까지 새로운 관광 상품을 개발하지 못했고 그대로 유지해왔다. 관광 상품을 판매하는 상점들을 보면 거의 유사한 상품들을 진열하고 있는데 오히려 현지의 특색이 전혀 없는 문화상품도 있다.

1. 문화창의산업 전문기구 설립 의미

모든 훌륭한 문화사상은 정지된 구조가 아닌 내부에서나 외부와의 소통을 통해서 지속적으로 발전하고 있는 동태 구성을 지닌 것이다. 단, 움직임에 있어서는 사회의 인증을 받은 시기에는 확장이 되고 그 시대의 주요 사상이 될 것이다. 반면에 충격을 받을 때에는 비주류화가 되어 복류의 형태를 유지하거나 심지어 잠시 단절될 가능성도 있다. 어떠한 형태로든 항상 사회의 어느 계층 속에

존재한다는 사실이다. 유교문화는 유교문화권의 상징 문화사상으로서 중국의 역사에서 시작단계, 번영시기, 쇠퇴와 몰락 등의 단계를 거친다. 오늘날 사회의 발전과 유교문화는 동떨어진 것으로 볼 수 없다는 것을 깨달았다. 한 동안 단절된 문화사상에 깃발을 들고 추진하고 있는 재 시작의 초기 단계라고 볼 수 있다.

몇 년 전부터 중국에서 전통문화를 다시 회복하자는 사회적 분위기로 인해 유학열풍이 불기 시작했다. 전통 유학사상에 대한 학술 연구 및 다양한 세미나의 개최는 물론이고, 공자와 역사상의 유명한 유학자들의 캐릭터원형을 바탕으로 기획하고 제작한 영상물도 끊임없이 나타났다. 이외에는 중국의 많은 지역에서 중국 전통의례를 통해 전통문화를 회복하려는 목적에서 유교 제천의식, 성인식, 그리고 혼례의식 등을 우후죽순처럼 곳곳에서 개발했다. 해외와의 교류에 있어서 가장 대표적인 사례는 바로 공자학원의 설립이다. 이 기구를 통해서 중국어와 중국 전통문화를 해외에서의 보급과 교류를 추진해왔다.

그러나 이러한 전 사회의 열풍 속에서 가장 핵심 자리에 서야 하는 "공자"에 대한 활용도와 재인식은 올바른 방법을 찾지 못하였다. 가장 큰 이유는 바로 유교문화의 발전 과정에서 취푸지역의 주변화이다. 취푸는 공자의 고향이자 유교문화의 발원지이다. 그러나 유교문화에 대한 원형 발굴 및 창작 과정에서 취푸의 활용도가 가진 다양한 유무형 문화자원보다 많이 낮은 현황이다.

취푸는 중국의 첫 번째 문화경제특구로 지정된 지역 중의 하나

이며 취푸 노나라 도고는 또한 유교문화 테마로 구성된 문화창의 산업 클러스터이다. 그러나 반면에 유교문화창의산업의 발전에 있어서 관광산업은 여전히 유일한 형식이라고 볼 수 있다. 취푸 정부가 다른 산업 형태를 찾지 않거나 현지 기업들이 공자란 브랜드를 다양한 영역에서 활용하고 싶지 않은 것이 아니다. 하지만 취푸시는 지닝(济宁)시의 관할을 받고 있는 지역 행정 구조이기 때문에 정부 차원의 프로그램을 추진할 경우에 "취푸(曲阜)시 – 지닝(济宁)시 – 산둥(山东)성 – 중국 국가 관련 기구"의 순서로 신청을 하고 허락을 받을 경우에는 다시 이 순서대로 내려와야 하는 구조이다. 이런 정부 추진 구조는 좋은 발전 시기를 놓칠 뿐만 아니라 프로젝트를 실행할 때에도 많은 어려움을 외면할 것이다.

현지 정부가 정책의 집행력이 낮은 것, 현지 기업들의 유사한 프로젝트나 산업 요소로 인한 악성 경쟁의 영향, 연구 성과물이 산업화되기 힘든 상황이다. 시대 발전에 필요한 산업 형태를 구축하지 못한 채 다양한 표층에서 보일 수 있는 문제점들을 해결하려는 노력을 수많은 학자들이 노력하고 있다. 하지만 심층적으로 볼 때에는 각 개선점을 따로 해결하는 것은 시간과 자원만을 낭비하는 것이다. 이는 실질 효과를 발휘하지 못한다. 그래서 이 문제점들을 우선 분산해서 고찰하기 보다는 먼저 통합해서 고찰한 후 공동 작업으로 해결해야 한다. 이러한 방안은 산업의 규모가 커지지만 근원부터 취푸 지역의 유교문화창의산업 클러스터의 문제점을 해결할 수 있을 것이다.

활성화 방안에 대해서는 한국 안동 지역의 활성화 과정 가운데 국학콘텐츠진흥원이 수행한 역할 그리고 중국 중앙정부에서 설립한 공자학원의 모델을 들 수 있다. 취푸 지역에서 정부 기구가 아니지만 정부의 정책에 관한 정보를 얻고 정책의 내용을 깊이 이해하면서 바로 현지화와 산업화로 반응하고 진행할 수 있다. 정부와 현지 기업 및 연구 기구 사이에서 플랫폼 역할을 수행할 수 있는 조직이 필요한 것이다.

　이 조직을 설립하려는 주요 목적은 아래처럼 개괄할 수 있다.

　첫 번째, 취푸 유교문화창의산업 클러스터의 활성화를 추진할 수 있다.

　두 번째, 국가 및 성정부에서 출시한 정책을 바로 현지에 필요한 기구나 기업에게 전달 할 수 있다.

　세 번째, 현지의 연구 기구나 기업들이 필요한 내용을 상위 기구에 즉시 보고할 수 있다.

　네 번째, 현지 지역민의 적극성을 높이고 "정부-기업-연구소-지역민"의 바람을 소통하고 사업과 산업을 실질적으로 추진할 수 있다.

　다섯 번째, 지역 문화자원을 기반으로 형성된 문화창의산업 클러스터의 발전 모델이 될 수 있다.

2. 취푸 공자문화창의산업진흥원 설립

1) 설립 절차

앞에서 언급한 조직을 설립하려면 우선 조직의 정체성을 명확히 설정해야 한다. 조직의 특성에 있어서 크게 정부 기구, 사회단체법인, 연구소, 기업 등으로 구분할 수 있다.

우선 정부 기구와 기업의 설립은 설립 목적과 일치하지 않을 것이다. 정부 기구 같은 경우는 정부의 구조를 다시 그대로 가져온 것이기 때문에 지금 취푸시정부의 한 부서의 기능과 크게 다르지 않을 것이다. 더구나 정책의 집행 시사성 및 현지 수요에 대한 분석과 프로젝트의 개발 및 실행에 관한 내용을 반응하지 못하는 문제점들은 새로운 관리 정부 기구를 설치해도 해결하지 못할 것이다.

기업 같은 경우는 현지 산업 현황에 대한 분석과 산업 아이템을 선정하는 데에 있어서는 유리하지만 정부와의 교류 및 정부 정책 지원의 신청과 받는 데에 있어서는 용이하지 않을 것이다. 무엇보다 기업은 수익 창출을 핵심으로 경영하는 것이기 때문에 기반이 있는 그룹 외에는 처음부터 사업을 추진하기 힘든 것이다.

나머지 두 조직 중에 연구소의 경우 학술 연구를 중심으로 발전하는 모델이며, 취푸 지역에 있는 취푸사범대학교에는 이미 중국 공자문화대학과 공자연구소 등 두 가지의 공식 연구와 교육기구가

있다. 또한 기타 개인이 개설한 성인 교육 기구나 프로그램들도 따로 있는 현황이다. 현재 있는 이 두 연구기구를 보면 학술 연구에 중점을 두면서 문화창의산업으로 발전하려고 하지만 방법을 모색하지 못한 채 다양한 방식만을 시도하고 있는 상황이다.

사회단체법인은 중국 민정부에서 발포한 『사회단체등기관리조례』[119]의 내용에 의하면 "중국 국민이 자발적으로 형성된 조직 구성원들의 요구를 충족하기 위해 조직 규정대로 비영리 활동을 진행하는 사회 조직"이라고 정의하였다. 사회단체법인은 중국에서 반 정부기구의 특성을 가지면서도 사회 발전의 의무를 지니고 있는 조직의 형식이다. 우선 사회단체법인은 정부와 학술 기구와 밀접한 관계를 유지할 수 있는 단체 형식이며, 또한 기업과 일반 주민에게도 거부감이 없는 조직 형식이 될 것이다. 즉, 서로의 소통을 이루어줄 수 있는 플랫폼 역할에 있어 다른 어떤 형태의 조직보다 적합한 것이다. 앞에서 언급한 바와 같이 조직 설립의 구체적인 목적을 다섯 가지로 정리하였다. 그것의 핵심은 정부의 정책을 얻고 취푸 문화창의산업 클러스터 활성화에 있어서 사업화나 산업화로 추진하는 것과 지역 구성원들의 수요를 상위기구에게 바로 반응할 수 있는 역할을 수행하는 조직을 설립하는 것에 있다. 정부 기구와 기업은 적당하지 않은 형식이며 이미 두 개의 연구소가 존재하고 있음에도 불구하고 문화창의산업 클러스터의 활성화에 있어서는 큰 효과가 없기 때문에 사회단체법인의 형식이 적합하다고 본다.

중국에서 사회단체법인은 중국 민정부(民政部)와 현지의 민정부 관리를 받고 있다. 그리고 사회단체법인의 특성에 있어서 지역 사회단체법인은 산둥성 민정부에만 신청하면 되고 전국 사회단체법인일 경우에는 산둥성 민정부를 통해 중국 민정부에게 신청서를 전달해야한다.

여기서 먼저 중국 민정부에서 발포한 『사회단체등기관리조례(아래서 "조례"로 지칭함)』에 대해서 살펴보고자 한다. 『조례』는 여섯 장, 총 40조 내용으로 구성되어있다. 사회단체의 신청과 설립에 관한 주요 내용은 아래 〈표 6-1〉처럼 간략히 정리할 수 있다.

〈표 6-1〉 중국 『사회단체등기관리조례』 신청과 설립에 관한 주요 내용

항목	세부 내용
총칙	조례 규정 목적
	사회단체의 정의를 내리며 "국가기관에 속하지 않은 기구는 기구의 형식으로 사회단체에 참여할 수 있다"는 것을 강조함.
	사회단체를 설립할 경우에 반드시 소속 주관 기구의 동의하에 신청이 가능하며 본 조례의 규정에 따라 등기해야 한다. 아래 같은 상황은 본 조례가 규정할 수 없는 것이다. 1) 중국인민정치협상회의에 참여한 인민단체 2) 국무원에서 공식적으로 면 허가를 인정해주는 단체 3) 기관, 단체, 기업 등 내부에서 소재 조직의 허가를 받고 내부에서만 활동하는 단체
	국무원 민정부와 현급 이상의 각 지방 정부의 민정부는 사회단체 등기 관리 기관으로 인정함.
관할	전국 범위의 사회단체는 국무원에서 등기절차를 하고, 지역 사회단체는 소재지 정부의 민정부에서 등기 절차를 진행함.

항목	세부 내용
등기	사회단체를 설립하는 기구는 소속 조직의 허가를 받아야 한다. 신청할 경우에 아래 조건들을 만족해야 가능한다. 1) 50명 이상의 개인 회원 혹 30개 이상의 기구 회원이 있어야 하고, 개인과 기구가 혼합된 경우에는 총 숫자가 50이상이여야 한다. 2) 규정 범위 내에 사용가능한 명칭 및 관련 조직 기구가 있어야 한다. 3) 업무 공간이 있어야 한다. 4) 진행 업무와 관련된 전문 인력을 구비해야 한다. 5) 합법 자금원이 있어야 하며, 전국 사회단체는 10만 원(CNY) 이상의 활동 자금이 있어야 하고 지역 사회단체는 3만 원(CNY)이상의 활동 자금이 있어야 한다. 6) 독립적으로 민사 책임을 질 수 있는 능력을 갖춰여 한다.
	신청 서류 1) 준비 신청서 2) 주관 기구의 허가 서류 3) 자산 점검 보고 및 사무공간 사용 증명서 4) 발기인과 책임자의 기본 상황 소개 및 신분증 5) 규정 초안
	수령 기구가 신청을 받은 후 60일 이내에 설립 가능 여부에 관한 답장을 보내야 한다.
	아래 경우에 민정부가 신청 거부를 할 수 있다. 1) 신청하는 사회단체의 업무 범위와 목적은 중국의 법률과 위반된 경우 2) 같은 행정구역 내에 이미 같거나 유사한 단체가 존재하는 경우 3) 발기인 및 사회단체 책임자는 형벌을 받은 적이 있거나 받고 있는 경우, 혹 민사 수행 능력을 갖추지 못 한 경우 4) 허위 서류로 신청할 경우 5) 신청 내용에 관한 법적 금지 내용이 있는 경우
	민정부가 신청을 수령한 후 6개월 내에 회원 모임을 통해서 규정, 기구, 법인, 책임자 및 조직 구성을 결정해서 다시 민정부에 등기 서류를 제출해야 함. 준비하는 6개월 기간에 기타 업무 관련 활동을 진행하면 안 됨. 사회단체의 법인은 기타 사회단체의 법인을 동시에 겸인 할 수 없음.
	민정부가 신청을 수령한 후 6개월 내에 회원 모임을 통해서 규정, 기구, 법인, 책임자 및 조직 구성을 결정해서 다시 민정부에 등기 서류를 제출해야 함. 준비하는 6개월 기간에 기타 업무 관련 활동을 진행하면 안 됨. 사회단체의 법인은 기타 사회단체의 법인을 동시에 겸인 할 수 없음.
	사회단체 규정 내용 작성 및 제출
등기 변경 및 취소	아래 같은 경우에 민정부에 사회단체 취소 신청을 할 수 있다. 1) 사회단체 규정의 목표를 달성한 경우 2) 사회단체가 해산된 경우 3) 분리하거나 기타 사회단체가 합병된 경우 4) 기타 원인으로 활동 중단된 경우

출처: 중화인민공화국 민정부 홈페이지(http://cszh.mca.gov.cn) 「사회단체등기관리조례」참조.

2) 설립 방안

설립 기구의 정체성 및 절차를 확인 한 뒤 주체를 선정해야 한다. 우선 기구의 설립은 현지 문화창의산업 클러스터를 활성화하면서 유교문화를 보급하는데 목적이 있다. 또한 취푸는 공자의 고향이라는 주요 상징을 걸고 있어서 기구의 명칭은 '공자문화창의산업진흥원'으로 설정하고자 한다. 이와 같은 기구의 주요 구성원은 아래 〈그림 6-1〉처럼 제시하고자 한다.

〈그림 6-1〉 공자문화창의산업진흥원 구성 모델

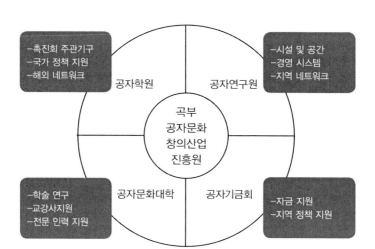

〈그림 6-1〉에서 보면, 공자학원, 공자기금회, 공자연구원 그리고 공자문화대학 등 네 기구를 주요 구성 단체이며, 이 중에서 공자학원가 주요 관리 기구이다.

우선 취푸 지역에 있는 공자연구원과 공자문화대학을 선정한 이유를 살펴보겠다. 앞에서 두 기구에 대해서 소개한 바와 같이 공자문화대학은 취푸 사범대학교에 있는 교육 기구로써 주로 유교문화에 관한 학술 연구를 주 업무로 한다. 공자연구원은 중국 국무원에서 유교문화를 발굴하고 보급하기 위해서 구축한 기구로서 학술 연구는 물론이고 유교문화와 관련된 전시회, 현지 유물의 수집 및 보완 등 많은 업무를 추진해왔다.

공자문화창의산업진흥원이 설립하는 것은 현지 기업과 개인이 정부와의 소통을 위한 기구이기 때문에 여기서 언급한 정부는 취푸시정부뿐만 아니라 산둥성 정부 그리고 중국 중앙정부까지 포함한 광범위 개념이다. 그래서 현지의 상황을 잘 파악하면서도 현지 기업과 조직, 그리고 개인들과 편하게 커뮤니케이션할 수 있는 지역 구성원이 필요하다.

공자문화대학은 취푸사범대학교의 일원으로서 현지인에게 인지도가 매우 높은 연구 기관이다. 공자문화창의산업 진흥원(아래서 '진흥원'이라고 지칭함)의 설립에 있어서 현지 학술 연구의 자원을 제공하는 것 외에 또한 충분한 인력자원을 양성하고 배출할 수 있는 기반을 갖췄다. 즉, 진흥원은 취푸 지역에서의 지속가능한 발전을 위한 후비군을 양성할 수 있는 중요한 구성원이다.

공자연구원은 취푸 문화창의산업 클러스터의 핵심지역에 있으면서 '공부(孔府), 공묘(孔廟), 공림(孔林)' 구역과 5분 거리 밖에 안 되는 위치에 있다. 또한 연구 기구이자 하나의 현지 관광 장소가 되었다. 더구나 공자미술관에서 항상 유교문화와 관련된 전시를 해왔기 때문에 전통문화를 수양할 수 있는 좋은 환경을 갖고 있는 기구이다.

진흥원의 설립은 연구 목적이 그 중의 일부분이고 실질 사업과 산업을 추진할 수 있는 공간이 필요한 기구의 특성에 있어서는 진흥원 사무 공간의 설립은 다핵 안에 있는 공자문화대학보다는 오픈 되어있는 공자연구원이 더 적합할 것이다.

공자기금회는 네 기구 중에서 유일한 기금 기구로써 진흥원의 설립에 튼튼한 자금원을 보장하는 것 외에 공자기금회 자체가 또한 새로운 발전의 버전과 모델을 추구하고 있기 때문이다. 그리고 진흥원이 필요한 국내 기타 지역과의 네트워크에 있어서도 다른 세 기구보다는 공지기금회가 유교문화에 대한 관심을 가진 국내 기업 및 개인 그리고 기타 국내 지역의 연구 조직들이 많이 연결되고 있다. 따라서 짧은 시간 내에 진흥원의 발전에 필요한 국내 사회 네트워크를 구축할 수 있을 것이다.

공자학원은 중국에서 유교문화를 바탕으로 해외와의 교류를 추진하기 위해 국가 정부가 설립한 유일한 기구이다. 해외 네트워크는 물론이고, 다른 세 기구보다 국가 급 정부 기구와의 직통 연결경로가 있으며, 공자학원은 보다 빠른 정보와 정책 지원을 얻을

수 있는 좋은 수단이 된다.

설립 절차의 내용에서 언급한 대로 사회단체를 등기할 때에 주관 기구, 즉 이 단체를 주요 관리 기구를 선정해야 하는데 앞에서 정리한 내용을 종합적으로 보면 공자학원을 선정하고자 한다.

그 이유는 크게 두 가지로 볼 수 있다.

첫 번째, 공자학원 자체의 입장에서 국내의 많은 부정적인 여론 때문에 지속발전을 위한 국내에서의 발전 기회를 찾고 있는 현황이다. 하지만 공자학원의 설립 목적과 다르기 때문에 국내 활동을 진행할 경우에 또한 규정과 어긋한 부분이 있을 것이다. 즉, 공자학원이 공자문화창의 산업진흥원의 주관기구가 된 것은 진흥원의 발전에 있어서 해외 네트워크 및 국가 정책 지원에 많은 도움이 될 수도 있다. 반면에 공자학원의 미래 발전에 있어서도 지속 발전이 가능한 사업 기반과 요소를 구축해준 의미가 있다.

두 번째, 진흥원에게 해외와의 교류에 있어서 처음부터 공자학원이 가지고 있는 전 세계의 471개의 기구를 활용할 수 있다. 이는 진정한 국제 교류를 이룰 수 있는 좋은 기회를 제공한 것이다. 진흥원의 기본적인 설립 목적은 취푸 문화창의산업 클러스터의 활성화와 유교문화창의산업의 활성화에 있다. 두 개는 모두 해외와의 교류를 통해 빠른 시일 내에 선진국의 기구들과 공동작업을 이루어 구체적인 활성화방안을 실시할 수 있을 것이다.

여기서 공자학원이 단지 이름만 빌려주며 관리 업무만을 진행해선 안 된다. 공자학원의 본부는 현재 베이징에 있고 진흥원이 취

푸에서 설립한 경우에 두 기구의 관계가 단절이 될 가능성이 높다. 또한 사업을 추진하는 데 있어서 다시 진흥원이 설립되기 이전의 상태로 돌아가는 것이다. 즉, 진흥원에서 산둥성으로 보고를 한 다음에 다시 베이징에 있는 공자학원의 본부에 보고할 수 있다는 것이다. 이러한 문제점을 해결할 수 있다는 것은 바로 공자학원 본부가 베이징에서 취푸로 이전하는 것이다.

공자학원 본부의 이전이 현재 사업을 더 용이하게 추진할 수 있다는 것은 표면적인 것이다. 이는 문화의 근원을 찾는 데 있어서 더 큰 의미를 보여주고 있다. 공자의 고향과 유교의 발원지가 취푸라는 점은 전 세계에서 공인(公认)을 하고 있는 사실이다. 그러나 현재 취푸에서 공자와 관련된 국제행사를 개최할 경우 베이징에 신고를 해야 한다. 이는 어떤 면에 볼 때 문화의 근원에 대한 부인(否认)으로 인식할 수 있다.

공자학원 본부가 베이징에서 취푸로 이전하는 것은 공자란 문화 브랜드를 원래 가져야 하는 곳으로 돌려준 것이다. 다시 취푸와 산둥성의 입장에서 볼 때 공자학원 본부가 취푸로 이전하는 것은 현지 전통문화창의산업 개발에 있어서 촉매제 역할을 한다. 진정한 유교문화의 문화창의산업 클러스터를 형성할 뿐 아니라 세계 각 지에 있는 공자학원에 중국 전통문화의 뿌리를 찾아야 한다는 이미지를 심어줄 수 있다. 이러한 행위를 통해 중국은 이제 구두만으로 문화 국가 이미지를 세우겠다는 것이 아니다. 행동으로 과거 단절된 중국의 가장 대표적인 전통문화인 유교문화에 대

한 인증과 근원을 찾아가는 정부의 문화창의산업 이미지를 설립할 수 있을 것이다.

그리고 실질 효과를 볼 때에도 취푸에 있다는 것은 공자학원의 발전에 있어서 오히려 더 도움이 될 것이다. 본부가 베이징에 있을 때에 중국 정부와 합작한다는 의식으로 많은 기구들이 교류하는 것이었다. 현재는 이러한 발전 모델이 거의 포화상태이다. 그러면 새로운 발전의 아이템을 찾고 있는 공자학원에게 본부의 이전이 공자학원의 새로운 이미지가 될 것이다. 또한 진정한 전통문화를 연구해서 해외와 국내의 교육 및 연구기구 외의 교류를 동시에 이룬다는 비전을 세울 수 있을 것이다.

앞에서 정리한 설립 절차 및 주요 구성 기구의 선정에 대한 내용을 종합해서 설립 절차와 방안을 아래와 같이 정리해볼 수 있다.

우선 주관 기구를 공자학원 본부로 선정하고자 한다. 주관 기구는 공자학원을 선정해서 공자학원 본부의 이전 사항과 동시에 공자문화창의 산업진흥원 설립 프로젝트를 실행한다.

두 번째 절차는 설립 규정에 따라 진흥원 회원을 사전에 모집되어야 한다. 앞에서 정리한 대로 반 정부기구인 사회단체법인으로 설립할 경우에 반드시 50명 이상의 개인, 혹은 30개 이상의 기구가 사회단체의 회원으로 구성되어야 한다는 조건이 있다. 여기서 진흥원의 기초 구성원은 50개 이상의 기구와 개인의 혼합 형식을 추진할 것이다. 구성 구조는 공자문화대학의 교강사 및 관심을 가진 학생, 공자연구원의 연구원(研究员)들 그리고 취푸지역에서 유

교문화와 관련된 문화창의산업을 진행하고 있는 기구와 기업 등이 주요 대상이다. 이외에는 산둥과 전국 지역에서 유교문화에 주목하고 있는 전문가를 초청하고 연구기관과 연결해서 초기 구성원 구조를 형성할 것이다.

세 번째 절차는 진흥원을 설립하기 위한 조직 위원회를 구성한다. 진흥원을 설립하기 위한 사전 작업을 진행할 수 있는 전문 인력으로 조직 위원회를 구성해서 사업화로 확정하고 추진하는 단계이다.

네 번째는 공자기금회를 통해서 발기 자금원을 확정한다. 현재 새로운 발전 분야를 모색하고 있는 공자기금회에게 진흥원의 설립 제의가 기금 활용에 있어서 시기와 용도는 모두 적절한 것으로 판단할 수 있다. 반대로 진흥원의 설립을 통해서 기금회가 현재 진행하고 있는 학술 연구 분야의 내용도 담을 수 있으며 또한 기금회가 진행하지 못 하는 상품에 관련된 문화창의산업을 추진할 수 있다. 이는 기금회 회원들에게도 좋은 새로운 영역을 개척할 것이다.

다섯 번째는 진흥원이 설립할 공간을 결정한다. 진흥원의 목적에 따라 설립하는 곳은 외부와 쉽게 연결하고 유교문화 분위기를 가진 곳이어야 한다는 점이다. 즉, 취푸 유교문화창의산업 클러스터 안에 있는 공자연구원의 위치 및 조건이 적당하다. 자세한 내용은 〈그림 6-2〉과 〈그림 6-3〉에서 표시할 수 있다.

<그림 6-2> 공자연구원 위치도

출처: 구글위성지도: http://ditu.google.cn

<그림 6-3> 공자연구원 조감도

출처: 구글위성지도: http://ditu.google.cn

〈그림 6-2〉에서 A와 B가 표시된 구역은 공자연구원의 소재지이다. 그리고 좌측에서 C로 표시한 구역은 취푸사범대학교와 공자문화대학이 있는 위치이다. 크게 네모로 표시한 D구역은 취푸 유교문화창의산업 클러스터의 가장 핵심지역이다. 그림에서 표시한 대로 공자연구원에서 유교문화창의산업 클러스터까지는 1.3km의 거리이며 취푸사범대학교까지는 2.7km의 거리에 불과하다. 즉 공자연구원에서 자동차로 이동하는 경우에 10분 정도 거리 안에서 주요 관련 연구 기구, 기업 그리고 핵심 관광구역까지 도착할 수 있는 권역으로 속할 수 있는 곳이다.

〈그림 6-3〉를 보면 1번은 공자연구원의 핵심 구역이자 세미나실 등의 공간이 있는 구역이다. 그리고 2번, 3번과 4번은 하나의 건축 집합체이며 구분을 하는 이유가 2번은 이 건축의 2층, 3층과 4층의 전시 공간을 표시하는 것이다. 그리고 3번은 공자미술관의 전시 공간 및 사무실이 있는 1층의 공간이며 4번으로 표시한 부분은 1층 일부의 전시공간의 사무용 공간이다. 5번은 2011년에 준공된 취푸동방유가가든호텔(曲阜东方儒家花园酒店)이며 현재 취푸에서 개최하고 있는 대부분의 학술 행사는 이 호텔과 공자연구원에서 진행하고 있는 현황이다. 호텔의 운영 측은 공자연구원과 긴밀한 파트너쉽을 유지하고 있는 협약회사이다. 진흥원의 초기 발전에 적합한 자리고 〈그림 6-3〉의 4번에서 표시한 공간을 선정하고자 한다.

진흥원의 설립을 통해서 공자연구원과 공자미술관의 활용을 추진할 수 있다. 반대로 진흥원의 회원으로서 공자연구원에 있는 사무공간이 편리한 교통과 이미 형성된 세미나 주요 회장을 통해서 짧은 시간 내에 인지도를 높일 수 있는 것은 "우회상장"이라는 이유를 쓸 수 있는 방안으로 본다. 즉, 구축된 초기의 공자학원 본부가 완전히 이전하기 전에 이미 정기적으로 개최하고 있는 전시회, 박람회 그리고 세미나 등을 통해서 진흥원의 홍보 효과를 최대하게 진행할 수 있는 공간이라고 본다.

　　여섯 번째는 모두 서류를 준비하고 제출할 단계이다.

　　공자문화창의 산업진흥원은 취푸에서 본부를 설립하는 기구지만 전국의 유학 관련 업무를 수행하는 전국 사회단체법인으로 신청해야한다. 서류 준비 단계는 산둥성 민정국 규정이 아닌 중국 국가 민정부의 규정에 따라 진행할 것이다. 제출에 있어서는 주관 기구인 공자학원을 통해서 바로 중국 국가 민정부에 제출하는 것은 공자학원이 진흥원의 주관 기구로서의 중요한 역할이다.

　　일곱 번째 절차는 회원 모임을 통해서 규정 작성 하고 제출한 다음 여덟 번째 절차가 국가 민정국의 허가를 받고 개원 준비하면서 공자학원 본부 지언 사업을 진흥원이 주도하면서 적극 추진하는 단계이다.

4) 조직도 구성 및 주요 기능

앞에서 분석한 한국국학진흥원과 경북문화콘텐츠진흥원을 비롯한 한국 지역 문화콘텐츠진흥원의 구성을 바탕으로 중국 현황에 맞춰서 공자문화창의산업진흥원 주요 구성 기구인 공자학원, 공자기금회, 공자연구원 및 공자문화대학의 조직도를 참조해서 진흥원의 조직 구성을 아래 〈그림 6-4〉와 같이 구성해보았다.

〈그림 6-4〉 공자문화창의산업진흥원 조직구성도

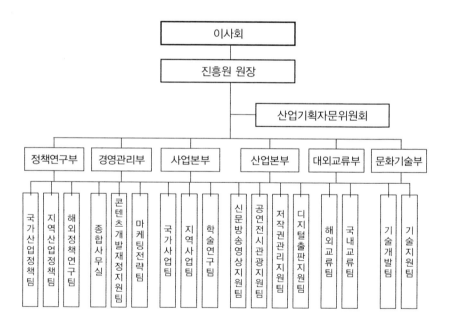

〈그림 6-4〉에서 구성한 대로 진흥원은 먼저 주요 관리기구에 의해 이사회를 구성하여 진흥원을 관리하는 원장을 선출한다. 그리고 진흥원의 전반적 기획 발전을 위한 산업기획자문위원회 구조를 설립한다. 아래 총 6개의 부서와 17개의 구체적인 팀을 구성하였다.

정책연구부는 그야말로 정책을 연구하고 분석하여 실질 사업과 산업에서 적응할 수 있는 방안을 제시해주는 부서이다. 이 부서 아래는 중국 국가 기구에서 발표하는 정책을 연구하는 국가산업정책팀과 지역 정부 기구에서 발표한 정책을 연구하는 지역산업정책팀이 있다. 이외에는 또한 선진국 사례를 연구하기 위한 해외정책연구팀을 따로 구성한다. 국가 및 지역 정부에서 정책 수행만을 하지 않고 해외 선진 사례를 분석하여 중국 정책을 개선할 수있는 해외 정책에서의 수용 가능한 부분에 대해서 검토하고 위 기구에 보고서를 올릴 수 있는 기능을 갖고 있다.

경영관리부는 크게 종합사무팀과 마케팅전략팀으로 나눈다. 종합사무팀은 인사관리, 재무 및 회계관리 그리고 진흥원의 물자관리 등 세 가지의 부문을 다시 나눠서 업무를 수행한다. 마케팅전략팀은 진흥원의 전략기획을 세우는 전략기획부문과 실질 거래를 추진할 수 있는 마케팅전략 및 수출입부문 등 세 개로 다시 나눠서 기능을 맡는다. 그리고 콘텐츠개발재정지원팀은 진흥원에서 진행하는 콘텐츠개발사업에 활용할 비용이거나 자원에 대한 지원 업무를 진행하는 부서이다.

사업본부는 비영리 업무를 수행하는 부서로서 국가사업팀, 지역사업팀과 학술연구팀으로 나눈다. 국가사업팀과 지역사업팀은 정부에서 추진하고 있는 사업을 지원 받아 수행하는 업무를 진행한다. 학술연구팀은 주로 유교문화에 대한 학술 연구를 진행하여 자료 수집 및 정리, 유교문화에 관한 아카이브 사업 관리 그리고 이론 연구 등의 학술 활동을 진행하는 팀이다.

산업본부는 중국 문화창의산업 유형 구분에 따라 현지의 상황에 맞는 주요 산업을 선정한다. 이는 신문방송영상지원팀, 공연전시관광지원팀, 저작권관리지원팀과 디지털출판지원팀으로 구성된다. 신문방송영상지원팀은 영화와 드라마 그리고 다큐멘터리 등 영상물은 물론이고, 영상 매체를 활용한 콘텐츠 기획, 제작 및 유통 등 업무를 관리하는 부서이다. 공연전시관광지원팀은 현지 관광산업의 발전을 위한 프로그램 개발, 현재 문화자원의 활용 방안 등을 제시하는 기능과 취푸전통문화자원을 활용한 연극이나 유교문화창의산업 클러스터에서 진행하고 있는 실경공연과 유사한 공연을 개발하고 운영한다. 지역에서 개최하는 콘서트 등 전반적인 공연을 관리하고, 전시 및 박람회 등 행사를 개최하는 업무를 수행하는 부서이다. 저작권관리지원팀은 최근 몇 년 동안 주목 받고 있는 저작권 산업을 중심으로 업무를 진행하는 부서로서 중국에서도 이제 올바르게 자리 잡고 있는 저작권 시장에서 한 발 앞서 산업을 시도하는 것이다. 특히 유교문화와 공자문화에 관한 저작권 산업을 추진하는 업무를 진행하는 부서이다. 그리고 디지털출판지

원팀은 온라인 출판인 개념이 아닌 중국에서 정의한 디지털출판의 범위를 기반으로 팀의 업무를 수행한다.

대외교류부는 해외와 국내의 분야로 나눠서 업무를 진행한다. 교류의 내용에 있어서는 실질 업무를 추진하는 것보다는 네트워크 구축에 업무의 중점을 둘 것이다. 또한 진흥원에 찾아온 해외 및 국내의 관련 기구들의 접대 업무에 중점을 둘 부서이다.

그리고 문화기술부는 기술개발팀과 기술지원팀으로 나눈다. 여기서 언급하는 기술은 문화창의산업을 추진할 수 있는 온·오프라인 기술을 통합해서 의미하고 있다. 기술 개발팀은 새로운 기술을 개발하거나 해외 선진국 기술을 수입할 수 있는 기능을 갖고 있다. 기술지원팀은 자체 개발한 기술과 수입한 기술로 진흥원의 업무를 다른 지역보다 더 앞서갈 수 있도록 기술 서비스를 지원한다. 동시에 자체 개발한 기술을 마케팅전략팀과 함께 대외 수출을 수행할 수 있는 부서이다.

5) 기대효과

진흥원의 설립 목적에 따라 기구의 의미를 아래 네 가지 내용에서 찾을 수 있다.

첫 번째는 "정부−연구소−기업−지역민" 간의 소통문제를 해결하고 정부 정책의 집행력을 높일 수 있다. 중국문화창의산업 클러스터 발전의 이론과 실무를 산업으로 진행하는 것은 매우 힘들다.

이러한 배경에는 여러 요인이 숨어 있다. 그 중에서 각 지역의 현황에 맞는 발전 방식을 취하고 있기 때문에 국가 정부에서 발표하는 정책의 집행력이 떨어졌다. 정부와 연구소, 그리고 기업 및 지역민 사이의 소통이 이루어지고 있지 않은 것을 주요 원인으로 들 수 있다. 즉 정부와 산업을 추진하려고 하는 기업 그리고 산업의 문화상품을 소비하고자 하는 지역민 및 실질 산업과 사업의 추진하는 데 있어서 이론 기반을 만들어줄 수 있는 연구 기구 등 조직들은 모두 종합 요소를 고려하지 않고 제멋대로 자신이 맡은 업무를 수행하고 있는 현황이다. 이렇게 진행하는 것은 발표한 정책이 실질 업무 추진에 있어서 도움이 되지 않고 집행할 수가 없게 되어 연구 기구에서 많은 시간을 써서 만든 이론들은 활용할 수 있는 기회가 없어진 것이다. 반대로 기업들은 단지 시장의 변화에 따라 투자하거나 기획해 왔다. 이론 및 정책의 기반이 없는 경우에 지역민들이 원하는 문화상품을 개발하지 못하기 때문에 지역민의 소비까지 연결할 수가 없어서 실패할 수밖에 없었다. 진흥원의 설립은 마치 퍼즐 조각을 맞추는 것과 같다. 서로 독립적으로 운영하고 있는 조직들을 조합해서 공동작업을 진행할 수 있도록 하는 플랫폼이 만들어진 것이다.

두 번째는 서로 유사한 분야에 업무를 진행하는 기구들을 종합하는 것이다. 자원 통합을 통해 자원 낭비를 방지하고 재배분 절차를 걸쳐 효율적인 문화창의산업 클러스터의 발전을 추진한다. 취푸 유교문화창의산업 클러스터 핵심 지역에서 공자문화대학과 공

자연구원 등 유사한 학술 연구 기구 외에 사립 예절 교육 기구는 7
개이다. 7개 중에서 3개가 주중에 2~3일 동안 문이 닫고 있는 상
황이었다. 예술 및 문화관은 13개가 있으며 같은 테마 상품을 판
매하고 있는 상점은 셀 수 없을 정도로 많다. 이런 현황은 한편으
로 공자란 브랜드를 활용하려는 현지민과 기업 및 기구들이 모두
충분히 이해를 하고 있는 좋은 경우이다. 반면에 종합적으로 관리
를 하고 효율적으로 기획을 해서 배분하는 기구가 없기 때문에 물
자 및 인력 자원을 낭비하면서도 악성 경제 경쟁까지 일으킬 수 있
는 경우가 나타날 수 있다. 진흥원은 반(半) 정부 기구이기 때문에
구성원의 네트워크와 정부의 영향력을 통해서 짧은 시간 안에서
취푸 지역의 지역민과 기업에게 기구 설립의 목적과 기능을 인식
시키고 강화할 수 있다. 난잡한 유교문화창의산업 클러스터의 구
조를 정부 기구와 연구 기구를 대신해서 재구성을 할 수 있는 역
할을 수행할 것이다.

세 번째는 단순한 국가기구의 틀을 벗어나 국민에게 문화의 보
급을 위한 프로그램을 개발할 수 있다. 정부 기구의 기능은 국가
및 상급 정부에서 발포한 공문을 그대로 수행하는 것이다. 지역민
들이 진정으로 필요한 아이템을 가져오기기 힘든 상황이다. 진흥
원의 상급 관리기구는 공자학원이지만 진흥원 자체는 사회단체법
인이기 때문에 구성원들의 공동적인 목표를 달성하기 위해서 업무
를 수행하는 법규적인 의무가 있다. 즉, 현지 기업, 지역민, 전문가
들은 진흥원의 회원으로 많이 참여할수록 진흥원이 지역민이 원

하는 아이템을 충분히 분석할 수 있다. 또한 그러한 아이템을 개발하기 위한 업무를 확실히 추진할 수 있는 구조로 구성되어있다.

단순한 정부기구와 달리 재빨리 지역에 필요한 내용을 바로 상급 기구에 보고하고 대책을 세울 수 있는 기구의 구조를 갖고 있다. 이런 구조를 통해서 다시 정부 차원의 문화창의산업 이미지까지 세울 수 있고 정부와 지역민간의 좋은 사회 분위기를 만들 수 있다.

네 번째는 중국 국내의 국학정신을 올바르게 되찾을 수 있다는 점이다. 다른 지역의 전통문화자원으로 형성된 문화창의산업 클러스터의 새로운 발전 모델을 제시할 수 있다.

중국에서는 몇 년 전부터 국학 열풍이 불기 시작했다. 지금까지 많은 지역에서 이것도 저것도 아닌 "유교문화 체험", "유교문화 의례의식" 등의 내용들을 개발했다. 다른 지역에의 적극적 행동과 달리 취푸지역에서는 차분하게 상황을 파악하지 않았고 정부가 나서서 발전을 추진하는 프로젝트가 없는 상황이다. 한 동안 단절된 문화를 되찾는 데 있어서 단순히 전통 옷을 입히고 행사를 유치하는 것은 전통문화를 살릴 수 있는 것이 아니다. 하지만 이러한 잘못된 문제의식을 가진 지방 정부의 관계자가 적지 않고 혹은 알고 있어도 트렌드에 따라 무작정 진행하는 경우도 있다.

공자문화창의 산업진흥원을 취푸에 설립하고 공자학원 본부가 취푸로 이전하는 것은 전 국민에게 이제부터 진정한 중국 전통문화의 정신을 되찾을 때가 됐다는 정부의 선언이나 마찬가지인 것

이다. 이를 통해 지역의 전통문화를 테마로 설정한 지역 문화창의 산업 클러스터의 활성화를 구축하고 시범 모델을 제시하는 것이다. 즉 이제부터 전통문화에 관한 개발 및 기획, 그리고 발전을 추진할 수 있는 주도권은 멀리 있는 베이징의 기구가 아니다. 현지에서 설립된 지역 상황을 더 상세히 파악하고 있는 사회단체법인이 수행해야한다. 정부와 연구소, 그리고 기업과 함께 하위 기구로부터 상위 기구로 올라가는 발전의 방향을 도모할 시기가 왔다는 것을 보여줄 수 있다.

3. 국제 페스티벌의 개최

취푸 문화창의산업 클러스터를 활성화하기 위한 다양한 방법들이 있다. 예를 들면 공자의 제자들을 주요 캐릭터로 새로운 영상 기획 및 촬영을 통한 시설 보완 및 체험 프로그램 등이다. 이러한 방안을 실시할 수 있고 전통문화 캠프 산업을 통해서도 클러스터의 경제 활성화를 시킬 수 있다. 또한 디지털출판산업을 기반으로 공자문화자원을 활용한 새로운 "하이테크 중국 전통문화 체험 테마파크"의 구축도 가능하다. 전 지역의 기업들에게 새로운 산업 아이템을 제공할 수 있으며 지역민에게도 일자리와 문화 소비의 공간 등을 제공할 수 있을 것이다. 그러나 이 방안들은 모두 상당한 시간을 필요로 할 것이다. 따라서 짧은 시간 내에 취푸 문화창의산업

클러스터를 활성화 시키고 지역 국제 브랜드를 구축해서 진흥원의 지명도를 높일 수 있는 산업 형태를 선정해야 한다.

공자문화창의 산업진흥원은 아직 중국에 없는 지역 문화창의 산업의 발전을 추진하는 모델이다. 따라서 커다란 사명감을 가져야 할 것이다. 이 가운데 취푸 유교문화창의산업 클러스터를 활성화 시키는 것은 가장 중요한 목표가 될 것이다. 소재지역의 문화창의산업 클러스터를 활성화 시켜야 하는 의무 외에 또한 다른 지역에게 이 모델의 실용성을 입증할 것이다.

현재 취푸지역에서 개최하고 있는 국제 축제는 "국제공자문화축제"뿐이다. 국제공자문화축제의 개최 및 관리는 국가 정부 기구에서 진행하고 있기 때문에 심지어 현지 주민들이 주요 행사에 참여하기 힘든 상황이다. 반대로 안동에서 개최하고 있는 "국제 탈페스티벌"을 보면 재미를 함께 즐길 수 있는 요소를 중심으로 다양한 행사 및 프로그램을 진행한다. 외국과 국내 관광객을 모두 그 시기에 안동으로 모일 수 있는 국제 축제를 개설한 것이다. 이 점은 또한 중국과 한국의 전통문화 축제의 차이점일 것이다. 중국의 축제는 큰 규모의 고위 공무원들이 참여할 수 있는 국제 축제 분위기이다. 반면에 한국은 모든 사람들이 함께 참여해서 같이 즐길 수 있는 축제 분위기이다. 그래서 이 축제는 취푸 유교문화창의산업 클러스터에서 일주일 동안 전통문화를 즐길 수 있는 목적으로 개설하고자 한다. 주요 가이드라인 내용은 아래 〈그림6-5〉처럼 설정해보았다.

〈그림 6-5〉 "공자와의 랑데부"
국제 유교문화축제 프로그램 가이드라인

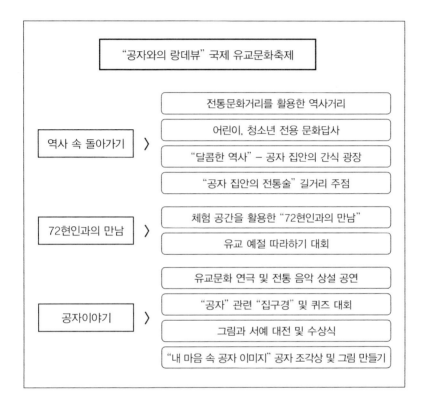

국제 공자문화 축제는 매년 9월28일에 메인 행사를 진행하는 정기 행사이다. "공자와의 랑데부" 국제 유교문화축제는 정기 행사가 끝난 다음날부터 시작해서 중국 국경절 공휴일을 걸치고 9월 29일부터 10월 2일까지 6일 동안 진행하는 축제로 설정하였다.

축제의 주요 프로그램은 〈그림 6-5〉에서 정리한 가이드라인

처럼 크게 세 가지로 구분해서 총 10개의 세부 프로그램으로 구성되었다.

"역사 속 돌아가기" 부분은 취푸 노나라 고도 안에서 메인 공간을 설치하여 진행할 것이다. 우선 프로그램에 신청한 어린이와 청소년들에게 모두 선진(先秦)시기의 전통 복식을 제공한다. 전통 복식 차림으로 축제 5일 동안 어린이와 청소년들은 무료로 전용 프로그램의 일부 프로그램에 참여할 수 있다. "역사 속 돌아가기"의 진행 공간 배치는 〈그림 6-6〉처럼 표시할 수 있다.

〈그림 6-6〉 "역사 속 돌아가기" 행사장 조감도

출처: 구글위성지도: http://ditu.google.cn

〈그림 6-6〉에서 네모로 표시한 구역은 바로 노나라 고도가 있는 구역이다. 그리고 1번으로 표시한 구역이 취어리 거리(阙里街)라는 거리이다. 취어리 거리는 앞에서 언급한 "삼공(叁孔)"중의 공부(孔府)와 공묘(孔庙) 사이에 있는 거리이다. 지금은 관광 상품을 판매하고 있는 길거리로 볼 수 있다. 이 거리에서 사람들이 걸어 다닐 수 있는 거리의 넓이는 약 4m이며 총 길이는 200~300m정도 된다. 이 거리는 문화 관광 전용 거리로 인식할 수 있는 구역이기 때문에 "역사거리 만들기" 프로그램을 실시하기에 가장 적합한 구역이다.

그리고 2번으로 표시한 구역은 현재 고도 안에서의 상업 중심지역이며 식당과 쇼핑센터가 모여 있는 지역이다. 이 구역에서는 "달콤한 역사" 프로그램과 공주가주 주점 거리로 구성할 것이다. 공씨 집안의 요리는 본래 제(齐)나라와 노(鲁)나라 지역의 요리를 대표할 수 있는 "공자 집안의 연회"(孔府宴)이지만 근대 중국에 들어서서 모두 사라졌다. 하지만 공부란 브랜드는 그대로 남아있다. 그래서 축제 기간을 활용하여 공부가의 주점 길거리와 밀가루로 만든 다양한 간식을 핵심 요소로 구성한다. "달콤한 역사" 프로그램은 축제가 끝나더라도 활용 가능한 산업 형태이다.

어린이, 청소년 전용 공부(孔府), 공묘(孔庙), 공림(孔林) 구역 답사하기는 두 가지 목표가 있다. 첫 번째는 단독 가이드를 붙여 재미있게 온 삼공 코스를 소개할 것이다. 두 번째 목표는 공부(孔府), 공묘(孔庙), 공림(孔林)의 입장권이 비싸기 때문에 축제 기간에 모두 무료로 진행할 수가 없는 대신 전복 복식을 입은 어린이와 청소년에

게는 무료입장 혜택을 제공한다. 이를 통해 역사 및 전통문화를 직접 현장에서 배워 나갈 수 있는 장이 될 것이다.

두 번째 프로그램은 "72현인과의 만남"으로 설정했다. 72현인은 공자의 제자 중에서 가장 능력이 있는 72명의 제자를 의미하는 것이다. 여기에 안회(顔回), 자로(子路), 자연(子淵), 자공(子贡) 등이 모두 포함된다. 이 프로그램은 크게 두 가지의 내용을 나눌 것이다. 첫 번째는 진흥원이 설립한 공자연구원과 "육예성"이라는 유교체험 테마파크의 공간을 활용해서 72명의 지원자와 전통문화에 대한 교류와 소통을 진행하는 것이다. 이 72명의 지원자는 반드시 한 달 이상의 교육 과정을 걸쳐야 한다. 왜냐하면 이 프로그램을 참여하는 사람이 어린이와 성인 모두가 될 것이며 특히 국제 공자문화축제가 끝난 뒤이기 때문에 일부 학자들도 남아서 축제 분위기를 체험해볼 것이다. 그 다음 내용은 어린이와 청소년을 위한 유교 예절 따라 하기 대회를 개최할 것이다. 이 대회는 시간을 정하지 않고 참여 가능하다. 축제 기간의 첫날부터 시작해서 4일 동안 참여 가능하며 마지막 날엔 평가를 내리고 수상할 것이다. 평가의 기준은 참여하는 어린이와 청소년이 공자연구원 혹은 육예성에서 72현인과의 교류 중에서 동영상을 통해 신청하는 방식으로 진행할 것이다. 동영상으로 기록하는 것은 평가의 증거가 되기도 하고 수상할 때에는 다큐멘터리의 형식으로 방송이 나갈 것이다. 수상자의 명단이 방송국과 협의해서 다큐멘트리의 형식을 통해서 방송할 것이다. "72현인과의 만남"의 메인 행사장은 〈그림 6-7〉에서 표시할 수 있다.

출처: 구글위성지도: http://ditu.google.cn

〈그림 6-7〉에서 1번으로 표시한 구역은 육예성 유교문화체험 테마파크이며 2번으로 표시한 구역은 진흥원이 있는 공자연구원이다.

세 번째는 "공자 이야기"라는 프로그램이다. 총 네 가지의 구체 행사를 포함하고 있다. 이 중에서 공자 관련 연극 및 전통 음악 공연은 관람용 프로그램이다. 축제 기간 내에 매일 2~3회 정도로 진행할 것이고 축제가 끝나더라도 상설 음악 공연 및 연극 공연은 진행된다.

"공자"를 따라가는 "집 구경" 퀴즈 대회와 "내 마음속 공자 이미지" 조각상 및 그림 만들기 프로그램은 축제 기간 내에 참여하는 프로그램 형식이다. 그리고 공자와 유교문화하고 관련된 서예대전의 전시와 수상식 프로그램은 작품 수집은 석 달 전 부터 시작한다. 수상 평가는 이미 끝난 상태에 전시할 때에 표시하며 수상식

은 축제 개막식 때에 진행한다.

"공자 이야기" 프로그램은 주로 공자연구원에 있는 공자미술관, 그리고 취푸에서 가장 큰 극장인 행단(杏壇)극장과 관광 구역을 활용할 것이다. 공자미술관, 행단 극장의 위치는 〈그림 6-8〉에 표시했다.

〈그림 6-8〉 공자미술관 및 행단극장 위치

출처: 구글위성지도: http://ditu.google.cn

그리고 전체 행사의 각 프로그램의 행사장 공간 배치 및 연관성은 〈그림 6-9〉에서 제시했다.

〈그림 6-9〉 "공자와의 랑데부" 국제 유교문화 축제 행사장 위치

출처: 구글위성지도; http://ditu.google.cn

〈그림 6-9〉에서 표현 한 것처럼 가장 큰 네모로 표시한 부분은 노나라 고도 구역이자 주요 행사장이 될 것이다. 메인 행사장 외에 있는 세 공간을 보면 삼각형이 표시한 부분이 육예성 유교문화체험테마파크이고 사각형으로 표시한 구역은 행단극장이다. 원형으로 표시한 구역은 공자연구원 및 진흥원이다. 가장 긴 거리는 2.3km이며 모든 행사장 사이에서의 이동은 도보 가능한 구역 안에서 설정한다. 행사장 사이에서의 이동을 통해서도 취푸 지역의 전통문화 매력을 체험할 수 있는 기회가 될 것이다.

"공자와의 랑데부" 국제 축제는 해마다 개최하는 정기 축제로 지정한다. 이 축제를 통해 취푸가 가진 살아있는 전통문화자원에 "흥"이라는 요소를 더한다. 이는 현재 취푸가 많은 관광객 및 방

문자들을 머물게 하지 못하는 현황을 개선할 것이다. 즉 "취푸에서만 재미있게 놀 수 있는 내용이 있다."라는 인식을 심는 것이 목표이다.

"사이버 공자문화창의 박물관"의 구축은 기획운영부의 디지털운영팀을 통해서 진행할 것이다.

국제 축제는 온 사람들에게 취푸 문화창의산업 클러스터의 매력을 줄 수 있다. 또한 거리상의 이유로 이곳을 방문하지 못한 사람들에게 취푸의 매력을 보여주고 찾아올 수 있도록 하는 작업도 매우 중요한 미션이 될 것이다.

"사이버 공자문화창의 박물관"은 공자문화창의 산업진흥원의 공식 사이트를 기반으로 만들 것이다. 앞에서 분석한 한국의 한국국학진흥원과 중국의 공자학원, 공자문화대학, 그리고 공자기금회 및 공자연구원의 홈페이지 구성을 보면 대부분 기구의 기능 및 주요 업무를 중심으로 구축되었다. 이 중에서 한국국학진흥원은 유교문화박물관을 운영하면서 박물관 사이트를 새로 구축한 상황이다. 공자문화대학 홈페이지에서 나온 세 가지의 박물관 관련 내용을 보면 단지 박물관에 대한 이미지 소개로 이해할 수 있다.

여기서 제시하는 하는 "사이버 공자문화창의 박물관"은 실제 박물관을 디지털화로 하는 것이 아니라 완전한 사이버 박물관의 형식이다. 취푸의 "고(古)"와 "금(今)"이란 주제 하에 구축하는 것이다.

이 박물관의 주요 구성 부분은 진흥원의 업무와 연관해서 "4층"의 구성으로 진행할 것이다. 입구는 2층에 설치하며 2층은 주

제를 전시하는 "취푸의 古와 今" 전시 공간이다. 여기서 역사 기록을 통해서 취푸 각 시대별의 모습을 디지털로 구축한다. 오늘날의 모습과 이미지와 글의 형태로 비교하는 방식으로 전시할 것이다. 이 공간을 통해서 취푸에 오지 않아도 현재 취푸의 모습이 어떻게 되고 있는지, 또한 유교문화와 관련된 기구들의 위치 및 기능에 대해 전반적으로 설명하여 먼 곳에 있는 사람들을 하여금 취푸의 매력을 느낄 수 있는 공간으로 구축할 것이다.

3층은 "오감으로 느끼는 유교문화"의 공간으로서 "전통 음악 전시 공간", "전통 복식 전시 공간", "전통 의식 방법 전시 공간", "전통 공씨 집안 음식 전시 공간" 등을 포함한다. 즉, 음악, 음식 복식과 의식 등의 콘텐츠를 통해서 유교문화와 중국 전통문화에 대해서 생동하게 접근하고 이해할 수 있는 사이버 공간을 만들 것이다.

4층은 "여백(餘白)"이라는 주제로 동양화에서 빈 공간이 더 많은 의미를 내포한다는 것이다. 회원들 간의 교류를 위한 "교류의 장", 진흥원의 전문가들과 교류할 수 있는 "진흥원 카페", 그리고 회원 및 비회원들 모두 자신의 생각과 감상 그리고 하고 싶은 말이나 동영상을 올릴 수 있는 "회원 공간"으로 구축할 것이다. "여백"은 빈 공간으로서의 의미와 회원들의 노력으로 이 의미를 찾아낸다는 것을 표현한다.

다시 1층은 '삼성(叁省)'의 주제를 달은 공간이다. 『논어. 학이(论语. 学而)』에서 나온 문장 "나는 매일 자신을 세 가지로 반성한다(吾

日必叄省吾身)."는 의미로 유교의 저서들을 진열하는 공간이다. 이 곳을 방문한 사람들에게 유교의 정신을 배울 수 있는 시간과 공간을 준다. 또한 자신의 생각을 여기서 메모로 남길 수 있다.

"사이버 공자문화창의 박물관"의 구축은 축제와 함께 진행하면서 오프라인과 온라인 동시에 취푸의 매력을 모든 사람들에게 보여주고자 한다. 또한 공자와 유교문화의 정신을 보급할 수 있는 활성화 방안으로 구축하고자 하는 것이다.

장주

118) 周长春, 「山东省曲阜市旅游资源分类与评价」, 『福建地理』, 2003, pp.38~43.
119) 中国人民共和国民政局, 『社会团体登记管理条例』, 1998.

PART 7

에필로그

이 책의 주는 문화창의산업 클러스터의 활성화 방안이다. 2015년 받은 박사학위 논문을 단행본으로 탈고해 만든 책이다. 중국 취푸 지역의 문화창의산업 클러스터 활성화 방안을 모색하기 위해서 공자문화창의산업진흥원의 설립 방안의 필요성, 가능성 그리고 설립 절차에 대해서 검토했다.

우선 문화창의산업 클러스터의 연구를 살펴보면, 중국의 경우 이론적 연구보다는 각 지역에 있는 사례에 대한 구체적인 사례분석 연구가 대부분이다. 이것은 중국의 주요 학술논문 사이트인 완팡(wanfang)[120] 사이트에 수록된 논문의 상황을 통해서 알 수 있다. 완팡(wanfang) 사이트에서 문화창의산업 클러스터를 키워드로 검색할 경우 학술지 논문 504편을 찾을 수 있다. 이 중에서 한 지역의 문화창의산업 클러스터에 대해서 집중적으로 연구한 논문은 356편이고 나머지는 서구 이론에 대한 고찰 논문으로 57편이 있다. 정책의 타당성 및 문화창의산업 클러스터의 의미에 대해서 연구하는 논문은 72편이다. 나머지 19편의 논문은 다양한 시각에서 바라본 중국 문화창의산업 클러스터에 대해 연구한 논문이다. 전반적으로 연구 성과가 많지만 이론과 실무를 함께 논의하면서 문화창의산업 클러스터의 보편적인 경쟁력 구성 요소 및 추진 방안에 대한 연구가 많이 부족하다.

문화창의산업 클러스터에 대한 선행연구가 부족한 상황에서 참고할 수 있는 사례가 전무했다. 때문에 문화창의산업 클러스터의 유형과 의미에 관해 먼저 사전 준비를 했다. 직접 문화창의산업 클

러스터의 경쟁력 구성 요소에 대해 모색하고 구성했다. 이 과정에서 문화창의산업 클러스터의 유형에 있어서 지역별, 주도자, 그리고 주요 산업 형태 등 다양한 구분의 형식들이 있음을 논의했다. 이어서 다이아몬드 모델과 보편적 다이아몬드 모델을 기반으로 문화창의산업 클러스터의 경쟁력 구성 요소 모델을 고안해 〈그림 2-3〉과 같이 직접 구성했다.

그 다음으로 한국과 중국의 문화창의산업 클러스터의 전반적 현황 및 양국의 차이점과 공통점에 찾았다. 우선, 중국의 현황을 보면 지역적으로 크게 수도 문화산업 클러스터, 장삼각(长叁角) 문화창의산업 클러스터 구역, 주삼각(珠叁角)문화창의산업 클러스터 구역, 전해(滇海)문화창의산업 클러스터, 촨샨(川陕) 문화창의산업 클러스터, 중부지역 문화산업 클러스터 등 여섯 개의 지역 카테고리가 있다. 이들에 대한 구성 기반 현황 분석을 바탕으로 개선점을 찾을 수 있었다.

그리고 한국의 문화창의산업 클러스터 현황을 살펴보기 위해 산업 정책의 변천을 조사했다. 문화창의산업은 한국에서 사용하지 않는 용어이기 때문에 문화산업단지, 문화산업진흥지구, 그리고 문화산업 진흥시설 등에 대해 전반적으로 검토하였다. 한국의 문화창의산업 클러스터를 개념화하기 위해 주체별, 산업 형태별로 구분한 문화창의산업 클러스터의 유형을 통해 한국의 문화창의산업 클러스터의 범주를 재구성했다.

또한, 한국콘텐츠진흥원에 제시하는 'SMART' 구성 요소 및 발

전 전략에 대해 살펴보았다. 즉, 시간적 지속가능성, 공간적 집약성, 산업 전략에 있어서의 콘텐츠 특성화, 클러스터 자체의 생존능력 그리고 인적자원 및 기술력 등의 요소들을 표시하는 Sustainability, Multi-Hub, Anchor Industry, Resiliency, Technology의 개념들이다. 이를 바탕으로 본 연구에서 제안한 문화창의산업 클러스터 경쟁력 구성 요소를 비교분석 해 공통점과 차이점을 찾았다.

이에 따라 우선 유사한 유교문화요소를 지니고 있는 한국 안동지역의 발전현황과 문화산업의 발전에 있어서 주요 기능을 수행한 한국국학진흥원과 경북문화콘텐츠진흥원의 현황 및 기능을 살펴 보았다.

앞서 제시된 모델을 바탕으로, 안동과 취푸지역은 창의력, 정부의 역할, 문화상품 등의 요소를 비교했다. 양 지역은 정부의 역할에 있어서 구체적인 내용은 다르지만 태도나 적극성의 면에서 매우 유사한 것으로 분석되었다. 창의력 요소의 경우, 취푸보다 안동지역이 훨씬 앞선 반면, 문화상품에 대해서 안동보다 취푸지역의 문화상품은 더 현지의 산업 발전과 밀접한 관계를 유지하고 있는 현황으로 보았다.

이어서 취푸 문화창의산업 클러스터의 발전 현황에 대해 분석하였다. 정부와 현지 기업 그리고 지역민 간의 소통을 이루는 것은 취푸 문화창의산업 클러스터를 활성화시킬 수 있는 기본 방법 중의 하나이다. 즉 정부기구가 아닌 문화창의산업에 출시된 정책과 현지 상황에 맞게 실천해주는 기구가 필요하다. 이러한 분석 결

과에서 취푸 공자문화창의 산업진흥원의 설립 수요를 확인한 후에 진흥원 설립의 구체적인 절차 및 방안과 의미를 알아 보았다.

공자문화창의산업진흥원의 설립은 우선 현지에 있는 기구들이 모두 연구에만 집중하는 현황을 개선하고자 실질 산업을 추진할 수 있는 기구를 설립한 것이다. 이에 따라 지역 문화창의산업 기업과 기구들을 통합해서 국가 및 지역 정부의 정책을 파악하고자 했다. 전반적인 발전 기획을 통해 현재의 무질서한 발전 현황을 개선할 수 있는 것은 진흥원 설립의 두 번째 의미로 볼 수 있다. 더 나아가 상위 기구에서 발표한 내용을 현지의 상황에 맞춰 실현하는 기능도 있다. 현지 문화창의산업의 발전이 필요한 내용을 다시 상위 기구에 보고하고 국가 정부나 다른 지역 정부의 협조를 통해 빠른 지역 경제 활성화를 추진할 수 있는 기능도 갖고 있다. 즉 일방적으로 업무를 추진하는 것이 아니라 쌍방으로 모두 업무를 진행하는 역할을 기구의 세 번째 중요한 의미로 볼 수 있다.

마지막으로 현지 기업과 주민들이 공자란 브랜드를 많이 활용하고 있는 것은 좋지만 문화창의산업 클러스터로서의 사슬 구조에 있어서는 중복된 산업형태가 많고 산업 사슬의 연결에 있어서 매우 강한 고리와 많이 약한 고리가 있는 불균형한 현황이기 때문에 지금처럼 산업이 순조롭게 운영되지 못하고 있다. 진흥원 설립을 통해서 개인의 요구대로 진행하는 산업 형태를 개선하여 자원의 재배치 및 산업 형태의 새로운 구축 방안이 진흥원이 설립하는 중요한 목적이다.

이 책의 마지막 부분에서 실현가능성이 가장 높은 국제 축제 활성화 방안을 제시했다. 국제 축제의 개최를 통해서 축제 기간만의 활성화를 추구하기 위한 것이 아니다. 축제 기간에 설립된 시설들은 상설 프로그램으로도 운영가능 할 것이다. 예를 들어 현재 방문객들이 취푸에 머물지 않고 태안이나 지난에서 숙박하는 것은 단체 관람객이나 여행사의 결정이다. 그 이유는 바로 취푸에서 머물러도 밤에 구경할 곳이나 즐길 수 있는 것이 없기 때문이다. 축제 방안에서 제시하는 '달콤한 역사'와 '공부가주 거리' 등의 시설은 축제를 통해서 설립하고 그대로 남아서 취푸 지역의 새로운 아이템이 된다. 또한 새로운 관광 상품을 출시할 수 있는 새로운 제안이 될 수 있다. 이와 마찬가지로 체험 프로그램도 상설로 설치할 수 있다. 이를 통해서 보고 걷는 것만으로 구경하는 취푸의 이미지를 바꾸고 취푸에서 진정한 유교문화를 재미있게 체험할 수 있다. 오지 못한 가족이나 친구에게 여기서 만든 문화상품을 선물할 수 있는 지역이 될 수 있도록 하는 제안이다.

축제는 하나의 활성화 방안이며 취푸 문화창의산업 클러스터를 지속 발전시키기 위한 방안은 진흥원의 설립이다. 공자는 중국 교육의 시조라고 이야기할 수 있다. 유교문화는 한동안 단절되어 중국 국민들에게 검증받지 못 했다. 유교문화가 중국인의 마음속 깊이 아로 새겨졌고 중국인의 혈맥과 공존하고 있는 문화이다. 중국인은 무의식 하에 유교사상에 따라 사회생활을 하고 있는 것은 사실이다. 이러한 중국 교육의 발원지, 유교문화의 발원지에서 또

한 중국 문화창의산업 클러스터의 활성화를 위한 새로운 모델을 설립하고 시도 하고자 한다. 이는 의미 있는 것이며 공자문화창의 산업진흥원이 또한 다른 중국 지역의 좋은 시범사례가 될 수 있을 것이다.

민족의 문화는 그 민족만의 독특성과 민족 구성원들 모두 그 문화를 수용하는 보편성을 지니는 개성과 공동성을 통합한 존재이다. 문화의 독특성 때문에 민족 간의 교류가 필연적인 결과가 되어 보편성을 바탕으로 문화 교류의 기반이 만들어졌다. 이러한 문화의 독특성과 보편성으로 인해 서로 다른 민족들의 문화 충돌과 교류는 우리 사회의 발전을 추진해왔다.

오늘날 같은 글로벌 시대에서 국가 사이의 교류와 왕래는 더 중요한 역할을 하고 있다. 각 나라의 경제와 사회 발전을 추진할 수 있는 계기가 되었다. 다양한 국제회의에서 지도자들의 커뮤니케이션, 각 분야 전문기관의 교류 등은 전 세계 경제, 정치 그리고 문화 등의 내용들을 포함하고 있다. 특히 19세기 이후부터 빈번히 개최해 온 국제회의에서 제기하고 의논된 영역은 점차 넓혀지고 있다. 이와 관련해 최근 몇 년간 문화산업, 창의경제, 저작권 등의 새로운 문제의식들이 제기되고 있다. 그리고 모든 회의 기간에 회의에서 검토한 내용 외에는 주최국의 지역문화에 대한 체험과 이해 또한 지도자 및 수행자들의 중요한 일이 되었다.

IT기술의 발전은 인간의 삶을 편하게 해주고 있지만 국가 간의 경계선을 모호하게 만들고 있다. 이와 동시에 많은 지역에서 이

미 이 점을 주목하고 지역문화를 보호하고 더 발전시키려고 노력하고 있다. 특히 문화산업과 창조산업의 급속한 발전으로 인해 단순한 무역과 경제적인 교류보다는 문화의 교류를 추구하는 시대가 되었다.

한국과 중국은 수교 이전부터 이미 경제와 무역의 왕래를 진행해왔고 1992년 수교 이후 더 빈번한 교류를 해왔다. 문화산업에 있어서 영상, 음반, 게임 그리고 출판 등의 분야는 물론이고 최근 몇 년 동안 연극, 뮤지컬, 그리고 패션 등 문화산업이 포함한 다양한 산업 분야에서 교류를 진행하고 있다. 그러나 지금까지의 교류를 보면 대부분 실질 산업적 교류들은 기업과 정부를 통해서 진행하고 있다. 유사한 문화자원에 대한 공동 기획과 개발의 교류가 많지 않다. 추진된 실체도 많지 않은 현황에도 불구하고 오히려 일부 역사 문화자원에 대한 학술적 쟁탈이 간혹 나타나고 있다.

이러한 시대적 배경을 토대로 동양철학의 핵심 사상 가운데 하나인 유교사상을 바탕으로 양 국 전통문화자원의 개발 현황에 대한 비교를 통해 전통문화개발 교류 방안을 모색하고자 한다. 한국은 오늘날 "유교의 나라"이며 중국은 "유교문화의 발원지"이다. 그러나 중국에서 유교문화에 대한 계승은 문화 대혁명 시기에 단절되어 이제 다시 살리는 단계이다. 한국 같은 경우는 주자학이 중심이 된 유교사상을 지속적으로 전해온 시대배경이다. 이웃한 두 나라에서 동시에 유교문화산업을 추진하고 있지만 서로 다른 나라의 현황과 국민들이 유교문화에 대한 인식 변천을 바탕으로 많

이 다른 방식으로 진행하고 있다. 중국 시진핑(习近平) 주석이 지난 9월 24일에 "공자 탄생2565 주년 기념행사 및 학술 유학 학술 대회"를 참여하는 것과 내년부터 실질 설립 내용 협상 단계로 이어질 "한중 자유무역구"의 설립 등은 한국과 중국의 새로운 교류의 장을 열게 될 것이다. 이 중에서 전통문화, 특히 유교문화가 중요한 역할을 수행할 것을 예측할 수 있다.

빌 게이츠가 이런 말을 한 적이 있었다. "인터넷 시대에서 누군가가 문화를 소유하고 있다면 그 사람은 시대를 장악하는 것이다."[121] 이 말은 문화창의산업의 세계에서 그대로 표현하고 있다. 이에 대해서 "쿵푸팬더"와 "뮬란"은 중국을 상징하는 동물의 원형과 중국 전통 스토리를 DreamWorks Studios와 The Walt Disney Company가 활용해서 전 세계에 보급한 것을 예로 들 수 있다. 즉 오늘날 창의성을 강조하는 시대에서는 조선(祖先)이 그 지역 사람들에게 전해준 문화자원은 더 이상 독점적으로 가질 수 없는 것이다. 글로벌 시대의 문화 경쟁은 이미 전통 물자자원의 쟁탈전에서 문화자원에 대한 쟁탈전으로 변했다. 그래서 문화장원을 소심하게 보호하는 것보다 개발 및 활용은 더욱 경쟁력을 키울 수 있는 방법이 된 시대가 되었다.

창조의 시대에서는 개인의 창의력이 중요한 발전의 요소이다. 중국에 이런 속담이 있다. "한 방울 물은 바다가 될 수 없고 홀로 있는 나무가 숲이 될 수 없다.(滴水不成海, 独木不成林)" 창의력도 일종의 자원이며 이것을 중요시하는 시대에도 마찬가지이다. 왜냐하면

새로운 아이디어도 나타날 수 있는 원천이 필요한데 교류와 소통은 새로운 아이디어를 창출할 수 있는 방안이다.

서로의 자원을 모아 동공 발전을 도모하는 것은 오래전부터 이미 우리의 조선들이 해왔던 경험이다. 산업 경제에 있어서 클러스터란 형식을 통해 공동 발전을 위한 공동체가 형성된 것이다. 문화창의산업 클러스터는 또한 전통 산업의 발전 모델을 계승하여 진화된 방안으로 볼 수 있다. 문화창의산업의 역사가 짧기 때문에 문화창의산업 클러스터에 대한 연구는 아직 시작단계로 볼 수 있다.

문화창의산업 클러스터의 형식은 다양하지만 형성하는 주체별로 구성할 경우에 한국과 중국은 거의 정부가 주도하고 있는 상황이다. 다만 실질 구성된 과정 중에서 주도와 함께 진행하는 실체가 다르다. 또한 서로의 중요도가 다른 면이 있다. 전통 산업 클러스터가 첨단기술 산업 클러스터로 전형하고 문화산업 클러스터로 전형하는 사례에 대한 연구는 서구에서부터 시작되었다. 지금까지 어느 정도 진행된 상황이지만 지역 전통 문화장원을 기반으로 형성된 도시 전체의 경제 활성화와 관련된 문화창의산업 클러스터에 관한 연구는 거의 없는 현황이다. 그 이유는 대부분 이러한 도시들을 문화관광도시의 사례로 연구를 진행하고 있기 때문이다. 오늘날 시대의 발전에 따라 이미 문화관광도시의 단계를 초월하고 그 공동체가 하나의 완벽한 문화창의산업 사슬을 필요한 시대가 되었다. 이런 문화창의산업 클러스터 모델은 글로벌 문화교류의 중요성과 국가 간의 긴밀한 소통을 지속적으로 이루는 것에 따라 지

역 경제 발전에 있어서 분명히 더 중요한 의미를 갖게 될 것이다.

이 책에서 취푸에서 "공자문화창의산업진흥원"의 설립을 통한 취푸 문화창의산업 클러스터의 활성화 방안을 제시했다. 이 모델은 이미 한국의 많은 지역에서 활용하고 있는 방안으로서 중국의 문화창의산업 발전에 있어서 좋은 본보기로 삼을 수 있다. 반면에 중국에서 현재 한국에서 활용하고 있는 모델을 참고하는 과정을 통해서 한국도 다시 모델의 장단점에 대해서 검토하여 승화시킬 수 있는 기회를 갖게 될 것이다.

"공자문화창의산업진흥원"은 취푸 지역의 문화창의산업 클러스터를 활성화 시키는 것은 다른 지역에게 시범적인 의미를 가지고 있다. 하지만 문화창의산업 클러스터는 각 지역의 현황이 다르고 또한 서로 영향을 미치고 있어서 보편성을 지닌 모델을 아직까지 찾기 힘든 상황이다. 즉 다른 지역에서 공자문화창의산업진흥원을 사례로 삼고 자신의 지역 문화창의산업 클러스터를 활성화 시킬 때 그 지역의 현황에 맞게 다시 분석하고 진행할 필요가 있다는 것이다.

중국은 아직까지 한국의 진흥기구와 같은 기능을 갖춘 기구가 없기 때문에 이를 극복하기 위해서 취푸 현지 관계자와의 인터뷰, 그리고 공자기금회 관계자와의 대화를 통해서 진흥기구의 설립 가능성 및 방법에 대해서 모색했다. 더불어 문화창의산업 클러스터의 개념에 대해서도 여전히 통일된 학술적 의견이 없기 때문에 하나의 산업 형태로서의 성공 요인 및 발전 요소에 대한 분석

을 진행하는 과정에서 어려움이 있었다. 이론부터 시작하여 실천까지 수행할 수 있는 과제가 팀워크를 통해서 성공시킬 수 있을 것으로 생각된다.

장주

120) 중국학술지 검색 사이트: www.wanfangdata.com.cn
121) 赵银铃, 『比尔盖茨传』, 光明日报出版社, 2009.05.01, p.57.

참고문헌

가. 한국 자료

단행본:

고정민, 『부천 문화산업 클러스터의 중장기 발전전략』, 삼성경제연구
　　소, 2002.

구문모, 『문화산업과 클러스터정책』, 산업연구원, 2001.

김경묵·김연성 역, Porter. M. E, 『경쟁론』, 세종연구원, 2001.

김선배·정준호·이진면, 『산업클러스터의 효율성 진단(모형) 연구』, 산
　　업연구원, 2005.

김용환, 『해외 주요산업 클러스터의 성공사례 및 시사점』, 통상정보
　　연구, 2005.

나주몽, 『클러스터 전략』, 전남대학교, 2005.

박진수·구문모·신창호, 『문화산업과 도시발전』, 산업연구원, 2001.

복득규, 『산업클러스터의 국내외 사례와 발전전략』, SERI. 2002.

＿＿＿, 『한국 산업과 지역의 생존전략, 클러스터』, 삼성경제연구소,
　　2003.

＿＿＿, 고정민·최봉 등, 『산업클러스터 발전전략』, 삼성경제연구소,
　　2002.

윤진효, 『클러스터, 클러스터 정책의 이론, 쟁점 및 사례 검토』, 한국
산업기술재단, 2008.

이공래, 『우리나라 지식클러스터 실태와 육성방안』, 과학기술정책연
구원, 2002.

이공래 외, 『지역혁신을 위한 지식클러스터 실태분석』, 과학기술정책
연구원, 2001.

이덕훈·박재수, 『클러스터진화에 영향을 주는 환경적요인』, 한남대학
교, 경영연구소, 2004.

이환구 등 편집, 『별과 구름의 도시일지』, 아시아출판문화정보센터,
2010.

이승영·박영배, 『비교경영론조직행위와문화』, 법문사, 1990.

전영옥, 『문화자원개발과 지역 활성화 전략』, 삼성경제연구소, 2004.

권영섭, 『산업 클러스터의 성공과 발전전략』, 임금연구(봄호), 2004.

박용성, 『포터의이론-다이아몬드원리이해』, Basic Science Research,
1994.

학위논문:

김경수·김희숙, 『지역 문화 콘텐츠 산업 클러스터 구축』, 박사학위논
문, 전남대학교, 2007.

김용환, 『산업클러스터의 형성에 관한 연구』, 박사학위논문, 조선대
학교, 2007.

박영민, 『한국산업클러스터 발전전략에 관한 연구』, 연세대학교대학
원논문, 2005.

박재수, 『클러스터 형성과정에서 기업가 정신의역할』, 박사학위논문, 한남대학교, 2004.

이영주, 『지역관광산업클러스터의 공간경제적 특성과 발전단계분석』, 박사학위논문, 한양대학교, 2004.

유기원, 『안동문화권의 재실건축 : 건축적 형식과 역사적 전개』, 박사학위논문, 연세대학교, 2008.

윤대영, 『중국 정부의 창의클러스터 정책이 중국디자인산업에 미친 영향에 대한 연구: 2006~2010 제11차 5개년계획 기간을 중심으로』, 박사학위논문, 건국대학교, 2012.

문태현, 『지역문화센터로서 한국국학진흥원의 설립의의와 발전방향』, 『한국행정논집(Vol.15 No.4)』, 2003.

학술지논문:

김봉진·김일태, 『문화산업과 지역경제성장에 관한 실증 분석』, 『한국지역경제연구(제4집)』, 2004.

박광국, 『부천시 문화산업 클러스터 발전전략에 관한 연구: 만화산업을 중심으로』, 『지방정부연구(Vol.9 No3)』, 2005.

변미영·맹승렬, 『문화산업클러스터 지형도 작성을 통한 지역문화산업 육성방안소개』, 『한국콘텐츠학회(제6권제2호)』, 2006.

김윤수 외, 『산업클러스터육성을 위한 지역개발정책에 관한 연구』, 『국토계획(제8권)』, 2003.

복득규, 『클러스터Cluster)의 개념에 대한 소고』, 『동향과전망(통권7호)』, 2003.

민경휘·김영수, 「지역별 산업집적의 구조와 집적경제분석」, 산업연구
 원, 2003.

문태현, 「지역문화센터로서 한국국학진흥원의 설립의의와 발전방향」,
 『한국행정논집(Vol.15 No.4)』, 2003.

이덕훈·박재수, 「클러스터진화와지식기반모델」, 『경영연구(제3집)』,
 한남대경영연구소, 2003.

김성묵·차현희, 「문화산업단지(산업클러스터) 조성 정책 사례 분석」,
 『한국상품문화디자인학회논문집(Vol.31)』, 한국상품문화디
 자인학회, 2012.

이종열·박광국·주효진, 「문화산업 클러스터 형성의 전망과 과제」, 『한
 국행정학회하계학술대회(Vol.2003)』, 한국행정학회, 2003.

김태만, 「베이징의 창의도시 전략과 창의산업클러스터의 특징」, 『동북
 아 문화연구』, 동북아시아문화학회, 2009.

박광국, 「부천시 문화산업 클러스터 발전전략에 관한 연구」, 『서울행
 정학회학술대회 발표논문집』, 서울행정학회, 2005.

김윤정·강현정, 「산업유형별 클러스터 형성방안에 관한 연구」, 『한국
 산학기술학회논문지(Vol.14 No.3)』, 한국산학기술학회, 2013.

고정식·초림·김상욱, 「중국의 국가문화산업시범기지의 유형과 문제점」,
 『东北亚经济研究(Vol.25 No.1)』, 한국동북아경제학회, 2013.

김경수·김희숙, 「지역 문화 콘텐츠 산업 클러스터 구축」, 『한국콘텐
 츠학회논문지(Vol.7 No.3)』, 2007.

박경숙·이철우, 「클러스터의 가치사슬변화가 지역경제에 미치는 영
 향: 대구문화콘텐츠산업을 사례로」, 『한국경제지리학회지
 (Vol.13 No.4)』, 한국경제지리학회, 2010.

전지훈, 「창조산업 클러스터에서 창의적 환경의 수요자 지향성 연구」, 『문화정책논총(Vol.27 No.2)』, 2013.

류웅재, 「지역 문화콘텐츠산업의 문제와 전망: 지자체 문화콘텐츠 산업의 클러스터 모형을 중심으로」, 『우리춤과 과학기술 (Vol.17)』, 우리춤연구소, 2010.

조관연, 「문화콘텐츠산업의 전략적 수용과 안동 문화정체성의 재구성」, 『한국지역지리학회지(Vol.17 No.5)』, 2011.

박동수·황명숙, 「안동지역 브랜드 자산과 지역문화경쟁력」, 『한국산업경영학회 발표논문집』, 한국산업경영학회, 2006.

주승택, 「안동문화권 유교문화의 현황과 진로모색」, 『안동학연구 (Vol.3)』, 2004.

기관자료:

국가균형발전위원회, 『지역혁신과 클러스터정책』, 2005.

국가균형발전위원회, 『산업단지의 혁신클러스터화추진방안』, 2004.

국가균형발전위원회, 『국가균형발전의 비전과전략』, 동도원, 2004.

국가균형발전위원회, 『세계의 지역혁신체계』, 한울아카데미, 2003.

국가균형발전위원회, 『자립형지방화를 위한 지역산업발전방안』, 2003.

국가균형발전연구센터, 『Clusters of Innovation : Regional Foundanons of U.S. Competitiveness』, pp.1-5, 2004.

문화관광부 편, 『문화산업진흥기본법령집』, 문화관광부, 1999.

문화관광부, 『지방문화산업 발전전략 기본방향 연구』, 2004.

문화관광부, 『한국문화콘텐츠진흥원, CT 비전 및 중장기 전략 수립』, 2004.

문화관광부, 한국문화콘텐츠진흥원 공편, 『한국 문화산업의 국제 경
　　　쟁력 분석 : 미국,영국, 프랑스, 일본, 중국, 한국 6개국 비교
　　　분석』, 한국문화콘텐츠진흥원, 2004.

문화체육관광부, 『2007 문화산업백서』, 2008.

문화체육관광부, 『창조경제시대 지역 콘텐츠산업 발전전략』, 2010.

삼성경제연구소, 『산업클러스터의 국내외 사례와발전전략』, CEO
　　　Information(제373호), 2002.

산업연구원, 『디지털콘텐츠산업 클러스터 조성 타당성 조사 및 기본
　　　계획 연구』, 2012.

산업자원부, 국가균형발전위원회, 『산업단지의 혁신클러스터화추진방
　　　안』, 2004.

한국문화콘텐츠진흥원, 『지방화시대 문화산업 클러스터 발전방향』,
　　　2004.

한국산업단지공단, 『한국산업단지공단총람』, 2001.

한국콘텐츠진흥원, 『2011년 지역문화산업 클러스터 실태조사』, 2012.

기타:

이희승 편저, 『국어대사전』, 민종서린, 1994.3.25.

문화체육관광부, http://www.mcst.go.kr

삼성경제연구소, http://www.seri.org

지역발전위원회, http://www.region.go.kr

한국콘텐츠진흥원, http://www.kocca.kr

학술연구정보서비스, http://www.riss.kr/

출판도시문화재단, http://www.pajubookcity.org

한국국학진흥원, http://www.koreastudy.or.kr

안동하회마을, http://www.hahoe.or.kr/

전통문화콘텐츠박물관, http://www.tcc-museum.go.kr/

안동관광정보센터, http://www.tourandong.com

파주시 통계 홈페이지, http://stat.paju.go.kr

파주시 홈페이지, https://www.paju.go.kr

나. 중국 참고문헌

단행본:

Karl Heinrich Marx, Friedrich Von Engels(written), 中共中央
马克思恩格斯列宁斯大林着作编译局(역), 『马克思恩格斯全
集』, 人民出版社, 2007.08.

北京市国有文化资产监督管理办公室, 『北京市文化创意产业投融资
实务:融资决策』, 北京联合出版公司, 2014.

上海市经济委员会, 『创意产业』, 上海创意产业中心, 2005.

阿尔弗雷德·韦伯, 『工业区位论』, 商务印书馆, 1997.

安东尼. 维纳布尔斯, 『空间经济学:城市区域与国际贸易』, 中国人民
大学出版社, 2000.

陈漓高, 杨新房, 赵晓晨, 『世界经济概论』, 首都经济贸易大学出版

社, 2006.

符正平, 『中小企业集群生成机制研究』, 中山大学出版社, 2004.

郭梅君, 『创意转型-创意产业发展与中国经济转型的互动研究』, 中国经济出版社, 2011.

蒋叁庚, 『文化创意产业集群』, 首都经济贸易大学出版社, 2010.

金元浦, 『文化创意产业概论』, 高等教育出版社, 2010.

龙开元, 『产业集群演进与企业全球技术导入的互动机理研究』, 科学技术文献出版社, 2011.

李舸, 『产业集群的生态演化规律及其运行机制研究』, 经济科学出版社, 2011.

李小建, 『新产业区与经济活动全球化的地理研究』, 地理科学进展, 1997.

刘世锦, 『产业集聚及对经济的意义』, 改革, 2003.

刘蔚, 『文化产业集群的形成机理研究』, 暨南大学, 2007.

仇保兴, 『小企业集群研究』, 复旦大学出版社, 1999.

王成勇, 『基于产业集群的区域经济发展战略』, 中国社会科学出版社, 2011.

王缉慈, 『简评关于新产业区的国际学术讨论』, 地理科学进展, 1998.

王缉慈, 『创新的空间-企业集群与区域发展』, 北京大学出版社, 2001.

王毅, 陆扬, 『文化研究导论』, 复旦大学出版社, 2007.

肖雁飞, 廖双红, 『创意产业区新经济空间集群创新演进机理研究』, 中国经济出版社, 2011.

杨建龙, 韩顺法, 『文化的经济力量:文化创意产业推动国民经济发展研究』, 中国发展出版社, 2014.

于启武, 蒋叁庚, 『北京CBD文化创意产业发展研究』, 首都经济贸易大学出版社, 2008. 9.

张京成,『中国创意产业发展报告2011』,中国经济出版社, 2011.

张京成,『中国创意产业发展报告(2007)』,中国经济出版社, 2007.

张京成,『文化创意产业集群发展理论与实践』,『中国软科学研究丛书』,科学出版社, 2011.

张京成,『中国创意产业发展报告 (2014) 』,中国经济出版社, 2014.

吴瑛,『孔子学院与中国文化的国际传播』,浙江大学出版社, 2013.

학위논문:

刘丽娟,『文化资本运营与文化产业发展研究』,吉林大学博士论文, 2013.

刘晓琳,『中国工业化中后期文化产业发展研究』,西南财经大学博士论文, 2012.

袁海,『文化产业集聚的形成及效应研究』,陕西师范大学博士论文, 2012.

王丹,『我国文化产业政策及其体系构建研究』,东北师范大学博士论文, 2013.

학술지논문:

安虎森,『空间接近与不确定性的降低经济活动聚集与分散的壹种解释』,『南开经济研究』, 2001.

邓伟志,秦琴,『关于社会资源网络配置的新认识』,『河北学刊』, 2004(1).

宫丽颖,「我国国家数字出版基地建设分析」,「中国出版」, 2013(20).

李小建,「新产业区与经济活动全球化的地理研究」,「地理科学进展」, 1997.

李蕾蕾, 彭素英,「文化与创意产业集群的研究谱系和前沿:走向文化生态隐喻」,「人文地理」, 2008(2).

李群峰,「基于知识溢出的创意产业集群可持续发展研究」,「江苏商论」, 2009(8).

刘明亮,「对北京798艺术区当下发展困境的分析」,「文艺理论与批评」, 2011(01).

马仁锋, 梁贤军,「西方文化创意产业认知研究」,「天府新论」, 2014(4).

马显军,「文化创意产业集群化发展的区域经济意义」,「中国经贸导刊」, 2008(14).

宁继鸣, 孔梓,「社会资源的聚集于扩散」,「理论学刊」, 2012(12).

宋文玉,「文化创意产业集群发展研究」,「财政研究」,2008.

邵培仁, 杨丽萍,「中国文化创意产业集群及园区发展现状与问题」,「文化产业导刊」, 2010(5).

王发明,「互补性资产, 产业链整合与创意产业集群」,「中国软科学」, 2009(5).

王缉慈, 童昕,「简论我国地方企业集群的研究意义」,「经济地理」, 2001.

王缉慈, 陈倩倩,「论创意产业及其集群的发展环境」,「地域研究与开发」, 2005(5).

王莉荣,「文化政策中的经济论述:从箐英文化到文化经济」,「文化研究」, 2005.

王小平,「钻石理论模型评述」,「天津商学院学报」, 2006(26).

魏群, 「孔子文化资源开发的重要性及现状分析」, 「北大文化产业评论」, 2012.

叶建亮, 「知识溢出与企业集群」, 「经济科学」, 2001.

余霖, 「文化产业´创意产业和文化创意产业概念辨析」, 「厦门理工学院学报」, 2013(3).

曾光, 张小青, 「创意产业集群的特点及其发展战略」, 「科技管理研究」, 2009.

张辉, 「产业集群竞争力的内在经济机理」, 「中国软科学」, 2003.

周长春, 「山东省曲阜市旅游资源分类与评价」, 「福建地理」, 2003(2).

기관자료:

中国国务院, 「关于鼓励支持和引导个体私营等非公有制经济发展的若干意见」, 2005.08.

中国发改委, 「关于促进产业集群发展的若干意见」, 2007.11.

国际统计局, 「文化及相关产业分类」, 2004.

国家统计局 城市社会经济调查司, 「2013中国统计年鉴」, 2013.

北京市新闻出版广电局, 「2004－2008年北京市文化产业发展规划」, 2004.

深圳市文化产业发展办公室, 「深圳市文化发展规划纲要(2005~2010)」, 2005.

曲阜市政府, 「曲阜市2013年政府工作报告」, 2013.

기타:

中国社会科学院语言研究所词典编辑室, 『现代汉语词典』, 商务印书
　　　馆, 2002.

台湾中国书局词典编辑委员会, 辞海, 台湾中华书局, 1980.

中国国家新闻出版广电总局: http://www.gapp.gov.cn

百度百科: http://baike.baidu.com

中国新闻网: http://www.chinanews.com/

新华网: http://www.xinhuanet.com/

凤凰网: http://www.ifeng.com/

网易新闻: http://news.163.com/

중국문화부 문화산업사 홈페이지: http://www.mcprc.gov.cn

중화인민공화국 국가통계국 홈페이지: http://www.stats.gov.cn

중국디지털출판정보 홈페이지: http://www.cdpi.cn/

청도시정부 공식사이트: http://www.qingdao.gov.cn

취푸시 시정부 홈페이지: http://www.qufu.gov.cn/

GooGle Map: http://ditu.google.cn/

厉无畏, 『发展文化创意产业耳朵全局意义』, 解放日报第六版专栏,
　　　2012.07.01.

인터뷰, 칭다오출판그룹 서기(书记) 멍밍페이(孟鸣飞), 칭다오출판그
　　　룹 사무실, 2014.09.27.

인터뷰, 칭다오출판그룹 디지털애니메이션출판센터 부편집장 허조화(
　　　许朝华), 칭다오출판그룹 사무실, 2014.09.27.

다. 영문 참고문헌

Hoover, E. M,「Location Theory and the shoe and Leather Industries, Harvard」 University Press, Cambridge, Mass, 1937.

J. Curran, M. M. Gurevitch, and J. Woollacoot, 「Mass communications and society」 London: Arnold, 2008.

Krugman P.R. 「Increasing Returns and Economic Geography」. Journal of Political Economy, 1991.

Krugman, Paul R, 「Rethinking international trade」, Cambridge: The Mit Press, 1996.

Lewis Henry Morgan(written), Robin Fox (preface), 「Transaction Publishers」; New edition, 2000, c1877.

Marshall, A.「Principles of Economics」, Prometheus Books, 1997.

Porter, M. E, 「Location, Competition and Economic Development: Local Cluser in a Gloval Economy」, Economic Development Quarterly, 14, 2000.

Porter, M. E, 「Cluster and Competition: New Agendas for Companies, Governments and Institution」, in Porer, M. E. On Competition, 1998.

Porter, M. E, 「Clusters and the Economics of Competition」, Harvard business review, 1998.

Porter, Michael E.『The competitive advantage of nations』,
 New York: Free Press, c1990.

Stuart berg flexner managine editor, 『the random house
 dictionary of the english language(college edition)』,
 random hose, new york, 1966.

OECD, 『Innovative Clusters: Drivers do National Innovation
 System』, Paris, 2001.

Oxford Learner's Dictinoaries online, http://www.oxfordlear
 nersdictionaries.com.

UNESCO, 『Culture, Trade and Globalization』, 2000.

UNESCO, http://en.unesco.org/

저자 소개

1983년 중국 칭다오(靑島)에서 태어났고, 2001년 한국외국어대학교 중국어과 학부에 입학하면서 한국생활을 시작했다. 한국외국어대학교 일반대학원 글로벌문화콘텐츠에서 인문학 석사학위(2010)와 문화콘텐츠학 박사학위(2015)를 받았으며, 외대인(人)으로서 깊은 자긍심을 갖고 살고 있다.

한국과 중국의 문화산업을 연구하는 신진 연구자로서 학술 분야뿐만 아니라 실무업무를 병행하면서 다양한 경력을 쌓고 있다. 칭다오에 있는 재경일보 한국어판 콘텐츠편집(2006~2008), 산둥국신국제교류센터 국제부 부장(2012~2015) 등 중국의 언론과 정부기구의 대외 업무를 맡았다. 현재는 중국 국제공자문화촉진회 해외부 부부장(2013~)으로 국제 문화교류 등 다양한 업무를 수행하고 있으며, 한중 문화산업 발전을 위해 힘쓰고 있다.

중국 정부에서 주관하고 취푸에서 개최된 '제1회 한·중공자문화서예대전'의 기획을 맡았으며, 한국출판문화산업진흥원과 산둥출판그룹이 공동으로 개최한 '2015 찾아가는 중국도서전(산둥)'의 운영위원으로 참여해 전체 기획과 운영을 총괄했다. 주요 연구 분야는 한중 문화콘텐츠 비교, 전통문화 개발, 문화관광산업, 문화창의산업 클러스터 등이며, 주요 저서로 『문화마케팅 성공스토리』(공저), 『코리아타운과 한국문화』(공저) 등이 있다. 오랫동안의 학술활동과 많은 현장 업무를 통해서 한중 사이에서 양국의 문화콘텐츠를 바라볼 수 있는 사람으로서 자신만의 독특한 시각을 가진 학자이다.

한·중 문화창의산업과 클러스터

ⓒ 2016 위군

2016년 1월 20일 초판 인쇄
2016년 1월 25일 초판 발행

지은이 | 위군
펴낸이 | 이건웅
펴낸곳 | 차이나하우스

편 집 | 권연주
디자인 | 이주현 · 이수진
마케팅 | 안우리
등 록 | 제 303-2006-00026호
주 소 | 서울시 영등포구 영등포동 8가 56-2
전 화 | 02-2636-6271 **팩 스** | 0505-300-6271
이메일 | china@chinahousebook.com
홈페이지 | www.chinahousebook.com
ISBN | 979-11-85882-15-4 03600

값: 14,800원

이 책은 저작권법에 따라 보호받는 저작물이므로 무단전재와 무단복제를 금지하며
이 책의 내용물 전부 또는 일부를 이용하려면 반드시 저작권자와 차이나하우스의 서면동의를
받아야 합니다. 잘못 만들어진 책은 구입한 곳에서 바꿔드립니다.